美术学博士文丛

元代花鸟画中的水墨之风

李夏夏　著

天津出版传媒集团

天津人民美术出版社

图书在版编目（ＣＩＰ）数据

元代花鸟画中的水墨之风 / 李夏夏著. -- 天津：
天津人民美术出版社，2018.6
（美术学博士文丛）
ISBN 978-7-5305-8789-8

Ⅰ．①元… Ⅱ．①李… Ⅲ. ①花鸟画－绘画研究－中
国－元代 Ⅳ．①J212.27

中国版本图书馆CIP数据核字(2018)第109720号

天津 **人民美術出版社** 出版发行
天津市和平区马场道150号
邮编：300050　电话：(022)58352900

出版人：李毅峰　　　　　网址：http://www.tjrm.cn

高教社（天津）印务有限公司　　　　全国 **新华书店** 经销

2018年6月第1版　　　　　　　2018年6月第1次印刷

开本：710×1000毫米　1/16　印张：8　　　印数：1-1500

中文摘要

本书有感于中国艺术史上一个颇为奇特的现象，花鸟画进入元代后，摒弃了五彩斑斓的院体设色花鸟画风，进而文人水墨花鸟画成为时代的主流。笔者遵循"水墨"画风的形成及演变，围绕以下三个问题开展研究：首先分析了元代水墨风行朝野、色彩边缘化的现象成因，其次研究了元代水墨花鸟画在技法表现、审美趣味和思想内涵等方面产生的变化，最后讨论了元代花鸟画水墨之风的变革对中国绘画发展所产生的影响和意义。笔者通过对现有相关作品及文献资料的分析，试图寻找这些议题的答案。

本书第一章绪论论述了前人在元代水墨花鸟画风格方面的研究现状以及研究的不足，并就相关之不足分析了本书应着重研究的内容及本课题的研究意义与创新点。第二章，主要叙述了水墨之风形成的现象及成因。第三章，分析了元代水墨花鸟画的形成及演变格局："墨花墨禽"样式的形成以及"梅兰竹"君子画的流行。第四章，从水墨之风的形成分析元代水墨花鸟画所体现的艺术精神与思想内涵，揭示元人自我意识的觉醒，从而使绘画风格向着意象性符号与笔墨两个趋势发展。第五章揭示了元代水墨花鸟画的审美意向及情感趣味的转变。元代"逸品"成为最高品评标准，标志着文人画体系成为艺术的主流。总结性地概括了元代花鸟画的特征与时代价值。第六章讨论了元代花鸟画变革对明清花鸟绘画的影响，以及结合现当代艺术发展中存在的问题，提出现实的借鉴意义。

由以上几个方面的研究，本书得出以下结论：元代是中国绘画史上的分水岭，是承上启下的重要时期。在元代赵孟頫等人的积极推动与影响下，花鸟画产生了由色到墨、由"无我"到"有我"、以书入画、诗画结合、追求"逸品"的时代风格。元代花鸟画水墨之风的兴起是中国绘画史上的一次重要改革，形成了花鸟画由工到写、由色到墨、由"无我"到"有我"、由"写形"到"写意"的全方位转变，标志着中国画由具象审美逐渐向抽象审美过渡，并在此影响下形成了介于具象与抽象之间的意象审美观。正是这种审美观念的转变使笔墨成为中国画追求的新方向。笔者运用比较法、图像学研究法等，结合在绘画领域的实践研究，收集了大量的历史资料，结合宋代、元代和明代画家的作品，全面地挖掘元代花鸟绘画的艺术价值。本书同时对元代赵孟頫的"贵古"思想做出了新诠释，并对元代水墨花鸟画"逸品"的标准做出了界定。

关键词：元代花鸟　水墨之风　墨花墨禽　逸品

ABSTRACT

This paper is based on a rather strange phenomenon in Chinese art history that flower-and-bird paintings abandoned colorful imperial-court decorative style in Yuan Dynasty, while literati's ink flower-and-bird paintings became the mainstream of this era. The author started the analysis and investigation on ink flower-and-bird paintings of Yuan Dynasty according to formulation and evolution of the style of ink paintings. Discussions are on the following issues: the first one is the reason that the style of ink was popular in both court and the commonalty,and the color at that time moved towards the edges; the second issue is the changes and essence of ink flower-and-bird paintings of Yuan Dynasty on expression of painting techniques, aesthetic taste, ideological implication and other aspects; the third one is the influence and role of these changes of flower-and-bird paintings in Yuan Dynasty on later development of Chinese painting . The author compared and analyzed the available related works and document literatures trying to search answers for these questions.

Introduction, the first chapter of this paper, shows the current research and deficiencies of flower-and-bird paintings in Yuan Dynasty, and the research significance, methods and innovations of this topic. The second chapter mainly discusses the phenomenon and reasons of forming the style of ink. Chapter three discusses the formation and evolutional pattern of ink flower-and-bird paintings in Yuan Dynasty, formation of the style of ink flowers and ink birds, and the popularity of paintings about plum, orchid and bamboo, so-called three gentlemen flowers in traditional view. Chapter four further analyzes artistic style of flower-and-bird paintings in Yuan Dynasty from the spirit of ink and ideological implication contained in the ink flower-and-bird paintings. Chapter five is the focus of this paper, revealing the transition of the aesthetic image and emotional interests of flower-and-bird paintings of Yuan Dynasty. It also explains the change of judgment criteria that "outstanding works"is the best, analyzes the construction of the appreciation system of homologous calligraphy and painting, and generalizes

the features and era values of flower-and-bird paintings of Yuan Dynasty. Chapter six mainly demonstrates the influence of changes of flower-and-bird paintings in Yuan Dynasty on the same category in Ming and Qing Dynasty, and puts forward the real reference combined with the problems in the development of modern and contemporary art. Conclusion part explains that the popularity of ink style in Yuan Dynasty is an important revolution in Chinese art history, which formes an overall transformation of flower-and-bird paintings form brush lines to freehand, from color to ink, from "no-self" to "self-involved", and from "form art" to "enjoyable art".

Yuan Dynasty is the watershed in Chinese painting history and it serves as a link between the past and the future. Flower-and-bird paintings changed from "putting importance on subtlety" in Song Dynasty to "painting carelessly but leisurely" in Yuan Dynasty, which marks Chinese painting transforming from concrete aesthetics to abstract aesthetics, and forms the image aesthetic between concrete and abstract under the influence of this transformation. Under the positive promotion and influence of Zhao Mengfu and other painters, flower-and-bird paintings in Yuan Dynasty changes from color to ink, from "no-self" to "self-involved", brought calligraphy into painting, made combination of poetry and painting, and had the pursuit of "outstanding works"as the style of the age. It is this kind of change makes the ink become the new directions for Chinese paintings. With practice and research in the fields of painting with comparison method, iconology research method and other methods, the author collected a large number of historical materials, and combined painters' works in Song and Yuan Dynasty to elaborate and explore artistic value of flower-and-bird paintings of Yuan Dynasty thoroughly and accurately. New explanations on "vintage" thought of Zhao mengfu and "scholar spirit" theory of Qian xuan are discussed in this paper, and the status of Zhao Mengfu in "The four greatest of Yuan Dynasty painters" is also restudied.

Key words: Flower-and-bird paintings of Yuan Dynasty, the Style of Ink, Ink flowers and ink birds, ease product painting

目 录

目 录

第一章 绪论

1.1 元代绘画研究现状述评

当历史进入元代的时候，中华民族便开始进入了一个特殊的时期。短短九十多年的元朝，一个由蒙古人统治的时代，却在历史上发挥了极其关键的作用，尤其是在艺术上的变革，这其中包括主观的变革以及客观的因素影响。无论是主动的还是被动的转变，元代绘画艺术都称得上是一个承上启下的转折点。它继承了两宋的绘画传统，同时又打破了两宋院体绘画的程式，开启了崭新的文人水墨绘画风格。尤其是花鸟画上的突破，为中国画的发展提供了更加多样化的可能性。若没有元代水墨之风的变革出现，便没有明清大写意花鸟画的产生。因此元代花鸟画是承上启下的重要转折点，在历史中扮演着重要的角色。

在对元代绘画整体研究方面，学术界各持己见。其中李可染认为元代绘画造成了中国画的没落。"他认为的没落根源，一是元代赵松雪、柯九思倡导的'复古'，埋下明清两代形式主义的根源；二是元代为强调'逸气'而牺牲'形似'的文人画使中国画失去普遍的欣赏者。"[1]

而高居翰在他的《隔江山色》中认为元代赵孟頫等人推动了中国画的改革，在文人的推动下中国产生了一场前所未有的变革。这种变革是从宋代的写实主义向表现主义的转变。因此元代绘画成了至关重要的转折点。

国内研究现状：

牛克诚在《色彩的中国》中对于元代的论述，从色彩的角度进行了分析，强调元代是追求"淡"的艺术风格。隐逸文人对水墨的追求，导致了色彩的没落。

薛永年在《梅竹风行水墨兴》一文中认为："元代前期花鸟画风的演变与艺术认识的发展直接或间接地影响了元代后期的花鸟画坛，使得以墨竹为主的'四君子'画成为朝野风行的主流，随之而来的是墨戏墨花的泛滥，即便是工细的花鸟画，也竞尚水墨和白描。'简以为尚'虽然还没有波及一切花鸟画家，但'素以为绚'的时尚却使得着色花鸟画家也不得不求其浅淡，甚至兼事墨花了。"[2]

除上述论者外，还有大量的书籍也详细记载了元代绘画的相关资料，如洪再新编著的《中国美术史》，大村西崖（日籍）编著、陈彬龢翻译的

1　李公明：《论李可染对新中国画改造的贡献》，《美术观察》，2009年，第1期。

2　梅忠智主编：《20世纪花鸟画艺术论文集》，重庆出版社，2001年版，第99页。

《中国美术史》等。尤其王伯敏的《中国绘画史》有一定的代表性，他将墨竹、墨梅和墨花墨禽并列分三节叙述，主要介绍作者的生平、作品的名称及内容。在史论专著中以孔六庆所著的《中国艺术专史·花鸟卷》介绍最为详尽，他对时代背景、画家生平作品及群体做了详细的介绍。近几年来，学术界对元代花鸟画甚为关注，不仅出版了一些精美的图片供人们临习欣赏，并且编者大都附有文章，其风格在画史与散文之间。如卢辅圣主编的《中国花鸟画通鉴》系列丛书，其中第二至六册都有涉及元代花鸟画风格的论述。

樊波在《中国书画美学史纲》中针对元代书画同源问题、诗画关系问题展开了对宋元时期文人画的论述。书中的一段话颇能代表研究者的心理，他认为："这些人物（指赵孟頫等）之所以具有代表性，是因为宋元书画美学中的主要问题都是由他们提出来的。"[1]

徐复观在《中国艺术精神》中对元代赵孟頫的"元四家"地位进行了重估，他认为："没有赵松雪，几乎可以说便没有'元末四大家'的成就。"[2]王进的《元代后期文人雅集的书画活动研究——以玉山雅集为中心的展开》认为："元末文人雅集的兴盛表征着宋元以后文人群体的逐渐形成，群体内部越来越具有同质化的趋向，这些条件都促使文人画成为这一时期占据主导地位的绘画样式。"[3]

诚然，元代花鸟画的研究的确也绕不开赵孟頫等重要人物。他们的理论虽然指导了元代花鸟绘画实践，但也替代不了元代花鸟画家群体的审美创造。目前许多研究都聚焦在上述重要人物和关键问题的研究上，对元代花鸟画家群体及画风还没有人做出全面完整的评价。

国外研究现状：

2015年11月26日—12月7日，笔者赴日本进行了学术交流与考察，走访了日本国立国会图书馆、日本国会博物馆、日本京都艺术大学、日本爱知县立艺术大学、桥本关雪纪念馆、竹内栖凤纪念馆，在日本国立国会图书馆，查阅了宋元绘画的史料。就笔者查阅到的相关资料来看，日本现代学者对于元代水墨花鸟画的论述文章都停留在史料的记录上。如：中村不折、小鹿青云1936年所著的《中国绘画史》中第108—114页是记录元代绘画的资料，大概三千多字，简单扼要地概括了元代绘画的整体面貌，以赵

1　樊波：《中国书画美学史纲》，吉林美术出版社，1989年版，第456页。

2　徐复观：《中国艺术精神》，广西师范大学出版社，2007年版，第329页。

3　王进：《元代后期文人雅集的书画活动研究——以玉山雅集为中心的展开》，中国艺术研究院，2010届博士学位论文。

孟頫、钱舜举和元四家为代表，进行了介绍。对于水墨花鸟画部分，只列举了钱舜举的《莲花图》为例。

笔者查阅到的图片资料有《元明花鸟画典》（分乾、坤两册）和《宋元花鸟画撰》与《宋元花鸟画名作集》。这些资料都是图片作品资料，文字叙述简短，对于宋元花鸟画风格方面并无过多论述。在日本国会博物馆中的"日本国宝展"展出了南宋李迪的花鸟作品《红白芙蓉图》和元代两幅山水作品《禅机图》《寒山拾得图》。由此可见，在日本存有的中国元代花鸟画作品十分稀少。

另外，与日本学者竹内浩一、箱崎睦昌谈论他们对于中国元代绘画的看法时，他们表示：对于元代的山水绘画了解很少，元代花鸟画所能看见的资料很少，尤其水墨花鸟画方面。竹内浩一先生则展示了他收集的宋代花鸟绘画的资料。他表示尤其崇拜五代北宋画家黄筌的作品，坦言他的许多作品都是受到了黄筌的启发而创作的。

日本绘画与中国绘画共同属于东方艺术流派，并且日本是借鉴中国画艺术最多也是最直接的国家。从唐朝开始，日本与中国一直保持紧密的外交关系。从文化上能看出日本对于中国艺术、文字等全方位的吸收与借鉴。对于日本在中国元代花鸟画方面的研究状况进行了解，是十分必要的。

牛津大学研究员、中国艺术史研究专家迈克尔·苏立文（Michael Sullivan，1916—2013），在2014年最新出版的《中国艺术史》（徐坚译）一书中介绍了中国艺术的发展史。其中第220—239页介绍了元代艺术。他从元代的建筑、书法、山水画四大家、墨竹和陶瓷几个方面进行阐述。其中墨竹部分涉及元代水墨花鸟画，但是整个墨竹部分不足千字。

美国加州大学中国艺术史研究专家高居翰（James Cahill，1926—2014）在2009年出版《隔江山色》一书，全文20万字全面地介绍了元代绘画的现状，从山水、花鸟、人物等方面列举了重要的代表画家36位。他认为元代绘画是一场前所未有的变革。这场变革使中国绘画从写实主义转变到了表现主义。

笔者通过Science Direct数据库查阅了相关的英文著述十余篇。如Lee,Sherman E.and Wai-kam Ho在1968年所著、Mote,Frederick W.在1960年所著、Toda,Teisuke在1970年所著……这些外文资料也是从历史资料介绍的角度来论述元代的绘画艺术，并未对其绘画风格进行重点分析。

由此可见，国外对于元代绘画的研究也是基于有限的史料进行分析整理及概括，基本都是借鉴中国学者的研究观点再进行论述。

上述国内外相关领域的研究都为本文进一步开展奠定了基础。

1.2 本课题的研究意义

笔者结合国内外相关著作及文献，对元代绘画艺术进行了大量的研究。笔者结合自身的绘画风格特点，试图通过对传统绘画的学习研究，探索艺术风格的形成，达到提升创作高度的目标。因此，笔者将目光聚焦在元代绘画风格的研究上，以此作为突破口展开对元代绘画艺术的研究。

综上所述，就国内外目前研究的现状来看，绝大多数研究停留在历史资料搜集，或是对重点人物及关键问题的研究阶段。因此，笔者就目前可查阅的元代花鸟画研究的相关资料发现尚有以下几点不足：

1.对于元代花鸟画水墨之风盛行的原因尚未做出全面深入的剖析。

2.对于水墨花鸟画风的形成与元人的审美趣味及思想内涵的关系问题并未做出详细的论证分析。

3.未对元代水墨花鸟画所形成的新的品评标准、审美意向的转变做出结合作品风格的细致解读。

因此，笔者从以下几个方面展开研究：

1.揭示隐逸思潮与水墨之风盛行的联系。通过对赵孟頫"贵古"思想的考证揭示元代文人绘画理论与元代水墨风行的关系，并论证元代的社会制度、政治经济背景、老庄思想的推动和元代绘画材料的变化都是推动水墨之风盛行的原因。

2.笔者结合大量元代水墨花鸟画作品，分析其形成及演变，以及这种演变所揭示的元人自我意识的觉醒，从而使绘画风格向着意象性符号与笔墨个性两个趋势发展。

3.通过元人追求人品与画品高度统一的精神境界，以及元人审美情趣的转变、赵孟頫书画同源理论的提出等来阐述元代品评标准、审美意向发生的一系列变化。这其中表现为从色到墨、从"状物精微"到"逸笔草草"、从"无我"之境到"有我"之境、从写形到写意的转变。

4.通过元代水墨花鸟画对明清大写意的影响，揭示元代水墨花鸟画的重要作用。结合当代工笔花鸟画坛的现状分析其对元代水墨花鸟画的借鉴意义。

1.3 本课题的研究思路

在中国传统绘画的历史长河中，每一个时代都有着它们特殊的艺术面貌，随着时间的推移，每个时代在传承前朝的文化传统的同时，也在不断地变革出新。元代花鸟画恰好处在设色工笔花鸟画由盛转衰、审美趣味急

剧转变的时代，元之后工笔花鸟画日渐沉寂。两宋是花鸟画繁荣发展的鼎盛时期，人们一提起它就会想到勾勒填彩、意趣浓艳，而元代则是清雅素朴、水墨风行。

我们暂且不论政治、民族的因素，就水墨本身的发展来看，其中自有因缘。其实，水墨花鸟画早已有之，若追溯其源，可至唐代的殷仲容和五代的徐熙。前者作花鸟只用墨，后者落墨为格、杂彩副之，以墨兼五彩形成江南画派。宋代的赵佶也偶尔为之，只不过两宋一直是以色彩唱主角，文人一反常态，以水墨为时尚。文人的价值观念与审美情趣在其中起到了很大的作用。若将五代两宋与元代做一比较，"好比是从过去的朗朗青天阳光照耀的状态迅即移进清凉的月色世界中一样"[1]。两者的视觉反差之大是前所未有的。然而，五代两宋工笔花鸟的鼎盛掩盖了元代花鸟画变革的光芒，目前对元代花鸟画的研究尚不充分，对其进行深入研究是很有必要的。

今天，当我们欣赏元代花鸟画创作的时候，其魅力并未消减，水墨语言仍有很强的生命力和发展前景。尽管一个世纪以来中国画历经了多种变革，水墨仍是工笔花鸟画的重要表现语言之一。对元代花鸟画风进行研究有助于拓展花鸟画的艺术表现力。再就元代花鸟画对前朝的变革而言，对其进行深入研究也有助于加深我们对传统继承发展的认知。元代是中国画的分水岭，元之后工笔和写意两种画风逐渐在不同的审美观和表现情趣中产生差异。从此，中国绘画沿着这两条道路越走越远。笔者在此将元代绘画视为分水岭，从而进行研究，对元代花鸟画的格局进行总结与概括。

首先，元代无所谓工笔与写意之分，因为没有严格的界限，所以在本文论述的是元代花鸟画，而并非元代工笔花鸟画。

其次，这里谈论的水墨，指的是画家所用的绘画手段，就是指大量用水及用墨，极少用色，甚至不用色的绘画表现手法。在中国的文字表达中，词语有本义、引申义、假借义，本书用的是"水墨"一词的本义。当代"水墨"常被用来指写意画，这里的水墨与写意画是两个概念，这与后来发展的水墨写意画更是两个概念，笔者恐读者将概念混淆，产生误区，所以在此特别对词义做出解释及界定。

工笔画的概念是相对于写意画而言的，文中也涉及工笔画的内容，在此做出概念说明。在元代之后，绘画技法产生了多样化发展，形成了工整精细的工笔一路风格和书写性极强的写意一路风格。由于绘画风格截然不同，所以就将工细反复渲染的技法定义为"工笔画"，豪放纵笔挥洒的技

1　梅忠智主编：《20世纪花鸟画艺术论文集》，重庆出版社，2001年版，第95页。

法定义为"写意画"。因为宋元时工笔与写意技法还未出现明显的差别，因此，元代花鸟绘画不能称之为工笔花鸟画。本书研究的是元代花鸟画，并非元代工笔花鸟画。

本书将围绕着这几个问题展开详细深入的论述：

1.水墨为什么会风行朝野？色彩为什么会走向边缘？

2.元代水墨花鸟画与宋代设色花鸟画在风格及审美情趣上产生了怎样的变化？

3.水墨画风格的形成对中国绘画的发展与艺术观念起到了什么样的作用及影响？

因此笔者认为元代水墨花鸟画不是中国画没落的根源，而是在赵孟頫等人积极地对院体花鸟画进行改革后，继宋代苏轼等人的文人画理论之后发展起来的新的绘画模式。这种由具象审美向抽象审美转变而形成的意象性审美观打破了由宋代发展起来的院体花鸟画的固定程式。从此，书法及文学等修养注入了中国画的审美及品评标准中，为中国花鸟画的发展提供了更加多样化的发展可能，也标示着文人绘画体系成为画坛主流。

1.4本课题的研究方法

本书试图以前人研究的资料为基础，将元代花鸟画与两宋花鸟画艺术风格做比较，充分考虑时代性、民族性、社会性、政治性等因素，探究水墨风尚的精神实质与思想内涵，分析元代花鸟画与文人绘画的关系，揭示元代花鸟绘画的审美追求以及风格特征。

本书主要运用的研究方法有如下几种：

1.图像学研究方法：因为本书立足于绘画本体立场，对元代的主要花鸟画作品进行分析，所以图像学研究方法必不可少。

2.文献学研究方法：本书的研究对象是距今有着近千年历史的绘画艺术群体，如果离开了文献学研究方法，基本上是不可能完成的。

3.统计学研究方法：在书中会涉及大量的历史资料，对历史数据进行考辨，归纳总结是有巨大帮助的。

4.比较学研究方法：笔者通过宋元花鸟画风格对比，分析宋元花鸟画主流的转变。

1.5本课题的创新点

本书的创新点有如下几点：

1.笔者从宋元时期政治、经济以及社会制度等角度，深入并详细地论证了元代花鸟画形成水墨之风的成因及演变。从理论上、资料上重新认知元代花鸟画的审美情趣及思想内涵，以及其对后世绘画的影响。由此得出，元代水墨花鸟画风格的转变是中国花鸟绘画史的一场变革，从此形成了逸笔草草、以书入画、不求形似的元代水墨花鸟画特征。

2.对于元代赵孟頫"贵古"思想，笔者依据原文，通过史料考证、逻辑推理及作品分析做出了新解，系北宋苏轼等人提倡的"萧散简远"的文人画理论。

3.笔者结合史料画论等，从元代所呈现的作品风格中总结了"逸品"画风的基本特点，即简、活、奇、变。

第二章 水墨之风的兴起及成因

2.1水墨之风兴起的现象

　　"水墨"一词在当代中国画的范畴中有许多定义。有人认为"水墨"就代表中国画；有人认为水墨专指大写意绘画；有人认为水墨仅仅只是指材料的问题，只要是用水用墨所制作的绘画都称之为水墨画。因此，中国画又称水墨画，在这里，水墨指的是绘画风格与表现手法。在古代，追溯到宋元，笔者查阅史料的同时并未发现水墨作为一个画种而出现在记载中。我们只能看见宋元画家们所强调的"文人画""士人画"等概念。可见在画家眼中水墨的运用并不值得单独而论，而绘画思想上的区分是值得探讨和标榜的"品牌"。元代绘画的变革尤其体现在花鸟画中，由色到墨的转变是最明显的时代特征，这是笔者研究宋元绘画风格转变的着眼点。

　　那么文人画是否等同于水墨画呢？显然是不能画等号的，因为它们是在不同的概念上对中国画中不同的画种进行诠释。为什么本书的题目写的不是"文人画之风"呢？在唐代和宋代的王维与苏轼提出文人画的观念之后，中国画开始出现另一分支的画风——文人画风。宋代所出现的文人画多表现在山水画中，花鸟画坚定不移地走着宫廷绘画的富丽堂皇与绚丽多彩的道路。少有的几位像文同这样纯粹以墨竹为题材作画的画家，算是彻头彻尾的文人画家了。而到了元代，文人画思想蔓延了整个绘画界，它作为一种理念渗透到了各个画种领域。似乎现在看来，这个发展是必然的趋势，但是在南宋末年至元初，水墨之风的盛行有着许多有形与无形的因素推动，才出现了元人"尚水墨而拒丹青"的现象。因为文人画观念的影响，也导致了宫廷绘画朝着水墨画风转变。因此，用单纯的"文人画"来概括当时的元代水墨画风是显然不够全面的。因此，"水墨"能够更加直接、更加准确地去概括元代的绘画面貌，特别是在花鸟画风格上的转变尤为明显和突出。

2.1.1水墨之风兴起的时代背景

　　在谈论元代的绘画风格与水墨现状之前，笔者不得不先对元代的社会背景以及政治状况进行简单的阐述。随着宋王朝的瓦解，蒙古人统治了中华大地。这样的政治变故，使所有汉族人民都陷入了亡国的痛楚之中。汉族人被划分为第三等人，蒙古人的统治显然是与这片大地格格不入的。然而蒙古人的扩张，又使得中华民族融合的历史进程大大加快，对中华民族

多元一体格局的形成起到了至关重要的作用。

北宋末年已经出现了三个实力强劲的少数民族国家：辽、西夏、金。起初金是实力最强大的政权，也是金人结束了北宋的统治。1123年（天辅七年），逐渐壮大的金朝发动了第一次攻打北宋的战争。在金朝的强大攻势面前，宋徽宗无计可施，一心只想出逃。徽宗传位给太子赵桓，为钦宗。天会四年（1126）正月，宋威武军节度使梁方平贪生怕死，烧毁河桥，"单骑遁归"，大军溃散。把守黄河的步军都指挥使何灌也弃河逃跑，金军得以顺利渡河，轻而易举抵达汴京（今开封）西北。黄河天险竟然无人把守！对此就连金人都说："南朝可谓为无人矣！若有一两千人，我辈岂得渡哉？"[1]从这段历史可以看出，北宋末年，国家已经腐败不堪，"宫禁奢侈，国中无备"。自北宋末年至元政权的建立，长达七十余年的战事中，人民生活处于动荡不安状态。这就给经济、文化等带来了不小的冲击。这七十多年的战争中，文化也不乏名家，毕竟乱世是造就思想家、诗人的时代。可是绘画的发展，明显就北宋而言是走进了低谷。

北宋被金灭后，宋高宗赵构在江南建立起了南宋政权，沿用"宋"的国号，国都初建在应天府南京（今河南商丘），后迁至临安（今浙江杭州）。因为国都建在之前宋的南边，历史称之为南宋。但是在当时南宋人的意识里，并没有"南宋"的概念。因此南宋的所有政治、经济制

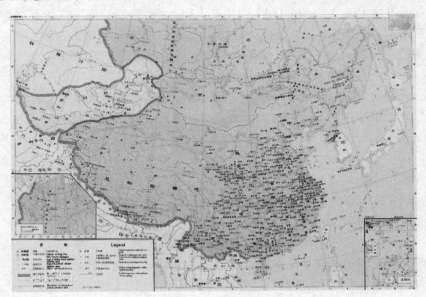

图1 元代疆域图（图片来源《中国历史地图集》）

1　陈广恩：《金元史十二讲》，中国国际广播出版社，2009年版，第15页。

度基本还是延续北宋的制度。只是此时的宋朝已经丧失了大部分国土（图1）。南宋（1127—1279）是中国历史上经济发达、文化繁荣、科技进步的朝代，历经九位帝王，共152年。这一百五十多年的安稳使文化得到了恢复，南宋画坛也是名家辈出。

金灭北宋后，南宋由于军事力量较弱，又通过绍兴和议，向金国称臣纳贡，后来金国几度南下都不曾灭南宋，而南宋在宋孝宗时期也有过数次北伐，都无功而返。南宋和金国形成了对峙的局面，东以淮水，西以大散关为界，此时的中原大地被分为南北两处，北方由少数民族女真人统治，南方由汉人统治。在这样相对和平的一百多年中，南宋的经济、文化得到了发展。北方的金国推行汉文化，因此也出现了许多在文化上有建树的大家。南宋中后期奸相频出，政治糜烂不堪，而此时蒙古高原的蒙古人开始崛起。蒙古人在灭金国后开始大张旗鼓地入侵江南的南宋，南宋军民拼死抵抗。1276年南宋都城临安被攻占，1279年南宋灭亡。

南宋位于淮水以南，是中国历史上经济发达、科技发展、对外贸易和对外开放程度较高的一个王朝。因此南宋时期在江南一带，出现了许多文人雅士，许多北方人民也随着南宋一起南迁，居住在江南一带。因此我们看到的元代许多画家都出自江南地区。南宋对北宋的文脉进行了很好的传承。南宋统治者所创造的这一百多年良好环境，为元代的文化发展打下了基础。北方女真人统治的区域，因为整天处于战争动荡期，文化发展远远落后于南方的南宋。此时的中华大地是金国、南宋、西夏、吐蕃、蒙古并存的政权形势。蒙古游牧民族对宋的先进文化和生产关系有着毁灭性打击，因此一直处于上升阶段的东方先进文明，从此逐渐转向衰落。

元朝建立政权之后，采取什么制度来治理中原大地成了需要探讨的问题。元世祖即位后，为了加强中央集权，巩固统治，忽必烈不得不大量任用汉人，推行汉法。汉法，不仅仅是指前朝留下的传统的封建制度，更主要包括了先进的生产方式和与之相适应的上层建筑。这与落后的蒙古游牧民族的制度相对立而存在。汉法的采用，也反映出了当时蒙汉之间相互影响达到了新的高度。汉法的推行进一步促进了蒙古族封建化的制度，也使得元王朝得到了汉族地主阶级的支持。

尽管如此，元朝统治者为了削弱各民族人民的反抗，维护蒙古贵族的特权，在建国后采取了民族压迫政策。元世祖时，把全国人分为四等：蒙古人、色目人、汉人、南人（生活在长江以南的南宋人民）。这四等人在社会待遇、经济负担，甚至法律上的待遇都是完全不一样的。在政府机关中，蒙古人任正职，汉人、南人只能充当副职。地方上的官吏，以蒙古人充各路达鲁花赤，汉人充总管，回回人充同知，形成一定比例。同知、总

管互相牵制，都要服从达鲁花赤的指挥。蒙古人由科举出身者，正式委任就是从六品开始，而色目人、汉人、南人则递降一级。诸如此类的等级制度，都反映出了蒙古人统治下的民族压迫色彩，也能了解到在这样一个社会中，汉人、南人压抑的生活状态。

再次就是元代行省的划分与地理区域严重脱节。"元代形势大变。行省是集民、财、军政大权于一体的高层政区，为了防止割据，省界的划定以犬牙相入为主导原则，行省的区划根本不考虑自然环境因素，而是根据军事行动和政治需要来确定。"[1]

从元初的政治体制而言，全国分为七个省。元中期又划分为十一省（图2）元初福建行省沿袭宋代的划分，幅员较小，元中期福建省从地图上看则与江浙行省合并。元代对于行省的划分与宋代相比变化较大，地域辽阔，很多与实际的地理区域不相契合。例如：陕西四川行省在地貌上覆盖了陕甘黄土高原和内蒙古高原的西部，又越过秦岭包容了汉中盆

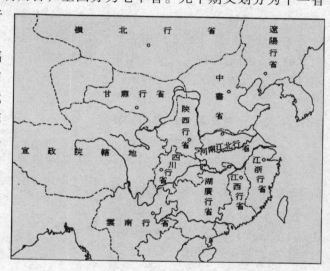

图2 元中期十一省图（图片来源《中国历史地理政治十六讲》）

地和四川盆地，以至贵州高原北部；从自然地理区域划分来看，则是横跨了西北干旱区和东部季风区两个自然大区，在季风区中又跨越了华北温带和华中亚热带两个自然地区，并且在华中地区还跨越了北亚热带和中亚热带三个自然区。其次是湖广行省，北从淮河之源，南至海南岛，越长江，跨南岭，地貌复杂支离不说，还纵贯四个温度带（北、中、南亚热带及热带）。江西行省也从长江之滨，越过岭南，到达海边。宋以前岭南完整的自然区域，被两省分割成破碎之区。

我们常说的自然地理环境，也可称之为天时与地利。气候、温度、水分等条件可谓天时，地貌、土壤、植被可谓地利。在几千年以农耕文化发展为主的中原大地，靠的是天时、地利、人和，才可创造经济发展的最佳

[1]　周振鹤：《中国历史地理政治十六讲》，中华书局，2013年版，第91页。

背景。秦代隋唐政区的划分就与地理环境相契合。可见元代的统治者并不了解中原地区的地理自然环境。

元代统治者将政治需要放在首位，对经济发展与文化建设都还来不及认真地思考和规划。从这里我们能推断出元代统治者对人文的关注是微乎其微的，而一切都以维护蒙古贵族的政权统治为首要任务。然而各阶层都在用自己的方式进行着对前朝的怀念和对现统治阶层的反抗。在这种压迫色彩极其浓烈的社会中，文人们失去了仕途，没有了进身之阶，所以很多人选择了归隐。而水墨的视觉感受，正是符合了这个时代背景下所产生的审美样式，它十分符合人们的审美心理需要，这种清冷、文雅、淡泊的水墨状态正是能够引起人们共鸣的视觉享受。这样特殊的时代背景使得另一种艺术样式和思想开始如雨后春笋般生长起来。这也给元代增加了迷人的艺术魅力。如元青花、元曲、元画，用这些特有名词来专门命名元代的艺术风格，就能说明元代文化的独特之处。

2.1.2 两宋至元花鸟画水墨形态的转变

北宋花鸟画的水墨形态

历经了两宋花鸟画的黄金时代，花鸟画已经形成完整的绘画系统。花鸟画家群体也逐渐壮大。在中国画的发展中，水与墨的运用自始至终都没有消失过，而元代之前的花鸟画基本上水墨只是作为配角而存在。如宋代的大多数精品绘画：《出水芙蓉图》《写生蛱蝶图》、黄筌的《写生珍禽图》等，都是流传甚广的绘画作品。墨色只是惯用的分量，用以勾勒线条，或者是当作黑、灰色来运用，而另一派徐熙的《雪竹图》（图3）则是纯粹的水墨花鸟画作品。但是当时水墨与丹青的区分并不是宋代整个绘画环境所关注的问题。从当时对画派的划分"黄筌富贵，徐熙野逸"就能看出，史料中只是对画面的精神面貌做了归类。这就说明徐熙为了追求意境而选择运用水墨表现野逸趣味。

图3 北宋 徐熙《雪竹图》

后来宋徽宗赵佶的一些画作，如《琵琶山鸟图》（图4）等，是水墨花鸟画作品。

图4 北宋 赵佶《琵琶山鸟图》

从这些作品能看出宋代苏轼的文人画观念对两宋的影响已经开始在士大夫阶层传播开来。宋代花鸟史中有这样的记载："赵佶一当皇帝（1101），即解救已被贬在海南的苏轼。遗憾的是，苏轼因体弱多病死在归途。"[1] 统治者的偏爱对于文人画的推动无疑是最有力量的支持，可此时的水墨花鸟画并未成为主流而存在于宫廷之中，我们能从现存的两宋绘画中看到丹青依然是院体画的主流，黄筌父子的富贵画风，是最受追捧的风格。

在北宋的神宗（1068—1085）前后，一些诗人、文学家、书法家、艺术评论家，如苏轼、黄庭坚、米芾等人，以心性学养、自身修为为中坚，树立起"士人画"的新概念。"士人"是文人士大夫、皇亲国戚、宫廷官僚等知识分子阶层，他们的绘画，接受苏轼等文人艺术思想，重视水墨视觉，运用笔情墨趣探索视觉空间，不仅给予观者美的享受，并且带来思想上的觉醒。这就是北宋时期文人水墨画在苏轼、米芾等文人的引领下，在花鸟画领域开始出现的如雨后春笋般生长起来的画风。

北宋时期出现的著名文人画家有文同、苏轼、李公麟、王诜、米芾等。这其中文同、苏轼、米芾都是文人、思想家，并且在朝中担任着重要的官职。苏轼深受文同的影响。文同年长苏轼18岁，并且与苏轼是表亲关系。文同作墨竹最出名，有"湖州竹派"之称。苏轼与文同相识是在苏轼官任凤翔的时候。那时的苏轼才20岁左右，自打苏轼与文同相识，他们之间的友谊和默契就延续了一生，也为美术史翻开了崭新的篇章。

文同画竹与画工有很大的区别，文同强调"心"对画的作用，有"成竹于胸"之妙。当年文同教苏轼画竹，苏轼云："竹之始生，一寸之萌耳，而节叶具焉。自蜩蝮蛇蚹以至于剑拔十寻者，生而有之也。今画者乃节节而为之，叶叶而累之，岂复有竹乎？故画竹必先得成竹于胸中，执笔熟视，乃见其所欲画者，急起从之，振笔直遂，以追其所见，如兔起鹘

1 详见孔六庆著：《中国画艺术专史·花鸟卷》，江西美术出版社2008年版，第205页。

图5 北宋 文同《墨竹图》

落，少纵则逝矣。与可之教予如此。予不能然也，而心识其所以然。"[1] 从这段文字能看出文同的画竹理念，他认为心性对用笔的出神入化起着决定性作用。可是笔者从文同传世的《墨竹图》（图5）能看出，文同的画风还是遵从了北宋精工、细致、严谨的画风的。文同的竹子如篆隶，笔笔中锋，不快不慢，面面俱到。文同好"道"，其人品德行，同时代的人都敬佩有加。司马光说："与可襟韵游处之状，高远潇洒如晴云秋月，尘埃所不能到。"[2] 可见文同的画品与人品是一致的，文同赏竹，是将自然美、心性美、品格美、隐逸美融合为一体的。文人画与工匠画的特点的区别也就在此。这也体现了北宋的文人花鸟画的形态与面貌。随着时间的推移，我们能看到这种文人思想对花鸟画风的影响。

但是任何时候谈起文人花鸟画，追其源头永远也绕不开北宋的苏轼与米芾他们的绘画思想。苏轼所留下的画作与书法不少，可是论其成就及对后世的影响，都不及他的文人画理论。苏轼通过对文同画竹的评价阐明了文人士大夫"心性"与创作之间的关系。苏轼还提倡"诗画本一律，天工与清新"，鲜明地指出诗与画的关系。对"形似""常形"的问题，苏轼也有所论证，他将文人与画工做出了明确的区分。

"论画以形似，见与儿童邻；赋诗必此诗，定知非诗人。诗画本一律，天工与清新；边鸾雀写生，赵昌花传神。何如此两幅，疏淡含精匀；谁言一点红，解寄无边春。"[3]

由此可见，苏轼对于画品及画者本身的文化修养极其看中，这就是他为何将心、诗、书等与画的结合看得如此之重要。苏轼认为只是追求形似那是跟儿童的级别差不多的品位，而像边鸾与赵昌这样能将花鸟画的高度

1 《苏轼文集》（第二册），中华书局，1996年版，第365页。

2 《二十五史·宋史》卷444"文苑列传六"，浙江古籍出版社，1998年版，第1292页。

3 《历代题画诗类编》（下册），山东教育出版社，1997年版，第200页。

达到传神的境界的才是高手。苏轼的理论影响了当时的士大夫阶层，大家纷纷以文化修养和诗书入画作为区分文人与画工地位身份的象征。

而苏轼与文同不同的是他们的人生经历，文同一生不像苏轼那样跌宕起伏。因此，文同的墨竹体现的多是积极向上的、繁荣崭新的气象。我们看苏轼《枯木怪石图》（图6），能从画面看出苏轼心中的悲凉。因此文人作画表达的是作者的内心世界，苏轼用绘画来排解自己心中的苦闷。他在逆境中运用绘画来表达自己内心的失落、憧憬与抗争等各种情感因素。"观士人画，如阅天下马，取其意气所到"，这是苏轼对文人画的充分肯定。为何苏轼的这种绘画观念能在元代得到大肆地宣传与推广？笔者认为这跟元代文人画家都处在逆境的状态下有关。在这种状态中，绘画能带给他们内心世界的平衡。因此，元代文人与苏轼就有了不谋而合的内心共鸣。

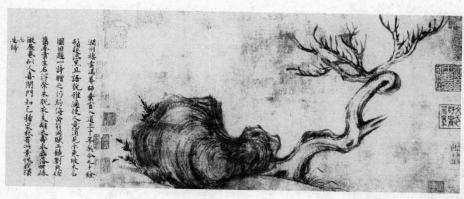

图6 北宋 苏轼《枯木怪石图》

北宋末年对文人花鸟画产生重要影响的另一位大家便是米芾了。米芾虽然不是花鸟画家，但是他所作《画史》一书，蕴含了丰富的文人画思想。米芾与苏轼虽都是文人画思想的主要倡导者，但二人却有互补之处。米芾从心性自由的彻底性方面认识艺术本质，特别是对艺术的评论，其主张脱俗。他成为文人画思想中极具个性的艺术批评家。米芾在宋徽宗时期担任内廷书画学博士，地位如此之高，是因米芾精于鉴赏的深厚学养。由此，米芾从"墨戏"态度中提出了花鸟画贵在"不俗"的主张观点，这是值得关注和研究的方向。因此，徽宗时代在这种思想的引领下花鸟画呈现出品味格调的高雅与脱俗。

米芾云："余乃取顾高古，不使一笔入吴生。"[1]为避免俗，还云：

1 "顾"指顾恺之，"吴"指吴道子。米芾认为顾恺之为高古，吴道子是匠气低俗的。

"模人画，太俗也。""不俗"，成为米芾评花鸟画的常用标准。由此也可见，当时的画坛追求艳丽精工的画风，不免多俗气之作。因此身为批评家的米芾才会将"不俗"的评画标准列为引导画家的理念。从这里也能看出，水墨文人花鸟画此时还是在士大夫阶层开始反对当时画坛出现的艳俗之风气的反向引导，说明水墨花鸟画在北宋时期虽被文人倡导蔓延，但并未成为画坛的主流。此时苏轼及米芾的文人画理论却开始发挥作用，从而影响了南宋至元的花鸟画逐渐向清新的水墨风格转变。在文人画的影响下，北宋时期出现了不少水墨花鸟精品，如惠崇的《秋蒲双鸳图》（图7）、佚名《浴禽图》（图8），易元吉、崔白等人都有水墨花鸟画作品传世。这些水墨作品基本体现的还是细致的院体工笔形态。皇族中也涌现了不少画家，如赵士雷、赵宗汉、赵令穰等，在此就不一一列举了。文人画与水墨花鸟画成了上层社会推崇的绘画理念，这成为水墨花鸟画推广的有利条件。

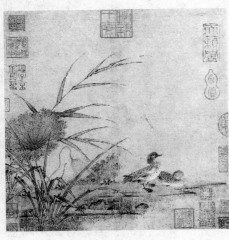
图7 南宋 惠崇《秋蒲双鸳图》

图8 宋 佚名《浴禽图》

南宋花鸟画的水墨形态

据《图绘宝鉴》记载，南宋士大夫、文人、僧人画家约有百人之多。其中花鸟画家（包括专长木石、梅竹、兰花、水仙等专项画）近六十人，比北宋增加了不少，文人画风气之盛可见一斑。[1]

南宋理学盛行，受理学思想的影响，南宋比北宋更强调"心"的作

1 孔六庆：《中国艺术专史·花鸟卷》，江西美术出版社，2008年版，第228页。

用。南宋陆九渊提出"宇宙便是吾心，吾心便是宇宙"[1]。"心"，容广大与精微、客观与主观于一体，这对哲学来说的唯心论，却由于强调画家的主观能动性，使绘画艺术朝着主观创造方向发展。

南宋的文人画家们也十分推崇北宋的文人画领袖，对文同、苏轼、米芾十分敬仰。如庆元进士、官至端明殿学士的魏了翁评："文与可操韵清逸，世之品藻人物者，固有是论矣。今观其心画各如其为人，昔人所谓'心正则笔正'，渠不信矣夫！"[2]对于苏轼，"东南三贤"的张南轩评论"一字落纸，固可宝玩，而况平生大节如此"，"忠义之气未尝不蔚然见于笔墨间，真可谓而仰焉"（《张南轩先生文集》）。邓椿在《画继》中评价苏轼"高名大节，照映今古"。对米芾，岳珂（岳飞之孙）评价："盖自智而慧者，笔下有天真之悟，而惟清与静者，胸中无一点之尘也。"[3]

由此可见南宋画家对于北宋的文人画思想的推崇，因此南宋时期文人画理论的推行已经在朝野中逐渐蔓延开来。这种强调画家主观能动性、笔墨情趣的画作，尺幅不大（花鸟画），多数以花卉折枝的小品见长。在南宋的花鸟画坛涌现了许多水墨花鸟画作品，如梁楷的《疏柳寒鸦图》（图9）、李安忠的《野菊秋鹑图》（图10），代表画家还有法常、赵孟坚等人。

图9 南宋 梁楷《疏柳寒鸦图》

著名的16.795米的《百花图》卷虽然不知作者姓名，却用纯水墨谱写了一幅百花图谱。赵孟坚是宋末元初的花鸟画家，画史喜欢将其归为南宋，也许这与他的政治品格相关。他一生喜爱画水仙，所画的几卷

图10 南宋 李安忠《野菊秋鹑图》

1　侯外庐主编：《中国思想史》（第四卷），人民出版社，2008年版，第670页。

2　王镇远：《中国书法理论史》，黄山出版社，1996年版，第290页

3　王镇远：《中国书法理论史》，黄山出版社，1996年版，第304页。

图11 宋末元初 赵孟坚《水仙图》卷（局部）

《水仙图》卷（图11）都是纯水墨晕染，未加半点色彩。他的墨花作为典型水墨风格影响了元初的花鸟画坛。由此可见，南宋时期的花鸟画坛，已经将水墨作为一种高雅的绘画品格开始推崇。虽然画家改用水墨，但是依然沿袭北宋院体绘画的工整秀丽、状物精微等特点。这点从流传下来的作品中不难看出。与北宋相比，南宋多以折枝小品入画，北宋则喜欢以壮丽宏伟的全景式花鸟入画。这是南宋与北宋绘画在形式内容上的区别。

元代花鸟画的水墨形态

元代花鸟画，代表其时代特征的是"墨花""墨禽""墨梅""墨竹""墨兰"的绘画样式。宋代色彩斑斓的花鸟画似乎瞬间被褪去了丹青，走进了一个纯粹的水墨世界。受到南宋政治、经济、文化的影响，文人画家多集中在江浙一带。元代花鸟画的水墨形态主要包括两种样式，一是"墨花墨禽"，二是"梅、兰、竹"君子画。由于水墨成为花鸟画坛的主流，因此元代水墨花鸟画涌现了大量精品。

在孔六庆的《中国艺术专史·花鸟卷》中，谈到元代水墨花鸟时，他将元代花鸟分为工笔形态和写意形态。实则在元代虽然工笔写意形态并未十分明朗，但是却比两宋要明显些。这是元代花鸟画家注重书写性的一种体现。单从赵孟頫的画作我们就能看到有工笔与写意两种形态，但是此时的写意画并非我们现在所说的真正意义上的大写意绘画，它是由两宋的工笔形态向书写性跨越的一种表现。此时的元人花鸟画在赵孟頫提倡的"贵古"思想，以及文人画家米芾的"墨戏"影响下，产生了一种介乎工笔与写意之间的兼工带写的笔墨形态。这正是以工笔的作画观念为主的初期水墨形态。因此我们不能将元代的花鸟画划分至写意，只能从时代的特点来将这部分花鸟画称之为水墨花鸟画。

元代水墨花鸟画已经发展成熟，并且占据了花鸟画坛的主流。丹青成为水墨的配角，纸的广泛运用也为文人画提倡的"墨戏"提供了很好的发挥空间。在元代这个特殊的时代背景下，画家们运用水墨开始宣泄他们心

中的抑郁、悲痛、压抑、亡国的痛楚，绝大多数文人画家，尤其是南宋统治地区的文人画家，在极低的社会地位中，将清心寡欲的水墨花鸟画作为精神的依托。

　　赵孟頫就是其中典型的例子。赵孟頫是宋太祖赵匡胤的十一世孙。元至元二十三年（1286）被推荐给元世祖忽必烈，因其深厚的学识、过人的绘画才能而深受朝廷的重视，历任兵部郎中、翰林侍读学士、翰林学士承旨、荣禄大夫。晚年深受仁宗厚待，官居一品而推恩三代，夫人管道昇被封为"魏国夫人"。赵孟頫传世的经典画作有很多，大多都是水墨绘画。赵孟頫位极人臣，其绘画风格和思想必将影响整个时代的发展。

　　如赵孟頫的《幽篁戴胜图》（图12），此图中的戴胜虽有少许着色，却是元代水墨花鸟画转型的典型表现。虽然戴胜略施赭石，腹部和爪部略用白粉提染，可若将此图与北宋花鸟相较之，却发现元代花鸟的风格已经逐渐形成，竹子的刻画不再是拘泥于形似，而是强调书法用笔，提按顿挫皆是画家心性的表达，而并非自然主义的描摹。还有他的《枯枝竹石图》

（图13），石头的用笔豪放简练，数笔便勾画出轮廓，用笔飞白干湿皆在行笔迅速中展现，不再像两宋对于石头的块面以及表面的凹凸进行深入的刻画。这就能看出元代花鸟画风格朝着写意性的方向进行了转变。

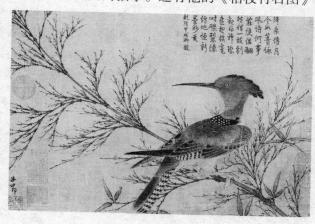

图12 元 赵孟頫《幽篁戴胜图》

图13 元 赵孟頫《枯枝竹石图》

在这种观念的影响下，出现了很多优秀的水墨花鸟画大家，如王渊、边鲁、陈琳、张中、坚白子、管道昇、张彦辅、盛昌年等。他们都摒弃了丹青，运用水墨营造花鸟世界。虽然在南宋时期水墨形态的花鸟画就已经屡见不鲜，但南宋多以小品和折枝入画。而元代画家们则运用纯粹的水墨效果来描绘繁琐庞大的场景。如王渊的作品，尺幅大，运用水墨描绘珍禽，运用各种笔法和水墨效果来表达珍禽复杂的图案和翎毛质感，这些都是历朝历代所没有的。南宋李迪画锦鸡，生动传神，却还是在运用色彩表现锦鸡的华丽逼真。而王渊则摒弃了色彩，运用水墨表达锦鸡的翎毛繁琐和华丽，与其说他是在描绘锦鸡，不如说他是在玩味笔墨。

还有陈琳的《溪凫图》《疏枝双雀图》（图14）也是典型的元代水墨花鸟画的代表。生活在宋末元初，他人称"江南画王"。他自小与赵孟頫接触颇多，深受赵孟頫影响。这幅《溪凫图》（图15）意义非常，被认为是"以实际作品呈现了赵孟頫所倡导的古意，是赵孟頫艺术思想改造南宋画院画家画法的一个实例"[1]。陈琳亦被赵孟頫"叹为黄筌复生"[2]。陈琳父亲陈珏，为南宋画院待诏，擅长人物和设色山水。因此陈琳从小便得到了良好的绘画基础教育，可他的画作却被誉为元代的典型，未受其父及南宋院体画风的影响，在赵孟頫的引导下，另

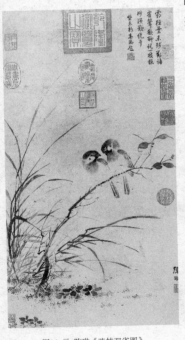

图14 元 陈琳《疏枝双雀图》

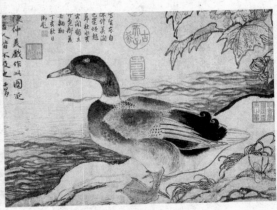

图15 元 陈琳《溪凫图》

1 孔六庆：《中国艺术专史·花鸟卷》，江西美术出版社，2008年版，第258页。

2 清·王概《芥子园画传·画花卉浅说·画法源流》云："王渊、陈仲仁，俱称大家，……仲仁之画，子昂叹为黄筌复生，岂非得其心法哉？"《中国古代画论类编》，人民美术出版社，1998年版，第1103页。

辟蹊径，独树一帜，成为元代水墨花鸟画的典型代表人物，实乃可贵。由此我们能推断出，赵孟頫是有意识地对南宋院体花鸟画进行改革，因此提出了一系列思想。所以评价陈琳的花鸟画具有"古意""不俗"，奠定了陈琳在历史上的地位。

王渊、边鲁则是"墨花墨禽"画家的代表。"墨花墨禽"一词，是对元代部分花鸟画，即以墨色描绘花卉禽鸟的一类画作约定俗成的术语。这个词语的出现，是因为"墨花墨禽"既泾渭分明地区分了设色灿烂的五代两宋院体花鸟画，又较准确地区分了其与善于用"水"的水墨淋漓的明清大写意花鸟画的不同。[1]但在这里要说明的是，"墨花墨禽"仍然是工笔的，只是用水墨取代了色彩。元代画家对一些能运用色彩表现的题材，却选择了使用水墨，这种对绘画方式的主观选择，并非偶然。因此，这种现象的成因是值得深入探讨和研究的。

2.2 "水墨之风"盛行的原因

在元代这个由蒙古政权统治中华大地的时期，汉族人在失去进身之阶后纷纷选择归隐。文人们开始选择清雅淡泊的水墨来表达内心世界。在元代画坛，无论山水还是花鸟，都掀起了一股水墨之风。这场反院体的画坛改革运动，在赵孟頫等人积极的推动下，文人水墨绘画成了画坛的主流。当然这种转变是在内因与外因的相互作用下促成的。首先赵孟頫对文人画理论思想的推崇，再加上文人在元代崇尚老庄思想与隐逸思想，这些成为水墨之风盛行的内因。元代绘画材料的转变，是画风产生变化的外因。笔者将围绕着这几个最主要的因素展开深入的探讨。

2.2.1 赵孟頫的"贵古"思想与水墨之风

赵孟頫（1254—1322），字子昂，号松雪、水晶宫道人等。赵孟頫官居一品，同时也是一位非常富有思想见地的画家、书法家、诗人。人物、山水、花鸟走兽等题材无所不能，在技法方面更是兼备"工"与"写"两种风格，在绘画理论方面提出"贵古"思想主张，这对元代的绘画发展产生了深远的影响。水墨之风的兴起与赵孟頫的"贵古"思想有着密切联系。

元代文人画思想得到进一步发展，引导了花鸟画家们的艺术实践，推动了水墨之风的盛行，同时也使花鸟画日益向文人画思想靠拢。赵孟頫是元代文人画思想的代表，王渊、陈琳深受其影响。其中陈琳与赵孟頫接触

1　孔六庆：《中国艺术专史·花鸟卷》，江西美术出版社，2008年版，第260页。

较多，"子昂相与讲明，多所教益，故其画不俗"[1]。王渊"幼习丹青，赵文敏多指教之"[2]。他们对工笔花鸟画的改革与赵孟頫的理论主张紧密相关。

赵孟頫在元初掀起了推崇"古意"反"近世"的潮流，其思想为水墨画风的兴起提供了理论根据。他的思想主要见以下这段论点：

> "作画要有古意，若无古意，虽工无益，今人但知用笔纤细，敷色浓艳，便自为能手，殊不知古意既亏，百病横生，岂可复观也？吾所作画，似乎简率，然识者知其近古，故以为佳。"[3]

对于这段论著，有学者认为这里所说的"古意"不是泛指古代，而是指唐代，这里指出的"要有古意"主要指要有唐代高古的美学意趣……借唐人之古来反宋人之古。也有各种文献表示，赵孟頫所说的古不止于唐人，还有晋人的风骨。此观点主要来自赵孟頫的书法多得晋人风骨。赵孟頫自己就曾说过："余临王献之《洛神赋》凡数百本，间有得意处，亦自宝之。"[4]不管"贵古"是学唐人还是学晋人，这些观点都反映出赵孟頫对于南宋院体花鸟画改革的迫切愿望。

虽然他从没有对"古意"与"简率"做出具体解释，要弄清楚这个问题，笔者认为必须将赵孟頫的理论与文人画的源头联系起来。"从赵孟頫提倡绘画'古意'的要求来看，他指出自己作画以'简率'为特征，这正是北宋文人画提倡的笔简形具的思想体现，反映出与北宋文人画意识的相通之处，推崇苏轼等前辈文人画家的方法。"[5]苏轼云："观士人画，如阅天下马，取其意气所到，乃若画工，往往只取鞭策皮毛，无一点后发。"[6]又谈："世之工人或能曲尽其形，而至于其理，非高人逸才不能辨。"[7]前一段意为，观士人画如观天下马匹，取其精力和体气周到饱满，而如画工往往取鞭策皮毛那些细节，画面无一点骏马的意气风发的英姿。后一段大意为：世上的画工，有的能竭尽其行状或者加以识别。以上这些表达说

1　孔六庆：《中国艺术专史·花鸟卷》，江西美术出版社，2008年版，第258页。

2　牛克诚：《色彩的中国绘画》，湖南美术出版社，2001年版，第214页。

3　潘运告编：《元代书画论·松雪论画·赵孟頫》，湖南美术出版社，2002年版，第255页。

4　《赵魏公临王献之〈洛神赋〉并记》，《中国书画全书》（第六册），上海书画出版社，1994年版，第382页。

5　寿勤泽：《中国文人画思想史探源》，荣宝斋出版社，2009年版，第203页。

6　《宋人画评·东坡画评·跋宗汉杰画山》，湖南美术出版社，1999年版，第237页。

7　《宋人画评·东坡画评·净因院画记》，湖南美术出版社，1999年版，第213页。

明，文人画家认为，不论是审美创造还是鉴赏品评，他们注重的是"意气""其理"；相反，画工则在表象的形体上下功夫。这正是基于文人画与画工画这些根本不同的审美追求。

苏轼进而指出文人画的审美风格特征是"萧散简远，妙在笔画之外"[1]。联系苏轼的理论及当时的现实情况便可知，赵孟頫反对的"今人"就是南宋流于板滞僵化、纤弱浓艳的院体画风。这一陋习的形成有一个过程，早期院体花鸟画配合了宫廷的审美趣味，其中的教化功能以及写生的需要形成了精工富丽、状物精微的画法，具体制作通常是"三矾九染"的程式画法。到了南宋后期，这种画法成了固定的模式。众多画工作画时只是根据画稿勾勒填彩，陈陈相因取代了个性的创造，失去了原创生命力。这种斑斓五彩便显得有些艳俗，过分追求细节作画而庸俗匠气。赵孟頫批评的注重"工细"的毛病类似北宋苏轼批评的只注重"鞭策皮毛"而无士人画的意气神韵。无生意的"敷色浓艳"与"萧散简远"的审美趣味有天壤之别。

由此可知，赵孟頫提出"古意"和"简率"的理论是要恢复"萧散简远"的审美风格，恢复古朴、深邃的气质，追求单纯简洁、平淡天真。要实现这些是多方面的。其中之一，自然就涉及文人画家对水墨与色彩的看法，两者选择中，文人画家就更喜爱水墨。"文人士大夫推崇水墨的清淡之色，喜爱墨分五彩的丰富感受，欣赏水墨的清雅疏淡画风，北宋中后期……水墨画逐渐成为文人画的主要形式。"[2]综观画史名迹，显然这一结论是正确的。

在赵孟頫的诗中有："谡谡松下风，悠悠尘外心。以我清净耳，听此太古音。"此诗也能反映出赵孟頫的心境和对古意的追寻。笔者认为，"贵古"精神的倡导，实际也是赵孟頫追求的一种心境，对传统的敬畏、仰慕也是对于汉民族昔日辉煌的文化，对于汉唐盛世或者北宋的一种眷恋与怀念。元人统治下，以蒙古的习俗、穿戴为尊的时代里，赵孟頫在朝为官，不能直抒胸臆，也许只能对"古"进行默默地怀念与思索。从心境的理解上，笔者认为赵孟頫将"古人"所崇拜的传统文化看作是自己的知音。因此，赵孟頫才会有此诗，将"听此太古音"作为一种心境的洗礼和人生的享受。不管是何种理解，都能说明赵孟頫是借"古"创新的

1　樊波：《中国书画美学史纲》，吉林美术出版社，1998年版，第454页。"萧散简远"是指：外表朴素、意蕴深邃幽远的艺术风格，其形或表现为笔法简朴、不求工丽，内容表现为襟怀冲淡，寓意高远的审美趣味。

2　寿勤泽：《中国文人画思想史探源》，荣宝斋出版社，2009年版，第124页。

本质意义。

将赵孟頫与北宋时期苏轼、米芾的文人画理论相联系，就能说明元代的花鸟画家摒弃色彩、崇尚水墨的原因。在实践上，我们能够从深受赵孟頫影响的几位画家身上，来深刻领会赵孟頫"贵古"精神的本意。倡导"复古"、提倡文人画理论的赵孟頫当然通晓其中的缘由。他对南宋院体花鸟画的改造是多方面的，其中之一就是水墨审美的引导。这主要体现在他自己身体力行和对陈琳、王渊等画家的影响上。《幽篁戴胜图》历来被认为是赵孟頫以"古意"思想作花鸟画风格的一幅力作。此画与南宋院体花鸟画相比有许多不同。这里要指出的是此画在色彩意念上凸显水墨及用笔，去除浮艳而主淡雅（水墨为主，淡彩配合），在刻画上强调墨韵及书法用笔，削弱渲染细节，事实上也就增加了水墨笔线的表现力与分量。

从陈琳、王渊的画作中赵孟頫的题评便可以看出赵孟頫对水墨之风的引导。陈琳《溪凫图》（图15）左上方为赵孟頫的题评："陈仲美戏作此图，近世画人皆不及也。"赵孟頫评画一直是以"古意"为标准，此画应是符合文人画审美的，试想若不符合赵孟頫"古意"与"简率"的审美标准，赵孟頫就不会发出"近世画人皆不及"的感慨。若将此画与南宋"近世"之画做比较，在这里仅就色彩与水墨的消长关系而言，陈琳的画作绝对加重水墨的分量，画面没有浓艳的色彩与烦琐的细节。画面是通过多种不同的笔墨线条组合构成而加重水墨分量的。

拿赵孟頫的《幽篁戴胜图》与陈琳的《溪凫图》做一比较，不难发现前图色彩的分量较大，仍占画面一定的比例，基本是淡彩加水墨；而陈琳的作品只在一些细小的局部如眼、脚部位着色。赵孟頫在《幽篁戴胜图》中的尝试，画史上称是"偶尔为之"。这些都是没有将其归入文人画家的原因，或认为是水墨之风改革的先声。陈琳则是赵孟頫理论很好的实践者。陈琳之后的王渊在"水墨"上做得十分彻底，他的创作纯用水墨，不施一点色彩。他的作品是赵孟頫教导的结果，"赵文敏多指教之，所画皆师古人，无一笔院体"[1]。他被誉为元代花鸟画的主将，是元代文人画思想在花鸟画中的尝试者与引导者。水墨花鸟画到了王渊获得较为圆满的结局。从赵孟頫、陈琳到王渊，我们可以清晰地看到铅华褪尽、水墨登场的步履。

至于张中（图16），已是文人画家自觉使用水墨表达心意的行为。孙丹研在《中国花鸟画通鉴》一书中说："要论元代水墨花鸟画家最契合后世所谓文人画家标准的，要算是张中。"[2]他完全不是将黄筌的花鸟用水墨

1　牛克诚：《色彩的中国绘画》，湖南美术出版社，2001年版，第214页。

2　孙丹研：《中国花鸟画通鉴5》，上海书画出版社，2008年版，第70页。

"不减精工"地表现出来，而是逸笔挥洒，随机得体。元代花鸟画从色彩到水墨的转变体现了文人画的审美取向，这场变革就是以文人为主导的审美观念的革新，其观念直接影响并引导了花鸟画家的创作实践，推动了水墨之风的流行，使许多画家，如坚白子、张彦辅、盛昌年、张舜咨、雪介翁等，都参与其中，尽管他们在表现手法上各有不同，但有一点是相同的，他们都选择了"水墨"。

2.2.2 水墨中的隐逸思想

由宋入元，花鸟画中最大的变化就是从艳丽的色彩转向清淡的水墨，这与元代文人的隐逸思潮密切相关。蒙古贵族夺取天下，尽管有多方面的建树，然而并没有改变一个落后民族的状态，特别是奴隶制的落后意识、严酷的统治和民族歧视政策，使一直是中国文化精英的汉族仕人跌入社会底层。汉族仕人在经历亡国的痛楚之外承受了莫大的精神屈辱。他们中绝大多数人弃绝仕途，于是隐逸成了他们的普遍选择。这种选择是对现实人生的无奈退避和超脱，为使精神上的空虚和苦闷得到慰藉，许多人投身于艺术，绘画成了他们拥抱自然、获得生命价值的存在方式。

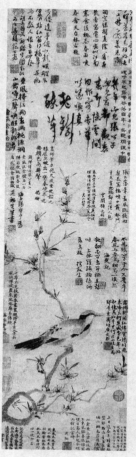

图16 元 张中《桃花幽鸟图》

他们寄啸山林，赏花玩鸟，在他们笔下，花鸟画最初被赋予的"文明天下，粉饰大化"[1]的功能与审美意义早已经不存在了，工研精丽的院体花鸟已经难以承载他们痛失江山的悲苦，隐逸出世的人生态度、失落的心理与水墨更加和谐。他们纷纷选择水墨去表达隐逸的思绪。

首先需要了解隐逸的实质，查《康熙字典》可知"逸"是"隐""遁"，"隐"是"匿""定"等意思[2]；再联系《论语》记载，孔子时常遇到一些避世的"隐者"，如楚狂接舆，这就是先秦的"逸民"。徐复观在《中国艺术精神》中考"逸"字原义，认为《论语》中的伯夷叔齐属于"不肯被权势所屈辱，不肯受世俗所污染的高逸"。

1　孔六庆：《中国画艺术专史·花鸟卷》，江西美术出版社，2008年版，第260页。

2　《康熙字典》，九州出版社，2009年版，第2681、2904页。

冯友兰认为"他们的行为是对'社会'的黑暗混乱所做的消极而彻底的由人生价值、人格尊严所发出的反抗。"[1]他在《中国哲学史》中更指出："所谓隐者之流，对于当时（指先秦）政治皆持反对态度，而老子、庄子仍是其主要代表也。"[2]将以上联系起来可知，隐者行为就是不满意当时的政治而采取的避世逃匿的人生态度和行为，是一种反抗的方式，而中国传统哲学中的道家精神是和逸民的生活态度相联系的。隐逸之士多选择水墨。不可否认，在视觉感受上水墨较为内敛、朴素，隐者多信奉老庄思想，喜清静无为、朴素自然，同时水墨还有很好的抒情功能。

从倪瓒为郑思肖《墨兰图》所题的诗句可以看出来"只有所南心不改，泪泉和墨写《离骚》"[3]。这种衰弦急管式的带泪哭诉也是通过"墨"来表达的。正是这样，水墨的内敛、朴素和抒情写性的功能历来被隐者所看重。王维说："画道之中，水墨至上。"北宋画坛隐者志士、禅僧如赵孟坚、汤飞仲、扬无咎、法常、梁楷都喜欢以水墨作画。元代有一种非常的力量使许多士子不得不选择隐逸道路。淡泊失落的思绪使他们失去对外界色彩斑斓描绘的兴趣。这种思绪和兴致也让墨色冷漠、内敛、温润、清淡、荒寒而不染尘俗市井之气。

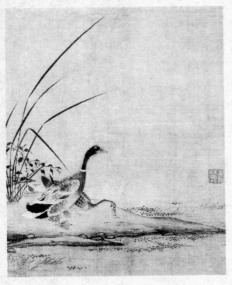

图17 元 佚名《双凫图》

隐逸思潮对元代花鸟画的影响有较特殊的一面，花鸟画家当然不乏汉族士人隐者。他们在隐逸思想的影响下，在花鸟画中也处处体现这种隐逸思潮。如元人的《双凫图》（图17），从中能看出隐逸思潮已经遍及朝野。林静"研穷经史百氏，虽老释玄诠秘典，悉掇其芳润……郡县累辟不就"[4]。杨维桢更是元末南方文坛的主将，他的水墨画作包含着出世隐逸的思绪自不待言。不过，若是从画家的身份去考察是否受隐逸思想

1　转引自《中国文人画思想史探源》，荣宝斋出版社，2009年版，第157页。

2　冯友兰：《中国哲学史》，华东师范大学出版社，2004年版，第134页。

3　引自刘治贵：《中国绘画源流》，湖南美术出版社，2003年版，第354页。全诗为倪瓒题郑所南《兰》："秋风兰蕙化为茅，南国凄凉气已消。只有所南心不改，泪泉和墨写《离骚》。"

4　《浙江通志》，转引自《中国花鸟画通鉴》，第78页。

的影响，是偏颇的。元代隐逸成风，从士人到画工，从在野到在朝，都受到隐逸思潮的影响，画家们除了在生活方式上采取隐逸，在精神上也可以采取隐逸的态度。

就是在朝廷当官也可以"朝隐"，在精神上采取一种超然的态度，从而平衡心理上的矛盾。典型的例子是位极人臣的赵孟頫，也是出世与隐逸兼有，儒道互补的。薛永年指出赵孟頫的画"善于体现亦儒亦道、亦官亦隐、亦位极人臣亦不失乡村风情的审美理想"[1]。再看王渊还有陈琳，他们都是画工或者画师出身，同样受到隐逸思潮的影响。在那个特殊年代，他们同样面对时代变迁的压力与现实地位的矛盾。大批的画院画师失去了依傍与往日的地位，反而使画工与隐逸文人得到广泛的交流与联系，使画师画工受文人绘画思想的熏陶。画院解体使在野文人画家队伍迅速崛起并占主导地位，反而导致画工画师的身份改变。这就为水墨风尚的出现腾出空间，画工与文人画家自徐黄开宗以来相互贬抑的矛盾逐渐淡化与消解，在审美意识方面的差异逐渐减少，彼此共进，互相融合，共同在现实之外寻找摆脱精神困境的出路。

在元代，画工对士人的隐逸思想和审美意识有着广泛的认同，喜爱水墨而厌倦柔媚艳丽的南宋院体末流画风，朝着已呈现出一线生机的水墨花鸟方面大胆拓展。特别是王渊，他在与文人的交往中逐渐被同化。线智在《绘画气韵评典》中指出："花鸟画家王渊把以往的色彩花鸟转变为单色水墨素色的花鸟，体现了汉族知识分子在元代失去了立足之地，失去了进身之径后对歌功颂德的华美形式的反感及自然而然的对水墨的青睐。"[2]就作品而言，陈琳和王渊的实践都显示了受时代隐逸思潮的影响和对画工身份的超越。他们的创作，使本来在宋代还是涓涓细流的水墨花鸟在元代汇成江海巨川。

2.2.3老庄思想与水墨

若要了解元朝的哲学思想的构架，我们就要从北宋灭亡后，女真人建立的金朝开始说起。早在金灭北宋之后，金国统治者入主中原，便开始推行儒家思想，确立了孔子及其学说的思想地位。还让女真贵族纷纷学习儒学，还用女真文翻译了《诗》《易》《书》《论语》《孟子》《新唐书》等，鼓励女真人学习汉文化。而女真人原信奉萨满教，而他们在汉人和契丹人的影响下，很快又接受了佛教思想，佛教信仰开始慢慢流传，帝王贵

1　梅思智：《二十世纪花鸟画艺术论文集》，重庆出版社，2001年版，第97页。

2　线智：《绘画气韵评典》，辽宁美术出版社，2002年版，第61页。

族中信奉佛教的也不乏其人。金初，许多北宋臣子和人民不愿与新政权合作，但又没有武装反抗新政权的决心和勇气，遂遁迹玄门，谋求出世，而女真统治者也提倡道教，于是形成了金代道教在北方盛行的局面，并且产生了许多新的道教宗派，其中以全真教、大道教和太一教势力最为庞大。全真教的创始人王喆，人称"重阳真人"。1167年，他于山东沿海一带宣传教义时，组织"三教七宝会""三教三光会"等，冲破了传统道教的主张和做法，以三教（儒、释、道）为名，强调三教平等，提倡"儒门释户道相通，三教从来一祖风"[1]。全真教主张修身养性，除情去欲，克己忍辱，以《道德经》等为经典，杂糅儒、佛二教。全真教于山东、河北、陕西、河南一带广为流传，不仅引起了金朝统治者的关注，也引起了蒙古成吉思汗的关注。

在1224年左右，成吉思汗在回军的路上接见了北方全真道教掌门人"长春真人"——丘处机。成吉思汗经数次终于邀请丘处机一会。日本学者认为这是为西征路上送去的一股清风，成吉思汗待他如师友，虽然与丘处机相会的时间不长，但是却对成吉思汗的人生观产生了很深的影响，使其性格也发生了不小的变化。丘处机告诉一直想长生不老的成吉思汗，人是不能长生不老的，只能养生，还告诉他关于治国之道的大智慧，让他清静无为，不要滥杀无辜。

此时已经离元朝一统中国的时期不远了，说明了在元代道家思想的盛行不是偶然的。它不仅是隐逸人士的精神寄托，也是统治者选择的治国之道。因此道家思想的盛行是双方相互推动的。统治者将这种无为、淡泊的哲学思想由上至下推广开来，在这样的社会环境下，加上外族的入侵统治，元统治阶层采取、推行的暧昧态度，对汉族知识分子的压迫以及各种不平等的待遇、民族歧视；随着仕途的破灭，士大夫及文人们纷纷将精神世界寄托在了"出世"的道家思想上。虽然佛教与儒家思想也同时在元朝占据重要地位，但是与前朝相比，影响最深的、地位变化最大的应是道家思想。

道家"出世""无为"的思想为苦闷的文人打开了一扇精神的窗户。文人们将这种哲学思想渗透到了美学观念上，对待艺术要求自然、朴素、真实，不假雕饰。出于对这种意境的追求，他们不约而同地选择了"水墨"。我们能从元代花鸟画的整体面貌看出这种美学思想对花鸟画风格的深刻影响。也即"萧散简远"的文人画审美风格，主张外表朴素、意蕴深邃幽远。这笔法简朴、不求工丽的审美追求，显然与老庄"平淡""素

1　陈广恩：《金元史十二讲》，中国国际广播出版社，2009年版，第64页。

朴""简易"的美学思想有关。再看隐逸思想的本质以及黄休复提出的"逸格（品）"美学思想，其中"笔简形具"的规定都直接与老庄思想有关。所有这些又都与画家选择水墨的艺术风格相关，因而有必要就老庄相关的美学思想内容做一简单阐释。

首先，在老子思想中有以"淡"为美的思想，在老子看来，道是一种自然本体，人们可以对其进行体味，"道之出口，淡乎其无味"[1]，又说"恬淡为上，胜而不美"[2]。这里的"淡乎其无味"是指人们对宇宙本体即"道"的品味和感受，道本无形、无色、无味。"恬淡为上，胜而不美"其原意是不可争强好胜，不因胜而骄，应无为，淡然处之，故以淡为上。以淡为上的思想在后来的美学思想中得到发展。"从美学角度解释，'淡'是一种朴素的风格，代表了一种天然无饰的美，体现了最高的真实。"[3]

其次是老庄美学思想中对"素"和"朴"的赞赏态度。《老子》说："见素抱朴，少私寡欲。"[4]讲的便是对"素""朴"的取用，也即采纳和赞赏。庄子继承并发展这一思想，使其更加明确清晰，《庄子》说："即雕即琢，复归于朴。"[5]其原意是：既要把器物雕琢出来，还得要返还它的本原。本原是什么？是"道""自然""素"与"淡"。而《庄子》以下两句则十分明确："淡然无极而众美从之"，"朴素而天下莫能与之争美"。显然，"淡""朴""素"的美在老庄看来是至高无上的美。还有《老子》美学思想中崇尚"简淡"。老子说："处其实，不居其华。"所谓"实"就是恬淡淳厚……就是一种内在的真实，它的特点就是简朴。"'华'是繁华的意思，也代表了烦琐。"[6]因而老子说："五色令人目盲。"提倡朴素、简淡，弃绝华饰，自然也就弃绝"银珠"之类的五彩，便喜清淡的水墨。这些就是文人绘画思想崇尚"素朴""平淡""简易"的根源。

元代水墨花鸟画的艺术风格是淳朴、淡雅而不失精工的。其中淳朴、淡雅与上述老庄美学思想紧密相连，老庄美学思想经由文人绘画及其思想影响并引导了元代花鸟画家的创作。而水墨花鸟画对文人绘画朴素、平淡

1 元君：《道德经本义解》，团结出版社，2010年版，第140页。

2 元君：《道德经本义解》，团结出版社，2010年版，第123页。

3 樊波：《中国书画美学史纲》，吉林美术出版社，1998年版，第52页。

4 元君：《道德经本义解》，团结出版社，2010年版，第69页。

5 杨柳桥撰：《庄子译诂》，上海古籍出版社，1991年版，第385页。

6 杨柳桥撰：《庄子译诂》，上海古籍出版社，1991年版，第211页。

的风格的学习借鉴主要有以下两种途径。首先，是对自唐至宋元间文人水墨花鸟绘画的借鉴学习。这些画家大多都信奉老庄素朴的思想，其花鸟作品质朴而简率。如苏轼的《潇湘竹石图》（图18）、文同的《墨竹图》，特别是梁楷的《秋柳双鸦图》（图19），质朴而豪放，简洁至极；扬无咎的《四梅图》、赵孟頫的《秀石疏林图》（图20）荒率古朴等，例子是不胜枚举的。其次，是对元代文人山水画潜移默化的借鉴吸纳。花鸟画家对文人画的学习借鉴是相当宽泛的。史料显示：他们曾对赵孟頫、黄公望、倪云林、高克恭等山水画家的技法风格进行学习与模仿，这些画家的作品都是素朴、平淡、简率的典型。张中的山水小品曾被董其昌、王石谷误评为是黄公望和倪云林的作品。张彦辅的《棘竹幽禽图》（图21）也有类似赵孟頫和倪云林之处。王渊画竹枝如"高克恭《墨竹坡石图》（图22）中之笔法"[1]。王渊作品《山桃锦鸡图》（图23）中的竹枝画法也很近似赵孟

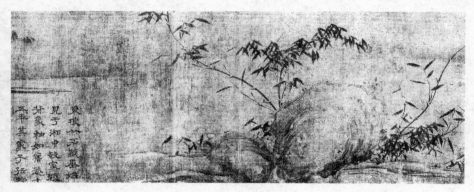

图18 宋 苏轼《潇湘竹石图》

图19 梁楷《秋柳双鸦图》

頫的《幽篁戴胜图》中的用笔。王渊受教于赵孟頫，也曾大量作山水画，对文人水墨花鸟、山水的借鉴必然会将其中素朴、平淡、简率的气息带到花鸟画中来。他并不只局限于笔墨，而是整体的画面构成，包括构图、造型、意境、笔墨情趣乃至整个画面的格调。

把赵孟頫的作品与王渊的花鸟画作品联系起来看，也能看到其中某些共通之处。赵孟頫习惯运用笔干且淡的枯笔

1 樊波：《中国书画美学史纲》，吉林美术出版社，1998年版，第54页。

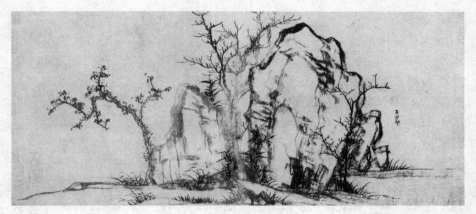

图20 元 赵孟𫖯《秀石疏林图》

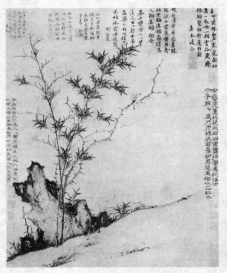

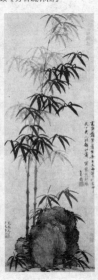

图21 元 张彦辅《棘竹幽禽图》 图22 元 高克恭《墨竹坡 图23 元 王渊《山桃锦鸡图》
石图》

勾皴山石土坡，线条清晰明朗，简练萧疏，用笔侧锋横扫，画面笔渴而润，有一种简朴、萧散、荒凉的意趣。王渊明显吸收了水墨中渴而润的感觉，用墨也淡，追求用笔一次性完成的爽利效果，画面甚是清幽秀雅，而最重要的共同点是都追求"平淡朴素"的美学理念。

此外，选择"水墨"来表现美才能体现文人画的审美趋向，归根到底也是受老庄美学思想影响的结果。"五色令人目盲"，因而选择"淡"，弃绝五色，这也是追求"素""朴"的体现。无可否认，老庄的美学思想在元代花鸟画向水墨风格转变的过程中有至关重要的影响。

2.2.4 元代绘画材料的改变

综观中国绘画的发展史，将材料的发展列为重要课题进行研究记载的并不多见。随着时代科技的进步，目前有很多学者将美术学研究扩展到材料学上。在中国画的分类中，有以内容进行分类的，有以技法进行分类的。例如工笔、写意等，不同的技法需要运用不同的工具，不同的媒材呈现出的笔墨效果也是有巨大差异的。

两宋时期的绘画，尤其是院体花鸟画，画家都是采用"绢"来作画的。绢是用丝编织而成的，纹理细腻，轻薄，呈半透明状。画家用熟绢进行"三矾九染"更适合工整精细的敷色画风。因此两宋时期的绘画多呈现出这种富丽精工的形态。由宋入元即中国画风开始转变的时期，同时也是绘画材料转变的时期。

元代画家开始选择用纸作画，这种纸与我们现在的宣纸页有所不同。由上海博物馆收藏的王渊的《竹石集禽图》（图27）能看出，这种纸的表面粗糙，渗透性不似生宣那么强，也不像现在的熟宣纸质那么细腻，而是略微粗糙，略微吸水，类似麻纸。这种纸通过实践证明，并不利于层层渲染。经反复渲染后，纸的表面容易起毛，颜色容易显得脏而旧。绢则是越反复渲染越润泽精美。"在元代，画家多用麻纸等半生不熟的纸，这种纸的使用，一反宋代艳丽工整的院体画风而成为元代画家追求高逸风韵的工具，使中国山水画走上了抒情写意的一个高峰。"[1]这里面所说纸的运用给山水画的风格带来了转变，在花鸟画领域的转变也十分明显。

观陈琳的《溪凫图》（图15），野凫的头部多干笔皴擦，墨色较深的部分也是一两遍墨色便达到效果，一改宋代院体画中对禽鸟反复渲染、细致描绘的画法。整幅画画面用笔潇洒，几乎放笔直写，晕染的成分大大减少。这不能说与纸的运用没有关系。笔者认为元代这种材料与画风的转变即文人画家们为了追求笔墨效果而主动自觉地选用了这种纸作为媒材，也是因为大量的纸张出现，拓展了画家选择媒材的范围。纸更利于水墨效果表现是不用质疑的。

据蒋玄怡的《中国绘画材料史》记载："在元代，画家很多使用的是麻纸，麻纸比较粗糙，基本上是半制品的生纸都是用麻皮制造的。"[2]这种麻纸是我国比较普遍的一种纸，时间越早的制造越粗糙。在晋代，麻纸被称为黄麻纸，因为其色发黄；隋唐进步，称为白麻纸；宋代这种麻纸却非

1　王月强：《从材料看元到明清画风的转变》，四川大学艺术学院，2005年4月硕士学位论文。

2　蒋玄怡：《中国绘画材料史》，上海书画出版社1986年5月版。

常少见；到了元代，很多画家选择麻纸作画。还有一种在元代比较流行的是江西产的"白箓纸"，纸质厚实，有韧性，分别有碧、黄、白三品，白为上品。赵孟頫多用此纸，并有墨迹传世。

由此可推断，麻纸较简陋，而画家多用麻纸，也说明当时绢是比麻纸要昂贵许多的。赵孟頫位居高官，不会买不起绢，而他选择用纸，也许正是因为纸所呈现出的水墨效果要比绢更加酣畅淋漓。赵孟頫有意识地要对南宋院体绘画进行改革，那么这种材料的改变也是一个改革的先声。有实践经验的画家知道，绢的使用相对于纸是较麻烦的。赵孟頫提倡书法入画，书法多选择纸，纸在行笔时，墨迹更加明显，俗称更见笔。于是，选择纸更便于书法用笔的发挥。

纸并非在元代才出现，在以往朝代却得不到推广，这与绘画观念的转变有着密不可分的联系。加上元代汉族文人地位较低，没有仕途，生活必不宽裕，廉价的麻纸就成为画家们的首选。文人的思想与创造力是极其丰富的。因为文人画不以追求写实为目的，而以"墨戏""不俗"为评价标准，所以对于材料的选择，文人们并不苛求。这种状态也是符合老庄"随遇而安"的思想观念的。因此，在窘迫的生活中，文人并没有因为买不起好材料而放弃作画。

因为市场大了，需求多了，做纸的工匠们也开始将精力投注在造纸的研究上，于是造纸术日益改善。据记载，在元初，是没有专门的书画用纸的，随着发展出现了不同颜色、不同质地的宣纸。纸张的质感不同，对水墨呈现的状态也不同。赵孟頫多用江苏的白色上品纸作画，钱选的设色花鸟画也选择运用纸来表现。因此钱选花鸟画作呈现出了前朝未有的斑驳肌理效果。孔六庆在《中国画艺术专史·花鸟卷》中认为，钱选的花鸟画呈现出的斑驳感是画家主观运用了"洗"的技法。当代也有不少画家运用洗的办法，增加斑驳历史感。不管钱选是否运用了洗的技法，由此能说明，"纸"的运用使画家的表现技法更加丰富了。日本学者松村公嗣先生说："中国的蔡伦改进了纸，造纸术在公元600年左右传入日本。纸的发明改变了日本，也改变了世界。"[1]

可见，纸的变化带来了技法的革新，带来了全新的艺术风格，也为画家带来了更多可制作的肌理效果。画家们不再局限于绢上制作，开始追求纸带来的画面效果。水、墨、色在纸上的流动、交融，呈现出了崭新的技法的表现。

在宋代，赵昌也用纸来作《写生蛱蝶图》，赵昌被誉为"写生赵

1　2014年11月笔者访问日本爱知县立艺术大学时，与松村公嗣先生访谈中的对话。

昌"，他多外出写生，纸因轻便、利于携带成为他的选择。我们能从《写生蛱蝶图》中看到，"三矾九染"的痕迹很少，画面也有斑驳的肌理效果。可见当时画家运用的纸有共同的特性。

这就是材料的转变所引发的技法转变，技法转变带来了风格的转变。随着风格的变化、材料的多样化，画家拓展了表现空间，于是流派也越来越多，画派也随之更加丰富。个性化的表现语言增加，于是艺术表现魅力就凸显出来了。笔墨成为画家追求个性化表现语言的探索方向。要追求表现语言的不同，工具材料的选择必然会影响画面效果。因此，画家运用单纯的水墨，一方面可以拉开画面与自然的距离，另一方面则是要拉开画家与画家的距离。越是简单的工具，对于画家本身的创造要求就越多。在自觉探索个性语言表现上，画家们开始出现前所未有的兴趣。这就是中国花鸟画开始向表现主义转型的标志。

第三章 元代水墨花鸟的形成及演变

元代水墨花鸟画风是在诸多因素影响下形成的。上一章笔者已经探寻了其兴起的现象及成因。在这一章里，笔者将具体分析元代水墨花鸟画风的形成、演变过程、分类及风格特点。在绘画表现上，由宋至元，花鸟画在技法、风格、观念等方面产生了巨大的转变。这种画风的形成，在元代花鸟画中如何分类、界定，也是本章需要解决的问题。在两宋时期的技法上，我们将花鸟画分为设色花鸟画及水墨花鸟画两大类（技法上暂无工、写之分）。从形式上，分为全景花鸟和折枝花鸟、院体花鸟与文人花鸟、繁笔与简笔等。而到了元代，这样的分类不再适用了，因为元代花鸟画，乃至整个画坛，几乎都变成了水墨画，仅有少数几位画家运用丹青作画。院体花鸟画也受到文人画思想的影响，朝着水墨方向转变。原先风格样式明朗的院体花鸟画风衰败了，院体花鸟画演变成了"墨花墨禽"样式，文人花鸟画继续发展形成了繁荣的"梅、兰、竹"君子画样式。笔者从这几个方面展开论述。

3.1 院体花鸟画的衰败

宋初宋太祖设立翰林图画院，供养一批宫廷画家，宫廷画家多迎合统治阶级需要，多以宫廷景致、人物为绘画题材。因画风讲究精致、华丽、富贵的格调而被称为"院体画"。后来效仿两宋院体设色的风格也被称为"院体画"。两宋花鸟画是公认的高峰，"院体花鸟画"就成了画史上两宋宫廷绘画风格的代名词。它与元代的"墨花墨禽"都是不同时代对花鸟画风进行命名的特定名词。院体花鸟画与文人水墨花鸟画成为各自时代的风格标志。因此谈及元代水墨花鸟画风，不得不先谈院体花鸟画。

宋代一直被认为是设色花鸟画发展的高峰时期，这得益于宋代宫廷绘画的空前繁荣。这种繁荣离不开统治者的贡献。北宋初年，宋太祖设立翰林图画院。黄筌父子在五代早就已经名声显赫，来到北宋后同样受到了宋太祖的赏识。宋太祖十分器重黄筌之子黄居寀，"委之搜访名踪，铨定品目" [1]。黄氏风格遂成为宋初院体花鸟的规范和画院筛选画家的标准。当时宫廷画家莫不以黄家马首是瞻。与之齐名的徐熙画派遭到了排斥，"甚至徐熙的子孙为了在画院立足，也不得不改变家风，创立与'黄体'趣味相近的没骨花卉"。在花鸟画绘画史中，院体风格以典型的黄筌父子为代

[1] 郭若虚：《图画见闻志》卷四。

表，形成了富贵艳丽的宫廷风格。黄筌、黄居寀父子统领画院上百年，同时黄氏画风也引领了两宋花鸟画的基本格调。

黄筌花鸟画深得皇家贵族喜爱，其花鸟画风气质富贵。黄筌将其研究的花鸟画法传授其子黄居寀，其中《写生珍禽图》（图24）就是教授其子画珍禽的"教科书"范本。综观两宋流传下来的花鸟画精品，处处能看到黄氏画法。在朝黄氏画法统领

图24 北宋 黄筌《写生珍禽图》（局部）

画院，在野便是徐熙的水墨画法，因此在北宋形成了"黄筌富贵、徐熙野逸"的两派画风。

宋徽宗时期，由于其本人对于书画的喜好，故极力地推动画院建设及画家培养。因此北宋迎来了画院最繁荣的时期。宋徽宗本人的书画造诣很高，招募画工不如意后，便兴办画学，培养画家。他对进入画学的画家进行考试，考试内容分经义和画艺。进行严格的筛选之后，优秀者得以入学，接受文学、书法、绘画等方面的专业学习。徽宗还经常亲自教授学生画画，并将画院立为首，书院次之，琴院、棋院皆不及。可见北宋统治者对于画院的重视。

徽宗时期，画院规模之大、画艺精湛者之众非前朝可比，堪称盛况空前。徽宗命人编撰《宣和睿览集》《宣和画谱》《宣和书谱》，其中《宣和画谱》就多达二十多卷，分十门，集魏晋以来231位名家的6396件作品。宣和年间，由于徽宗本人对花鸟画的偏爱，在他的引导下，涌现出一批杰出的花鸟画家。当时画院的花鸟画家有马贲、韩若拙、刘益、富燮、薛志、田逸民、孟应之、宣亨、卢章、周照等。这些画家并不著名的原因是北宋时期的画院画家不能在其作品上留名落款。今人能看到的大多是宋徽宗的题词落款，这其中很多便是出自画院画家之手。《画继》云："祖宗旧制，凡待诏出身者，止有六种，如模勒、书丹、装褙、界作、种飞白笔、描画栏界是也。徽宗虽好画如此，然不欲以好玩辄假名器，故画院得官者，止依仿旧制，以六种之名而命之，足以见圣意之所在也。"[1]

1 薛珂：《中国花鸟画通鉴·3》，上海书画出版社，2008年版，第39页。

由此可见，画院画家虽然待遇十分优厚，却是为统治者服务的工匠。徽宗虽然重视画院，可依然将他们视为技术工，仅有极少数画家得以封官留名。北宋文化事业得以发展，跟经济繁荣及稳定的政治局势是分不开的，然而靖康之变后，随着北宋的灭亡，繁荣一时的画院也面临解体。宋徽宗苦心经营的画院也随之凋零。

随着徽宗九子赵构自立为帝，与金求和，以秦岭淮河为界，在南方建立起了南宋政权。南宋统治者也极其重视画院的发展，南宋初便成立了"绍兴画院"，延续北宋画院旧制，画家也多为北宋画院旧人。这些画家因靖康之变散落民间后又重新复职回到画院。此时的南宋画院不再像北宋画院，画家不得落款于画中。他们可在画中留名，也不再是徽宗艺术的附属品。许多画家还可以受官赐金袋，得到了统治者优厚的待遇。因此，南宋有许多著名画家流芳百世，如李迪、李安忠、林椿、刘松年、马远、夏圭、梁楷等。南宋画院的风格相对于北宋也有了更多变化，南宋画院在整体上延续着北宋传统的同时又出现了些许创新。

两宋画院能得到如此高度的发展，其原因笔者总结如下：

其一，从北宋初政权的建立，宋太祖赵匡胤不希望再有兵戎相见。为了割除五代藩镇割据的弊病，也为了加强中央集权，他解除了当初拥立他的诸将的兵权，同时重用了文人管理朝政，大大提高了文官的地位。因此，自北宋建立开始，北宋一直处于一种尚文轻武的氛围中，这直接导致了宋代成为中国历史上文胜武弱的时代。

其二，北宋虽然经常受到契丹骑兵的骚扰，但是在靖康之难之前，社会稳定，又没有经历大的战事动荡，人民休养生息，社会经济得到了长足的发展。经济的繁荣带来了文化的繁荣。我们可以从北宋张择端的《清明上河图》中看见社会繁荣的景象。当时的东京开封作为全国政治、经济、文化中心，繁荣程度在12世纪的世界范围内都是遥遥领先的。

其三，南宋复国不久，政权尚不稳固，帝王对北宋旧臣以丰厚的待遇来笼络人心。北宋末年社会动荡，人民中多有反抗者起义。画院在统治者的带领下，绘画作品多为成教化、助人伦的题材。这样有助于统治者巩固政权，为政府宣传正面思想，因此画家的政治地位也就上升了。这种情况跟北宋是一致的，绘画的宣教功能成为统治者手中的工具。

其四，经济繁荣、工商业的高度发展必定为书画市场带来空前的繁荣。史载一名叫戴琬的画家，在徽宗时期，因求画者甚众，徽宗乃"封其臂"，不令私画。一方面可见徽宗对画院画家管理的严格，一方面能看出市场对于画家作品争先恐后收藏的事实。而且据记载，南宋高宗、宁宗、

杨皇后等都喜欢在画家的作品上题诗，还将一些画作作为礼物赏赐给达官贵族。可见书画一方面成了礼品，另一方面更成了商品，从中就能看出书画作为商品在当时的社会价值。

这些都是两宋画院繁荣兴盛的原因所在。然而凡事盛极必衰，到了南宋中晚期，国家衰弱，政局动荡，统治者也无暇顾及画院建设。理宗、度宗时期，画院画家人数不少，但是突出者甚少。这时的画院画家名气及声望均无法与南宋初年画家相比。度宗以后，画院也形同虚设，几乎没有画家的史料记载，更没有作品传世。随着南宋王朝的没落与覆灭，宋代宫廷画院随之落下了帷幕，院体花鸟画也随之衰败了。

3.2 "墨花墨禽" 艺术样式的形成

经历了姹紫嫣红的两宋院体为主流的花鸟画时期，随着院体花鸟画的衰落、画院的解体，花鸟画经历了一场铅华褪尽、水墨登场的蜕变。那么原先在两宋时期盛行的院体花鸟画也并非销声匿迹。虽然元代没有设立画院，但是院体绘画在宋代传承了几百年，这样的绘画思想和方法早就形成了一套缜密的花鸟画法流传于世间。若沿着院体花鸟画的脉络寻找元代院体花鸟画的踪迹，我们不难发现，与原先的院体题材相近的有赵孟𫖯、王渊、张中、边鲁等人，以及设色画家钱选及任仁发。他们多以宫廷中的山石珍禽为描绘对象，笔者认为这些画家是院体花鸟画风的变革者，而历史也给予了这种画风特有的名词——"墨花墨禽"。

"墨花墨禽"与"院体花鸟"都是对特定时期出现的特殊绘画风格约定俗成的命名。随着院体花鸟画的衰败，随之兴盛的是"墨花墨禽"。"墨花墨禽"成为元代花鸟画坛令人瞩目的新样式。也可以认为"墨花墨禽"是对宋代院体花鸟画的改革，或者是对"院体花鸟画"的发展或延续。总之，崭新的画风迎来了洗尽铅华的花鸟画时代。"墨花墨禽"的主要画家有陈琳、王渊、边鲁、张中、张舜咨、雪界翁、坚白子、张彦辅、盛昌年、王迪简、赵衷、赵云岩、陈仲仁、王仲元、贾策、陈君佐、李士传、郑禧、边武等。

"墨花墨禽"因受时代、文化思想、审美追求、画种媒材等制约，虽然每个画家都有自己的艺术追求，但就总体而言仍产生了相对稳定的风格特征。具体而言，"墨花墨禽"因受文人绘画思想的影响与引导，逐步向文人画审美趣味倾斜。崇尚水墨而弃五彩，追求"意趣"与"逸趣"，强调笔墨的抒情写性功能。相应地在笔墨形式、技法上做了大胆的变革，该群体画家大部分是专业画家，文人也同样具备专业画家水准，因而形成了

明显的艺术风格特征，纯朴、淡雅而不失精工是对他们艺术风格的总体概括。"墨花墨禽"在中国花鸟画史上独树一帜、形象鲜明，与院体花鸟画、文人画又有显著区别。它的承前启后，对后世的花鸟画产生了很大的启发与影响。

"元代墨花墨禽的兴起未使花鸟画的发展从笔墨形式到美学意蕴都发生了根本的变化"[1]。此前，设色的院体花鸟画一直是画坛的主流。两宋画家极重视对花鸟情态细致入微的观察研究，强调生意与诗意，画家笔下的花鸟形象务求生动逼真。突出的特点就是高度发达的写实精神，具体体现在宋人对"理"的追求，要求穷理尽性，即把握事物的客观规律，做到"状物精微"。苏轼说："余尝论画，以为人禽宫室器用皆有常形，至于山石林木、水波烟云，虽无常形而有常理。"[2]刘道醇《圣朝名画评》指出："且观画之法，先观其气象，后定其去就，次根其意，终求其理。"[3]不论是作画还是鉴赏，都要穷其"理"。如此，首先从观察事物的外部特征入手，然后深入到对象的内在规律，最终把握其本质。此一重"理"的精神贯彻到实践必然发展成为一种精细不苟的审美态度。邓椿在《画继》中所载的"月季四时朝露皆不同"及"孔雀升高，必先举左"，[4]这些为人熟知的典故，便是宋穷理尽性、状物精微的体现。其结果自然是以审物所见之"实"为依据。作品体现的是写实的审美意趣。当然，宋人强调"重理"的写实并不拘泥于某个特定物象的个性特征，而是经过高度概括提炼、带着主观感受的艺术形象。

相较之下，元代"墨花墨禽"虽延续写实，但已不那么严格。它更侧重于画家主体"意趣"的表现与"逸趣"的追求。这种追求实际是与文人画重主观笔墨表现的思想紧密相连的。在元代"墨花墨禽"诸画家中，王渊与张中堪称一时瑜亮，他们在这方面的追求很有代表性。由于审美有了新的追求，相应地在笔墨形式、水墨技法上也产生了新的变革。

3.2.1 "墨花墨禽"笔墨形式的变革

可以说"墨花墨禽"是院体的余绪。它兼具前后两种典型形式的特点，上可追两宋院体之体制，下可探明清写意之奥妙，兼美之外，别有独造，为花鸟画创作开拓出一片新天地。"墨花墨禽"在文人画理论引

1　牛克诚：《色彩的中国绘画》，湖南美术出版社，2001年版，第224页。

2　云告：《宋人画评·东坡评画·净因院画记》，湖南美术出版社，1999年版，第213页。

3　云告：《宋人画评·宋朝名画评·刘道醇》，湖南美术出版社，1999年版，第2页。

4　俞剑华：《中国古代画论类编》（上），人民美术出版社，1986年版，第79页。

图25 北宋 赵佶《柳鸦图》

导下逐步走向抒情达意、挥
洒性情的道路，因而也引发
了一系列笔墨表现形式的变
革和水墨技法的创新，回顾
画史，"墨花墨禽"应是花
鸟画水墨探索的一个重要环
节。以水墨作花鸟的尝试从
未间断过，唐代殷仲容"工
写貌寄花鸟，妙得其真，或

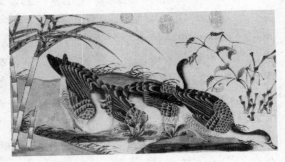

图26 北宋 赵佶《柳鸦图》局部

由墨色，如兼五彩"[1]。五代南唐徐熙创"落墨花"，其画法是"以墨笔
画之，殊草草，略施丹粉而已"[2]。北宋历代帝王由于宫廷及"教化"功能
的需要而选择"黄筌富贵"风格的着色花鸟，但"徐熙野逸"的画风一直
拥有追随者。宋徽宗赵佶也喜欢以水墨作花鸟画并在画院推广，《琵琶山
鸟图》（图4）、《柳鸦图》（图25、26）就是代表。宋代文人雅士有以
"落墨"之名作画，北宋以墨写竹的文同，画水墨林木竹石的苏轼，创墨
梅花牌的仲仁和尚及追随扬无咎、汤飞仲的南宋善写兰花水仙的赵孟坚、
法常在一定程度都可以说是徐熙野逸水墨花鸟画的继承者。而"墨花墨
禽"技法正是对前人水墨经营的继承和发展。

　　"墨花墨禽"笔墨表现形式的变革是在文人画理论的指导下进行的，
其思路大致有两种。变革思路之一，是以黄筌父子及两宋院体画法为基础
与水墨结合的画法。此法保留了院画的精工，也顾及笔情墨趣的发挥。具
体做法有一定的格式，先界定轮廓，再以抒写的笔意，皴、擦、点、染，
浓淡相破，随机而行。王渊、边鲁是这一画法的代表。思路之二，是从徐
熙野逸一脉发展而来，其表现手法大量吸收了宋元文人花鸟画因素。常常
是不勾框廓，以挥写的笔意作画，意到笔不一定到。画者意味深长，观者
也可以从中得到启发与联想。画家张中、张彦辅、盛昌年等的画法多属于

1　何志明、潘运告编著：《唐五代画论·历代名画记·张彦远》，湖南美术出版社，1997年版，第
137页。

2　孙丹研：《中国花鸟画通鉴5》，上海书画出版社，2008年版，第1页。

这一类，上述的这些变革彻底打破了院体花鸟画原来"三矾九染"等一套制作模式，使笔墨表现形式产生了重大的变化，具体表现在以下两个方面。

首先体现在"线"的表现上，由于上述的变革都意在强调以笔墨抒情写"意"，因而笔线的主观表现功能的发挥是自然的。从赵孟頫对陈琳、王渊的直接影响与指导及作品的效果来看，"书画同源"的理论对"墨花墨禽"同样产生了很大的作用。书法靠线条传达感情，使欣赏者能捉摸到艺术家的脉搏与灵魂。前面曾提到的陈琳《溪凫图》整幅以线条"戏"写物象，张中大笔挥写出的"线"不拘形似而神气活现、意趣横生，边鲁的作品运用书法表现的线条之趣都是突出"线"的主观表现方法的实例。

"线"的表现在"墨花墨禽"中很显著。"线"的质感以坚实服务于造型结构逐步演变成为疏秀、松灵、轻逸、富于浓淡变化。王渊的作品《竹石集禽图》（图27）和《桃竹锦鸡图》（图28）经常用枯湿浓淡变化很大、一气呵成直接抒写的笔意画石头，笔法松秀。边鲁也是这样。边鲁的《起居平安图》（图29）运用线更加灵动、轻松与自然。张中的《芙蓉鸳鸯图》（图30）是用"线"轻逸洒脱的典型。"墨花墨禽"与以往的不同还在于不勾框廓之线，而是以线直接写出形象。这一画法更有利于宣泄

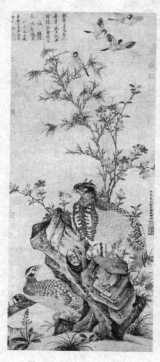

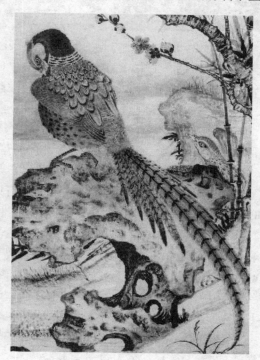

图27 元 王渊《竹石集禽图》　　　　　图28 元 王渊《桃竹锦鸡图》局部

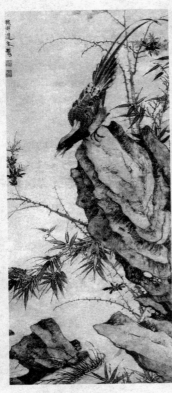

图29 元 边鲁《起居平安图》

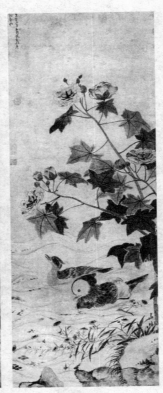

图30 元 张中《芙蓉鸳鸯图》

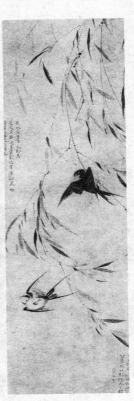

图31 元 盛昌年《柳燕图》

情感，抒写胸臆。张中的《芙蓉鸳鸯图》中的鸳鸯、石头，张彦辅的《棘竹幽禽图》中所有的形象（竹子、石头、陂陀及禽鸟），盛昌年的《柳燕图》（图31）中的春柳、飞燕都不勾框廓，直接用笔抒写。

　　其次，笔墨表现上发生的重大变化，多方面就是以大量的皴、擦、点、水墨浓淡渗破、没骨直接染写，代替层层渲染。由王渊、张中、陈琳、边鲁等人的作品可以看到"墨花墨禽"是如何从工笔的层层渲染转变为笔墨的皴、擦、点、染的。王渊的《竹石集禽图》，禽鸟用笔基本借鉴同时代文人山水画家惯用的渴而润的笔法。图中雄雉颈部表现采用细笔枯墨皴写，锦鸡胸部肉裙用似"矾头山"的皴笔层层叠加画成。《桃竹锦鸡图》中锦鸡羽毛用渴笔皴擦恰到好处地表现了灼灼锦羽的质感。浓淡墨渗破的运用也十分普遍。王渊的《桃竹锦鸡图》中雄锦鸡的脖子，陈琳的《溪凫图》中野凫的胸腹、背羽，边鲁的《起居平安图》中锦鸡的飞羽、尾羽、足部，张中的《芙蓉鸳鸯图》中的雄鸳鸯背部、雌鸳鸯头部等都采用了以浓破淡的笔墨表现手法。这种画法一般用于表现蓬松、柔软、鲜亮而润泽的禽鸟绒毛。至于没骨直接染写的方法，王渊曾画过《牡丹图》

（图34），采用的就是这种方法。后来张中大胆运用并有所发展，画法其源出于徐熙，实有融通徐、黄的意义。徐熙墨迹作品仅存《雪竹图》，主要是用没骨来塑造的，与黄筌双钩填彩手法大相径庭。其中竹叶的某些部分，大片的枯叶也先用浓淡相衬而非勾线染墨而成，小竹枝以淡墨写出，再以浓墨衬之则很明显。王渊创造性地吸收这种画法于《牡丹图》中的叶片，先直接以淡墨铺出大致的形态，再补染较深的部分，最后再用浓墨勾出叶筋。到了张中的《芙蓉鸳鸯图》则在粗糙的熟纸上直接几笔拼写而成，在其将干未干时勾勒叶脉筋骨。前人也有指出过王渊在师承上与徐熙有关系，并有这样的记载："只有江南王若水，白头描写似徐熙。"[1]

总之，强调笔线的主观表现，将带有笔意的皴、擦、点甚至于墨骨直接染写替代层层渲染的方法，其结果是弱化了细节的刻画，彰显了笔墨淋漓的效果，增添了妙趣横生之美。这些都是适应从"色"到"墨"转变的需要，也是与审美趣味侧重"意趣"的表现与"逸趣"的追求相联系的。

3.2.2 "墨花墨禽"艺术风格的形成

艺术风格的形成是一个颇为复杂的现象。特殊的历史机缘激发了元人的创造力。原先"墨花墨禽"画家的身份，大部分是专业画师或者画工，后来一些文人也参与其间。元代特殊的政治背景使隐逸成风，文人失落，处境悲凉。画院制度的废弃、文人画派的崛起，使画工与文人有了更多交流的空间。画师、画工身份的画家接受文人画思想的引导，消除了文人画家与画工之间的矛盾，也消解了自五代徐黄开宗以来两个画派对立的矛盾，模糊了在艺术上各自不同的追求与各自的界限，逐步向文人画审美靠拢。逐渐走上以笔墨抒情写意的道路，汇成元代改革的浪潮。

在"墨花墨禽"出现之前，不满南宋院体末流画风的文人画家曾对院体进行改革和尝试。这种尝试与后来的"墨花墨禽"相关的，如赵孟頫的《幽篁戴胜图》，他将文人画思想与院体工笔风格融合在花鸟画中。在色彩意识上，去除浮艳而主张淡雅、水墨为主。以淡彩配合水墨的表现，在刻画上强调笔墨的韵味，弱化物体的自然结构，突出笔线抒情写意的功能，沿着这一思想进行改革的是其弟子陈琳与王渊。陈琳花鸟画法有了很大的独创，开辟了南宋院体花鸟画的新面貌。因此，他的画风一般被认为是最早的"墨花墨禽"。他的作品中仅存的《溪凫图》以水墨自由勾写和潇洒的笔法而著名。水墨浓淡相破为主，结合局部淡彩，如眼球、足部和

1　孔六庆：《中国画艺术专史·花鸟卷》，江西美术出版社，2008年版，第264页。

头部一些地方施以淡彩或与水墨结合，色彩运用极少、极淡。若将其以水墨替代，无碍全局气息，画面笔线拙实，与赵孟頫添加的水纹笔线很协调。虽然以笔墨皴写又弱化了具体细节的刻画，而造型神态十分精准，显然是源于宋人"写生"的思路。因受文人画审美的影响，显得拙实、古朴、素雅。

王渊是"墨花墨禽"的代表画家之一，他的继承和变革思路清晰且有迹可循。对其进行分析有助于对"墨花墨禽"绘画风格的了解。王渊的身份是画工，得赵孟頫指导，其画法基于两宋特别是五代黄筌的院体花鸟画，以他现存临摹作品看就很明显，如他的《竹雀图》（图32）、《鹰逐画眉图》（图33）。他的改革思路是以黄筌父子及两宋院体画法为基础，

图32 元 王渊《竹雀图》　　图33 元 王渊《鹰逐画眉图》

与水墨相结合。这一画法是一种创造性的结合而不是简单地照搬，并以水墨代替色彩。画面从意境、笔墨表现形式、细节造型上都必须经过重新地铸造。这一变革的方法保留了院画的精工，也顾及笔情墨趣的表现。在技法上，创造性地借鉴吸收宋元文人水墨技法。在审美观念上，融合了文人水墨清新、淡雅、朴素的精神。从他的《竹石集禽图》和《桃竹锦鸡图》两幅代表作可以看到起初风格构成的思路。

首先，王渊花鸟画在构图组织安排上仍沿袭五代北宋全景花鸟的构图，特别是黄筌花鸟的布景模式，前面安排坡石水口，杂以奇花异草，前景安置巨石，并将画之主体禽鸟穿插其间。《竹石集禽图》中雄雉高于石上，雄视左前方；雌雉置于左下方右侧后，回眸雄雉。《桃竹锦鸡图》

则是一雄锦鸡立于石上作安然理羽状，石后一雌锦鸡回视雄鸡。主体背后衬以桃竹或花树，采用双钩与笔墨直接抒写相间的画法。整幅作品烟水浩渺，其构图是院体全景画中前、中、后层次的典型布景模式，然而，景致虽相同而造境却不同。王渊化院体富贵、瑰丽、端凝、沉厚而为幽静、清远、淡雅、朴素，保留了工致，在造型及色彩观念上，继承黄筌严谨的造型精神，以微妙、周到、生动的笔法配合较淡的墨色进行描绘，他在一定程度上弱化了具体的细节，整体仍保留了造型的精准工致。在表现手法上改变以往"三矾九染"式的制作，画面大部分追求一次性抒写效果，重意不重质，求意不求颜色似。抒写的笔触自然产生枯湿浓淡，用大量皴、擦、点、浓墨破淡墨的技法代替院体的工笔设色渲染丝毛。笔意多是元人山水或花鸟中之渴润笔意，由于多方面配合，形成了淳朴、淡雅而又工致的风格，如《牡丹图》（图34）。边鲁的作品《起居平安图》在这些方面都十分相似，宋人用于中景的花树多双钩并皴染枝干，双钩叶片并加染，甚至分出叶筋。

图34 元 王渊《牡丹图》

张中的《芙蓉鸳鸯图》《枯荷鸳鸯图》（图35）、《桃花幽鸟图》（图36），水墨质朴、淡雅，用笔洒脱。张中的画作注重逸趣的表

图35 元 张中《枯荷鸳鸯图》

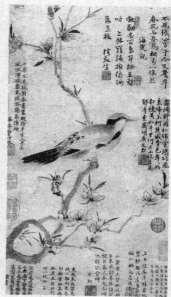

图36 元 张中《桃花幽鸟图》局部

达，造型也较夸张，但却能做到放逸而不失工致，这是他对"工致"的理解。芙蓉叶片虽是直接写出中间的叶脉，线条却很工整。枝干也根据具体情况复勾单线或双线，花朵双钩并根据生长结构点写花蕊，细小的蒲草尤见精工，笔笔写"意"，结构准确。他虽是文人，却具备专业画家能力。他不愿意放弃这种院画中所具有的精严工致的态度，又融入了洒脱的轻松用笔，放而不草。对张中绘画风格的分析，对于从另一角度考察"墨花墨禽"的样式风格是十分具有意义的。王渊继承前人而张中更多开拓创新，从张中画中我们可以清晰地看到其与文人水墨画有许多不同之处。文人水墨画更加简率，再与后来"得意忘象"的明清大写意比较则更加清晰可辨了。至于边鲁、张彦辅、盛昌年等"墨花墨禽"画家的笔墨表现，淳朴、淡雅、工致是他们所共有的艺术风格。

就总体而论，"墨花墨禽"的基本风格是淳朴、淡雅、工致的。不过，具体的画法却有所不同，张中的作品同样体现这一风格。不过具体的画法及所继承的渊源与上述不同。张中的画法是在王渊的基础上变化而来的。王渊的《牡丹图》（图34）是直接取法徐熙，再结合黄筌的工细。张中进一步加以发展，形成既有院体"写生"的真实感，又没有勾勒痕迹，更加轻松写意的风格。

"墨花墨禽"样式的出现使花鸟画的审美意蕴及笔墨形式产生了根本变化。它是元代文人绘画及审美观念引导下的产物，采取折中的方式融通文人水墨及两宋院体成分，在审美趣味上符合时代要求，走向以笔墨抒情写意的道路，把一腔逸兴寄托于水墨之上。在一定程度上折射出汉族知识分子在亡国并失去进身之阶后的悲苦与压抑。"墨花墨禽"扮演了承前启后的角色，它是对院体画风水墨经验的开拓与继承。它启发了后来的明清大写意花鸟画创作，为花鸟画发展开拓了一片新天地。

3.3 "梅、兰、竹"君子画的盛行

元代除了"墨花墨禽"变革了两宋"院体花鸟"成为令人瞩目的绘画样式以外，就是"墨竹、墨梅、墨兰"君子画样式的形成，在元代取得很高的艺术成就。此时"墨菊"并没有出现，而是到了明代才最终确定了"梅兰竹菊"君子画的格式。但君子画在元代的盛行也标志着文人画正式登上了历史舞台，"水墨"正式成为元代画坛的主流。薛永年在《梅竹风行水墨兴——元代的花鸟画》一文中指出，元代文人水墨花鸟的兴盛并不是偶然，它既与元初南方画家及南宋院画传统有关，又与元初北方画家直承北方文人画传统相联系。"元代的南北统一，则推动了南北画家在取法

北宋文人花鸟画传统以图新方面的殊途同归。"[1]

　　文人们要表达自己的气节，没有什么比"梅、兰、竹"这些符号更加合适了，加上此时已没有画院体制来标榜正统画家地位，于是"墨竹、墨兰、墨梅"开始成为重要及普遍表现的题材。郑思肖、赵氏一门、柯九思、王冕、张逊、倪云林等大家无不独习或兼擅此道。此时，赵孟頫提出的"以书入画"为墨竹、墨梅、墨兰的表现提供了更加自由发挥的笔墨空间。这种更加自由的环境，也为日后墨竹、墨梅、墨兰的表现由形神兼备的严谨画风走向更加纯粹的抒情写意画风创造了条件。

　　在元代夏文彦的《图绘宝鉴》中，列传的画家大约有170位，其中专门擅长或者兼擅长墨竹的画家达到85位。此外，擅长墨梅、墨兰的画家也不在少数。梅、兰、竹题材是有着其特殊的且特定的象征意义的。自古以来，竹能甘于贫瘠而茂盛，竹子中空向上被誉为"虚心向上"；兰能隐于幽谷而独自清香，颇能象征隐居文人的状态；梅能在寒冬腊月中傲然绽放，这几种植物都具有高尚的品格，能与文人士大夫的高洁气质相对应。因此文人常用这几种植物来比喻自身。花鸟画借物寓意的功能也成为文人们惯用的表现手法。

3.3.1 传承有序的"墨竹"兴盛

　　历史进入元代，文人们纷纷归隐，以绘画排解心中的苦闷，以君子画来自喻，告诫世人要有像梅、兰、竹一样高洁的品格。墨竹成为元代画家最常见的表现题材。"墨竹"的画法，有人认为起源于盛唐，有人则认为始自五代，没有定论。不过"墨竹"成为一门独立的画科则是在北宋文同、苏轼一派墨竹盛行之后。在《宣和画谱》已置有"墨竹"一门，并在《墨竹叙论》中说："画墨竹与夫小景，自五代至本朝才得十二人。"这12人中就有士大夫文同。元代的"墨竹"基本上都是追慕文同的，总体来说可以分为三类：一是尚写实，注重形似，以李仲宾为代表；二是强调书法用笔，以赵孟頫、管夫人为代表；三是"逸笔"草草不求形似，以倪瓒、吴镇为代表。

　　竹子是中国本土生长种植最为普遍的植物，在我国的南方分布极广，是禾本科的分支。竹干挺拔修长，四季青翠，分布在热带、亚热带至暖温带地区。我国最早关于竹子的记载是它的实用价值。《书经》的载体就是竹简，竹简在我国有很长的历史。自西周起，春秋战国时期使用最为广

1　薛永年：《梅竹风行水墨兴——元代的花鸟画》，载梅忠智主编：《二十世纪花鸟画艺术论文集》，重庆出版社，2000年版，第95页。

泛，直至公元4世纪纸的出现，才代替了竹简。然而，随着技术的精进，文学、艺术的需要，人们对竹赋予的意义也越来越多。当先民们学会了"诗言志"之后，竹、梅、兰等植物被常用以"赋、比、兴"。在《诗经》中便有这样的诗句："瞻彼淇奥，绿竹猗猗。"这里的"竹"还是被用作借景抒情的工具，没有什么更深层次的含义。秦汉以后，竹被作为极具观赏价值的景观广泛种植于文人墨客的园林中。《水经注》中介绍北魏御苑"华林园"称"竹柏荫于层石，绣薄丛于泉侧"，《洛阳伽蓝记》则说洛阳显贵私园"莫不桃李夏绿，竹柏冬青"。从此赏竹之风盛行，文人士大夫们更是从中生发出许多意念、灵感，不厌其烦地进行歌颂、自喻。从魏晋"竹林七贤"的高标自许，到唐代杜甫"平生憩息地，必须种竿竹"的由衷偏爱，到北宋苏轼"宁可食无肉，不可居无竹"和南宋胡铨"好竹平生志颇坚"的痴心不改。东晋名士王羲之之子王徽之暂借别人的房子居住，也要在周围遍种竹子，并说"何可一日无此君"。文人们对竹的这种特殊偏爱，也不仅仅是高洁、虚心之类的表面说辞能够解释的。直到明代，梅、兰、竹、菊正式被赋予了"四君子"的雅号，完成了这个审美定式的最终构建。

事实上，从最初对竹子的使用，到种植欣赏，再到后来不断地加入各种情感想象和比喻，再到后来"君子比德于竹"的理性表白，越往后，竹就越成为文人士大夫们"趋雅"心态的一种外在符号。所有要跟"俗世"拉开距离的文人们都争先恐后地在这种符号前表明态度。因此，"墨竹"成为文人画中不可缺少的表现题材之一。

在元代，"墨竹"的表现尤为丰富，在山水、花鸟、人物中均可见《宣和画谱》中描述"不专于形似而独得于象外者，往往不出于画史而多出于词人墨卿之所作，盖胸中所得固已吞云梦之八九，而文章翰墨形容所不逮，故一寄于毫楮"[1]。因此，这种"不专于形似而独于象外者"的独有

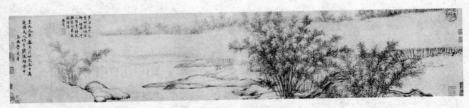

图37 元 管道昇《烟雨丛竹图》

审美方式，给文人画家提供了"墨戏"的表现题材。赵孟頫的绘画思想能

1 黄剑：《梅竹双清》，上海书画出版社，2005年版。

从其夫人管道昇的作品中看出。管道昇还著有《墨竹谱》，她还新创造了"晴竹新篁"的画法。[1] 她在《墨竹谱》中阐明了墨竹与双钩竹的关系，也阐述了文同画竹的规矩与用"心"的关系，还讲述了画竿、节、枝、叶各部分的要领。在管道昇的《烟雨丛竹图》（图37）中，水边丛竹，清溪两岸云烟蒸腾，层层新篁随风摇曳，全图均以淡墨为主。尽显女性秀丽柔美画风。图中丛竹的描绘，是从自然的丛竹中提炼出来的笔法。这是用以一当十、以少胜多的观念进行概括性描绘的。细看管道昇的竹叶，多以三片为一组，注重竹子在风中摇曳的姿态与墨色丰富的变化，用笔纤细柔美，与当时以画竹闻名的李衎不同。

李衎（1245—1320），字仲宾，号息斋道人。官至吏部尚书，拜集贤殿大学士。他的墨竹风格基本传承文同。他也十分仰慕文同，坚持求文同画、走文同路、师文同心，最后形成了自己的绘画风格。他在自己所著的《竹谱详录》中记载，他曾力求文同的画数年之久。他认为"文湖州最后出，不异杲日升堂"[2]。他推崇文同"隐乎崇山之阳，庐乎修竹之林"的写生之路，朝朝暮暮与竹相处，深入竹乡观察，做到"辨析疑似，区别品汇，不敢尽信纸上语"[3]。雪庵道人评"息斋画竹，虽曰规模与可，盖胸中自有悟处"。

从李衎传世的作品《新篁图》《双钩竹图》《墨竹图》（图38）中能看出学习文同的痕迹。可是故宫博物院藏的另一幅作品《竹石图》（图39）又与文同的风格不同，形成了具有自己风格面貌的作品。叶片呈下垂状，以"分"字组合排列，用笔饱满、工整，笔笔如唐楷写之。下垂的

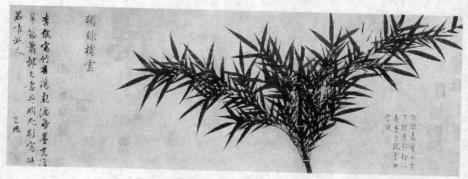

图38 元 李衎《墨竹图》

1　《中国美术家人名辞典》，上海美术出版社，1985年版，第1260页。

2　孔六庆：《中国画艺术专史·花鸟卷》，江西美术出版社，2008年版，第283页。

3　孔六庆：《中国画艺术专史·花鸟卷》，江西美术出版社，2008年版，第283页。

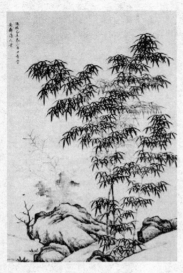

竹叶让人感到空蒙雨天的气氛浓郁。显然这是李衎的创造，是一种对特定气候环境中竹子形态的提炼。从这幅作品中能看出其注重写生，实践了"要辨老嫩荣枯，风雨晦明，一一样态"的主张。

李衎还有研究专门画竹的著作《竹谱》传世，全文4500字，分四谱：画竹谱、墨竹谱、竹态谱和墨竹态谱、竹品谱，成为元代流传至今的重要画竹资料。其中在《画竹谱》中叙述画竹之法为：一是位置，要领是要"自意先定"，起稿、审稿、改稿后方可落墨，落墨后庶无后悔。其中谈到布置的十个忌讳：冲天、撞地、偏重、偏轻、对节、排竿、鼓架、胜眼、前枝、后叶，即所谓布置十病。二是描墨，"描叶则劲利中求柔和，描竿则婉媚中见刚正，描节则分断处要连属，描枝则柔和中要骨力"。三是承染，"分别浅淡、反正、浓淡，用水笔破开时忌见痕迹，要如一段生成"，认为此是"最要紧处"，"发挥画笔之功，全在于此"。[1]四是设色，用上好的石绿，根据不同形态的竹子适当调整用色，如新竹"须用三绿染"，"老竹用藤黄染"等。五是笼套，最后看需要用什么样的植物色适当笼罩，以做调整。以上"五事殚备而后成竹"[2]。

《墨竹谱》讲述画竹的规矩，叙述了画竿、画节、画枝、画叶的画法和笔法。《竹态谱》的主旨是"凡欲画竹者，先须知其名目，识其态度，然后方论下笔之法"。所以该谱仔细归纳了竹子的种种形态，又指出："若夫态度则又非一致，要辨老嫩荣枯，风雨晦明，一一样态。如风有疾、慢，雨有乍、久，老有年数，嫩有次序。根、竿、笋、叶，各有时候。"[3]《竹品谱》分六子目：全德品、异形品、异色品、异神品、似是而非竹品、有名而非竹品。其中的"全德品"，特别道出了竹的精神图像。他把竹子的形态归纳为"散生者""丛生者"两类，前者好比"长幼之序"，后者好比"父子之亲"。竹子"冲虚简静，妙粹灵通"的品质则"比于全德君子"。因此，李衎画竹好比是瞻仰古贤哲仪像，从而令人生

1　孔六庆：《中国画艺术专史·花鸟卷》，江西美术出版社，2008年版，第283页。

2　孔六庆：《中国画艺术专史·花鸟卷》，江西美术出版社，2008年版，第284页。

3　孔六庆：《中国画艺术专史·花鸟卷》，江西美术出版社，2008年版，第284页。

起肃然起敬之心。对于画竹这样详细的阐述，也使传统绘画积淀了丰富的儒道精神。这是李衎《竹谱》最重要的理论特色，也是对画竹法最全面的总结，对后世画竹有重要的实践指导意义。

高克恭（1248—1310），字彦敬，号山房。官至大中大夫、刑部尚书，擅墨竹、山水。画墨竹与赵孟頫、李衎齐名。在故宫博物院藏的高克恭的《墨竹坡石图》（图40）上有赵孟頫的题词："高侯落笔有生意，玉立两竿烟雨中。天下几人能解此，潇潇寒碧起秋风。"从此诗中能看出二人在书画上情投意合的心意。《清容居士集》卷四十七记录了"高彦敬尚书、赵子昂承旨共画一轴，为户部杨侍郎作"，题诗中云："赵公自是天真人，独与尚书情最亲。"《松雪斋文集》卷五有赵题高彦敬画二轴诗："记得西湖新霁后，与公携杖听潺湲。"[1]赵孟頫十分欣赏高克恭的文人情操，诗中"疏疏淡淡竹林间，烟雨冥蒙见远山"，还有"尚书雅有冰霜操，笔底时时寄此心"，可见赵孟頫对高克恭的赏识非同一般，他们文气相通，关系密切，这对元代墨竹绘画的推广起到了十分积极的互动影响。

另一位身居高位的文人墨竹画家是柯九思（1290—1343），他官至奎章阁鉴书博士，在文宗朝最受知遇，专以讨论书画为事，博学能文。他的墨竹同样师从文同一脉。与高克恭比较，柯九思的墨竹比疏淡的高克恭略显有些华贵气质。故宫博物院藏的《清閟阁墨竹图》（图41）中的墨竹笔法浑厚，显然比高克恭的用笔略显得快了些，似乎有意识地融入了用笔的节奏感。高克恭的墨竹如唐楷，一笔一画平稳中求变化。而柯九思则是如行楷，在用笔的速度快慢中求变化。《稗史集传》云："公善写竹石，始得笔法于文同，尝自谓：写干用篆法，枝用草书法，写叶用八分或用鲁公撇笔法，木石用金钗股、屋漏痕之

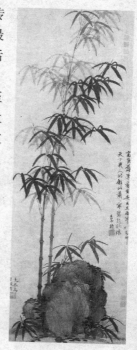

图40 元 高克恭《墨竹坡石图》

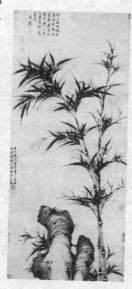

图41 元 柯九思《清閟阁墨竹图》

1 赵孟頫：《松雪斋文集》卷五，影印文渊阁四库全书。

遗意。"[1]此方法与赵孟頫提倡的"石如飞白木如籀，写竹还于八法通"有异曲同工之妙，也是对赵孟頫思想的全盘接受。柯九思对于高克恭画竹的方法有借鉴学习。他绘有供初学者学习的《画竹谱》，共30余幅，分别是嫩根、老根、全干、嫩枝、老枝、新枝、枯梢、雨枝、风枝、嫩叶、新叶、茂叶、老叶、晴叶、风叶、雨叶、晴叶破墨、风叶破墨、雨叶破墨、行鞭、鞭梢、风株、雨双株、倚壁、悬崖、穿林、倚木、老树、棘条、石谱四样、坡脚四样。其中"嫩枝"题中写道"凡踢枝当用行书法为之，古人之能事，惟文、苏二公"句，可见墨竹画对书法的要求。柯九思《画竹谱》的描绘，正是高克恭所著的《竹谱》中描写的"要辨老嫩荣枯，风雨晦明，一一样态"的实践。他将理论的竹谱变为实践范本，可见其与高克恭是一脉相承的。这样有利于更多的人掌握和学习墨竹的画法，使文人画竹的高深理论得到普及。

"墨竹"盛行也不是偶然的。由李衎、高克恭、赵孟頫及夫人管道昇、柯九思等人对墨竹的偏爱，能看出元朝高官对于文人画的推崇。实际上官员们的推行起到了原来北宋画院的功效。元朝水墨花鸟画盛行，产生了许多关于"墨竹"的论著。画家纷纷把学画"墨竹法"当作必修课，证明了书法与诗词等已融入绘画的品评标准中，为中国画的发展注入了新鲜血液。

另外两位在元代对墨竹有不小贡献的是倪瓒和吴镇。他们虽然都是山水画的代表人物，却热爱画竹。他们的画风与在朝的墨竹文人画家不同，他们开启了墨竹的"逸笔草草"画风。将清一色沿袭文同墨竹之风打破，建立了强调书写性、抒情性的墨竹符号。

"元四家"中的王蒙是赵孟頫的外孙，其在山水方面有极高的成就。这与赵孟頫的教导是分不开的。王蒙、倪瓒、吴镇均是归隐文人，他们将隐逸文人的思想情怀融入"墨竹"之中。倪瓒在给以中的画竹题跋上这样写道："以中每爱余画竹，余之竹聊以写胸中逸气耳。岂复较其似与非、叶之繁与疏、枝之斜与直哉。或涂抹久之，它人视以为如麻如芦，仆亦不能强辨竹。真没奈览者何。但不知以中视为何物耳。"可见倪瓒画竹是为了写胸中逸气，而并非像高克恭和柯九思那样遵循自然规律。倪瓒有画论云："仆之所谓画者，不过逸笔草草，不求形似，聊以自娱耳。"倪瓒对于"胸中逸气"和"逸笔草草"的追求使画竹更加自由，将画竹八法打破，将文人墨戏放在最主要的位置。

1 孔六庆：《中国画艺术专史·花鸟卷》，江西美术出版社，2008年版，第287页。这里的鲁公指颜真卿。

台北故宫博物院藏的倪瓒《春雨新篁图》（图42）是他墨竹的代表作品，寥寥数笔将新竹的姿态描绘得淋漓尽致，笔法潇洒秀丽，一气呵成，让观者多沉浸在用笔的美妙中，干湿浓淡，提按顿挫，如一曲节奏鲜明的乐曲。倪瓒此时的墨竹作品，更加彻底地实践了"以书入画"的思想，将文人画再次向前推进了一步，更加自由地书写胸中逸气。他提出的"逸笔草草"概念成为元代典型的绘画特点，他将繁变简，概括、主观地进行创作，为之后明清写意花鸟画的发展奠定了基础。

他的另一幅故宫博物院藏的《梧竹秀石图》（图43），笔墨变化较前几幅更加丰富。画面前配合了石头，后加了梧桐树。"墨竹"在此图中已演变为符号，运用"分""个"字形绘出竹叶的疏密组合。

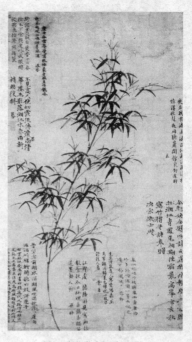

图42 元 倪瓒《春雨新篁图》

笔墨的丰富变化让人叹为观止。台北故宫博物院所藏的吴镇的《竹石图》（图44），图中竹叶甚少，寥寥数片，只有七组，画面空灵，用笔简洁。

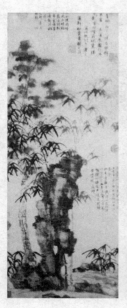

图43 元 倪瓒《梧竹秀石图》

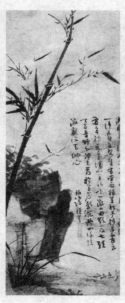

图44 元 吴镇《竹石图》

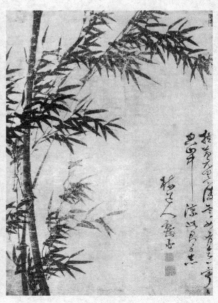

图45 元 吴镇《风竹图》

此时的君子画已经与自然拉开了很大距离，而是向画家的内心世界靠拢，也是画家们对个性笔墨语言的追求。倪瓒多渴笔、枯笔，吴镇多润笔饱墨。吴镇的《风竹图》（图45）将竹叶在风中摇摆的姿态表现得淋漓尽致。苏州博物馆藏王蒙的《竹石图》（图46），画中分为三段：下面是石头，上面是竹叶，中间是大面积的诗词。从画面的构成来看，去掉诗词部分，画面构图就不成立了，也就是所谓的断了气。大篇幅的诗词所占用的

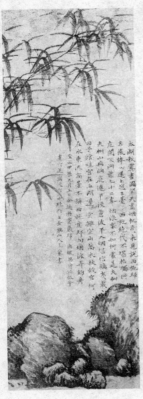

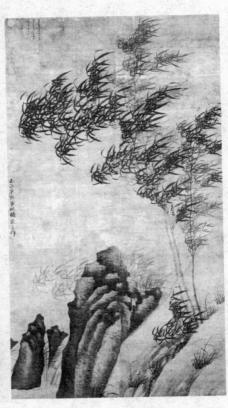

图46 元 王蒙《竹石图》　　　　　图47 元 顾安《平安磐石图》

面积与画面所需要的构成刚刚相符。王蒙运用文字来连接画面，充当画面构成，这是前朝所没有的。

　　可见，此时文人花鸟画中书法、诗词的重要性。文人画处处都在"显摆"自身的文人地位，奋力地拉开与画工的距离。此时的文人画家个性化表现语言逐渐丰富，个人风格也随之越来越强。观众能够轻松地通过用笔特点分辨作品作者及年代。

　　另外擅长墨竹的元代画家还有顾安，他的墨竹自成一格。他的作品《平安磐石图》（图47）行笔严谨又不失墨竹的潇洒用笔，线条遒劲而又

挺秀，墨色润泽，不似倪瓒多用渴笔。

　　倪瓒与吴镇、王蒙将墨竹画的"写意"发挥得更加淋漓尽致，画中隐含强烈的思想性，书法的用笔成为重要的表现因素。他们的作品无不大面积运用诗词题跋来丰富画面，这在文人花鸟画中缺一不可。六法中提到的"骨法用笔"在元代已经将其发展为了"书法用笔"，画家从追求"形似"上升为对"意"的表现，从"自然"变为表达"自我"。"我"的思想意念与个性化的语言表达成为元代君子画的发展方向，这就是"墨竹"在元代整体的发展趋势。

3.3.2元代"墨梅、墨兰"的流行

　　"梅"是常见的花鸟画题材。古人画梅的最早记载，应该是在南北朝时期。据《历代名画记》记载，南朝梁张僧繇作有《咏梅图》，是人物画的陪衬。画史认为，画梅始于唐代。[1]梅花因开在寒冬腊月，其本身代表具有坚毅勇敢能傲风雪的性格特征，所以自古画家、诗人都喜欢歌颂它。梅花衔霜而发，映雪而开，常被文人们用来自喻。宋代画工、文人有很多都喜欢画梅，到了元代开始流行墨梅，其代表画家有王冕。明清之后，写意画盛兴，画梅的画家更是数不胜数，并且把画梅与画竹当成了必修课。

　　画梅虽始于唐代，但是《芥子园画传》有云："唐人写花卉名者多矣，尚未有专以写梅称者。"《明画录》尝云："古来画梅者，率皆傅彩写生。"唐人专画梅者暂时还没记载。"墨梅"在两宋时期也是寥寥无几。据《宣和画谱》著录：滕昌祐画有《梅花图》《梅花鹅图》，赵士雷画有《梅汀落雁图》《寒江梅雪图》，徐熙画有《梅竹双禽图》《雪梅宿禽图》《雪梅会禽图》，徐崇嗣画有《梅竹鹁哥图》，赵昌画有《梅花双鹑图》《梅花山茶图》《早梅锦鸡图》《梅雀图》，崔白画有《竹梅鸠兔图》《梅竹雪禽图》，吴元瑜画有《梅竹雪雀图》，宋徽宗画有《腊梅山

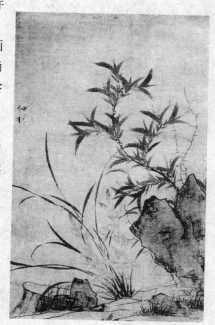

图48 宋 赵雍《着色兰竹图》

1　刘治贵：《中国绘画源流》，湖南美术出版社，2003年版，第336页。

禽图》等，赵雍有《着色兰竹图》（图48）。由宋代这些画梅的作品和其名称来看，大多数梅花都是配有禽鸟或竹石或其他花卉，"梅"仅作为一种题材出现于画面，并未形成特定的符号性。

　　"墨梅"的形态样式是华光首创。赵孟頫云："世之论墨梅者，皆以华光为称首。"吴太素《松斋梅谱》云："墨梅自华光始。"华光是北宋中后期人，僧仲仁，号华光。《松斋梅谱》记载他："爱梅，静居丈室，植梅数本，每发花时，辄床于其树下终日，人莫能知其意。值月夜见疏影横窗，疏淡可爱，遂以笔戏摹其状，视之殊有月夜之思，由是得其三昧，名播于时。"[1]《图绘宝鉴》云："僧仲仁……以墨晕作梅，如花影然，别成一家，所谓写意者也。"仲仁以墨画梅，盖用当时盛行之水墨、点墨法，"释仲仁以墨渍作梅"[2]。《宋文宪公全集》有"以浓墨点滴成墨花"。仲仁常作诗云："乃知淡墨妙，不受胶粉残。"这样新的画梅方法，是创"墨梅"一体。黄庭坚感慨作诗："雅闻华光能墨梅，更乞一枝洗烦恼。""此超凡入圣法也，每率此为之，当冠四海而名后世。"曾敏行《独醒杂志》："华光仁老作墨花，陈与以题五绝句：'含章檐下青风面，造化功成秋兔毫。意足不求颜色似，前身相马九方皋。'"[3]从这些史料中能知世人对仲仁墨梅的推崇和喜爱。至此，仲仁开"墨梅"之先河，被众人推为当之无愧的"墨梅"的鼻祖。

　　仲仁的墨梅深受文人士大夫的青睐，继而也有弟子发扬光大。《松斋梅谱》云："师年衰，传其学者六七人，独补之精通妙理。"扬补之，字无咎，号逃禅老人，清江（今江西）人，是北宋仲仁后的南京画梅宗师。他师承仲仁的墨梅画法，而又有所创新。元代的张雨题扬补之《墨梅》诗云："谁知玉匣双钩法，解作冰花铁线圈。"扬补之开始运用圈法画梅花，一改仲仁的落墨点来画梅花的花瓣。画史上称之为"变黑为白"，既丰富了墨梅的表现技法，又将梅花的洁白胜雪的天然美态表现了出来。扬补之运用双钩类似铁线质感的线勾花瓣，瓣似椭圆，以五或四圈为一组，再点花蕊，形成了独特的个人风貌。如"墨竹"也有双钩法一样，墨梅也发展出了双钩法。刘克庄描述所见扬补之"其枝干苍老如铁石，其葩花芳敷如玉雪"。将水墨点瓣变为白描线圈，这种变化可见文人们是接受并给予赞许的。在元代更是推崇至极，并给予其华光后一人的地位评价。可是在其生活的宋高宗时期，却不得高宗赏识。在元代孙存吾所辑的《皇元

1　吴太素：《松斋梅谱》卷一四，见《中国书画全书》（第二册）。

2　《芥子园画传》花鸟翎毛卷。

3　刘治贵：《中国绘画源流》，湖南美术出版社，2003年版，第340页。

风雅》一书中记载了这则趣事：扬氏作梅"自负清瘦"，曾向高宗呈现此画，被高宗讽刺为"村梅"，之后，扬补之干脆在画上署上"奉敕村梅"[1]。（图49）可见，当时宫廷画院画家们所绘的"宫梅"更得皇家的喜爱。其

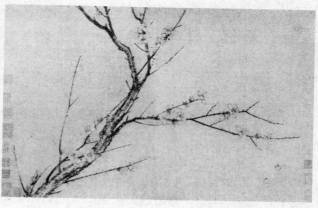

图49 南宋 扬补之《四梅图之一》

实这样的评价归根结底还是因为院体画是时代的主流，是徐黄二体之争，也是朝野之争，是丹青与水墨之争。这种不同的审美趣味，体现了墨梅一派画家对自我表现语言的执着追求。这一现象表明，扬补之一派的"墨梅"画路在南宋初期尚未得到宫廷的认可，这也是符合我们在第一章对南宋水墨花鸟画现状的描述，虽然"墨花"开始在文人中流行，但是还未形成主流画风，这种疏淡野逸的风格直到元代地位才逐渐上升。虽然补之的墨梅传承仲仁，但是他们在绘画观念上是有所区别的。从这种绘画观念的转变我们能看出墨梅一派的演变方向。

元人善墨梅者甚多，如吴瓘的《梅竹图》（图50）、王冕的《墨梅图》（图51）等都是传世的精品之作。王冕，字元章，号煮石山农、梅花屋主等。在世间流传着许多关于王冕的故事，如他幼时家贫，白天放牛，夜晚在寺庙借着月光苦读的故事；在地上用树枝画梅，成年后披蓑衣、履木屐、配木剑狂歌于会稽市或骑黄牛读《汉书》的举止等。元末的王冕向来被认为是人品与画品都十分杰出的画家，因此备受文人们推崇。

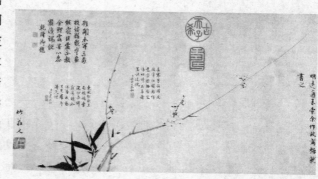

图50 元 吴瓘《梅竹图》

1 孙存吾：《皇元风雅》卷四，转引自蓬莱：《中国花鸟画通鉴·得于象外》，上海书画出版社，2008年版。

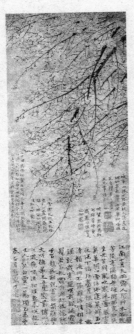

图51 元 王冕《墨梅图》

王冕的梅花是与仲仁、扬补之一脉相承的，王冕继承了扬补之的画梅方法，但是又有所变化创新。他变枝干的枯笔为润笔，在意境上变"赏心悦目三两枝"为"千丛万簇"而不失"梅"的孤傲与清冷。清代的朱方蔼评："宋人画梅，大都疏枝浅蕊，至元煮石山农始易以繁花，千丛万簇，倍觉风神绰约，珠胎隐现，为此花另开生面。"以繁胜疏、不失梅花清贞孤傲之气，这正是王冕墨梅艺术的独特之处。明清之后的墨梅名家多是继承了王冕的墨梅画风。在上海博物馆藏的王冕的《墨梅图》轴上，梅花密密麻麻从右上向左下如雨倾泻而下，梅花密而不乱，梅枝湿润，一改扬补之的枯笔法。画面之下写满了诗词，整幅给人密不透风之感，只见那点、线、面布满整纸。花瓣运用扬补之的双钩法，但在勾勒时更显随意，书法用笔痕迹更为明显。此幅《墨梅图》与倪瓒的墨竹所呈现出的气息甚是相似，逸笔挥写的潇洒气息直扑眼前，诗文并貌形成了元代墨梅的典型风格。

故宫博物院所藏的王冕另一幅《南枝早春图》（图52），王冕选择了另一种画法表现梅花。运用淡墨点染花瓣，浓墨点花萼作衬托，重墨润笔写枝干。墨分五彩，在一幅墨梅小品中展现得惟妙惟肖。用此法所绘的"梅"更显浑厚、苍润。王冕画有《梅谱》传世。著文分13节叙述，总体是继承《华光梅谱》的精神要领，但王冕提出了画家本身对主观作用的关键阐述，如"诸内必形于外"，又云："戏墨，发墨成形，动之于兴，得之于心，应之于手，方成梅格……但要观之不足，咏之不足，精神潇洒，出世尘俗，此梅之得意入神，非贤士大夫孰能至此哉。"[1]说明喜怒哀乐的心情变化能改变梅花的形态。全书著有技法要领和画梅的思想精神，是文人士大夫画梅的理论基础。

清乾隆帝说王冕："勾圈略异扬家法。"明魏成宪诗句："山农作画同作书，花瓣圈来铁线如。"

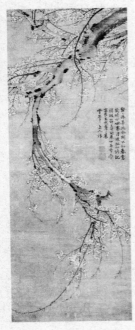

图52 元 王冕《南枝早春图》

1 引自《中国花鸟画通鉴》（第四册），上海书画出版社，2008年版，第15页。

元代"墨梅"总体的演变与宋相比虽是一脉相承，但写意性、书写性加强了，这表明此类题材的绘画进入了一个更加纯粹的托物言志时代。王冕借梅花之风骨比喻自身的高洁傲骨。这种符号性的发展，加强了其象征意义。如"岁寒三友"，由梅、竹、松三个题材的结合来展现。这种绘画理念是超乎自然景象的，更多的是寓意的表现。这象征着文人们的高尚情操，君子般的友情。此类题材的绘画作品在元代演变成为具有象征意义的符号语言，王冕的作品体现了元末画家们的绘画思想，无处不透着对生命的哲思与对现实的映射。

随着墨竹、墨梅的盛行，"墨兰"画家群体远远比不上"墨竹"声势浩大。以郑思肖为代表的"墨兰"给元代的水墨花鸟带来一股如兰般的清香之气。因此，谈起元代便是"梅竹风行"[1]。作为君子画之一的"墨兰"形成从南宋开始，进入元代之后受到文人画等思想的影响，产生了质的飞越。从此"墨兰"进入了与墨梅、墨竹并列的君子画科之中。

"墨兰"在宋入元之时，不似墨竹、墨梅的形成及演变所表现那般明显，是因为画兰者自古有之，大多也用水墨表现，并且兰草多出现在山水、人物等作品中。自元开始，画兰便改称为"写兰"。最早的画兰，见于《贞观公私画史》所载，晋明帝司马绍画有《息徒兰圃图》，按照当时的画风，应是设色之作。后世论兰的源流，如《芥子园画传》记载："兰菊盛于赵吴兴，然不始于吴兴，而始于殷仲容。"而画兰之兴应始于宋。据《云烟过眼录》记载，苏轼画有《兰竹苍崖图》，郑板桥题画记："东坡画兰，长带荆棘，见君子能容小人也。"至南宋末年，文人寄兴，多好画兰，尤以赵孟坚为工。"墨兰"用墨一笔成形之法实则是受文同"墨竹"启发而生。在南宋末年，赵孟坚擅墨花，其中不乏墨兰之作。这是墨

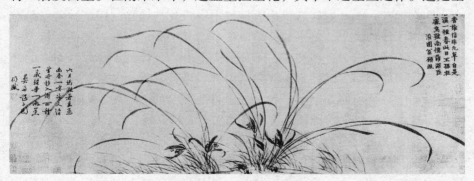

图53 宋末元初 赵孟坚《墨兰图》

1 引自薛永年所写文章《梅竹风行水墨兴——元代的花鸟画》一文的标题。收录于梅忠智主编：《21世纪花鸟画艺术论文集》，2011年版，第95页。

竹、墨梅画风和画法的发展，使水墨花卉在南宋形成了一股潮流。赵孟坚的水墨花卉实践确实意义非凡，他将两宋以来的水墨花卉实践推向了一个高潮，他用实践拓展了水墨在花鸟领域的表现范围，如他的《墨兰图》（图53）。他的文人画花卉样式直接启发了元初水墨花卉的探索实践。水墨花卉的样式出现，得到了文人士大夫鉴赏家们的普遍喜爱，这种一反宫廷院体花鸟画的艳丽之风，受到了崇尚老庄思想的文人们的推崇。

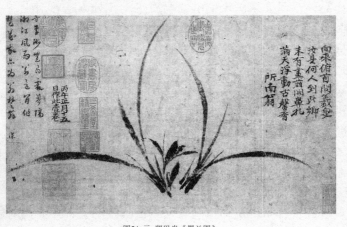

图54 元 郑思肖《墨兰图》

元初，郑思肖擅画墨兰，他的"兰"在南宋赵孟坚等人的基础上朝着更写意的方向发展。他用笔更加简练，下笔直写兰草形态，其绘画达到常人不可及的高度。郑思肖（1241—1318），字忆翁，号所南，又号一是居士，自称三外野人，福建连江人。元朝统一后隐居吴中，一直是"耿耿存孤忠"的隐逸文人。郑思肖从此坐卧不向北，乃用其字其号，意在不忘宋，擅墨兰墨竹，著有《心史》《所南诗集》传世。在美国耶鲁大学艺术陈列馆藏的《墨兰图》（图54）是其代表作之一。画面极其舒朗，两片长叶张开，五笔短叶，一朵兰花，寥寥几笔便得兰花之神韵。用笔湿润，富有弹性，兰叶的轻盈飘逸表现得出神入化。这样的用笔，若不是有高深的书法作为底子，是不能一笔成形、得其神韵的。右下角的题诗"一国之香，一国之殇，怀彼怀王，于楚有光。所南"体现了郑思肖对宋的怀念，对亡国的伤痛。满怀抱负，隐居山林，可见文人的风骨如兰草一般，宁可身居幽谷也不愿在乱世争风。郑思肖所描绘的"兰"正如他自己，这兰草每株都有性格气质所在。这就是元代文人笔下的兰。

他还喜欢画露根兰，还表示"土为番人夺去"[1]。但是至今在流传下来的作品中，没有看到"露根兰"的作品，也许是已经失传。但是郑思肖的墨兰表现的是种坚贞不渝的文人品格、精神气节。在赵孟頫相关作品中也有墨兰、竹石幽兰等题材。还有僧人明雪窗，擅"墨兰"。美国克利夫兰

1　王伯敏：《中国绘画史》，生活·读书·新知三联书店，2000年版，第331页。

艺术馆藏《兰竹图》，为其代表作之一。明雪窗著有《兰谱》，据说日本有传。我们看到的是《至正直记》卷二郎玄隐叙述大概。虽二百字左右，却不乏画兰经验的系统总结。其中对关键的兰叶用笔交代最仔细："起笔稍重，中用轻，末用重，结笔稍轻，则叶反侧斜正如生。有三过笔，有四过笔。"[1]并强调抓叶势和花取笔势之便。叶势忌似鸡笼、忌似井字、忌向背不分。兰花概括出大小驴耳、判官头、平沙落燕、大翘楚、小翘楚诸形。这些总结对后世画兰有着重要的影响，尤其对于明清画兰有着直接的指导意义。

1　孔六庆：《中国画艺术专史·花鸟卷》，江西美术出版社，2008年版，第295页。

第四章　元代水墨花鸟画的艺术精神与思想内涵

4.1元代画家自我意识的觉醒

元代水墨花鸟画代替院体花鸟画后成为画坛主流，其中"墨花墨禽"与"君子画"的流行构成了元代花鸟画的时代风貌。这种时代风貌体现出了一种新的绘画趋势——"不求形似"的符号性演变。这是因为元代画家"自我意识"的觉醒，这种觉醒也是我们常说的有"我"之境的传达。

花鸟画由宋入元产生了很多变化，其中之一就是从"无我"之境向"有我"之境的转换。画家在作品中强调了"我"，"我"是绘画的本源，艺术家的情感、个性都通过艺术形式来进行表现。宋代高超的写实功力，尊重客观物体的"状物精微"成就了宋代院体绘画的精湛写实性。在元代统治阶层对汉族知识分子的压迫下，士大夫文人们在仕途无望后，纷纷将情感寄托于书画之上。这也是古人"独善其身"的表现。这种出世的处世哲学使得画家们开始回归内心的探索。

画家们在对待绘画题材时更加强调个性表现，讲求借物抒情。这就使画家们更加在意物体的"情态"而非物体的"形态"。"情"的融入会将客观的物体升华为作者内心的物体，那么眼前的景物便不是我心中的景物了。心中之境夹杂着画家本身的思想感情，可以是孤寂的、崇高的，也可以是灿烂的、悲伤的。美术史家王伯敏先生将倪瓒的"逸笔草草，不求形似，聊以写胸中逸气"的说法在元代文人画家中广受认同的原因也归结为"文人画强调个性表现，讲求借物抒情"。[1]在这种更加注重情态的表现中，画家们在不停地探索"语言个性"而不是经验性的程式化描绘。艺术的个性语言需要创造力，这种创造力的来源便是画家们对于"自我意识"的觉醒，对于有"我"之境的描绘。

自我意识是对自己身心活动和内心感受的觉察，即对自我的认知，这其中就包括个人的情绪、气节、审美、喜好与内心的需要。花鸟画不再停留在表现自然，而是进而升华为艺术行为。这种行为一方面是为了表达自我，另一方面更是为了唤醒更多观众的情感共鸣。这种自我意识的觉醒，体现在对"人"本身情感的迫切关注上。之后的明清也没有元人的这种自我意识的高度强调，这也源于社会的多种复杂因素。因此笔者认为元代从这个时代的宏观角度来看，应该是最具有代表性的时代。

1　王伯敏：《中国绘画通史》，生活·读书·新知三联书店，2000年版，转引自杨树文，华永明：《从元代花鸟画中看文人画家两种意识的觉醒及其意义》一文。

元代水墨花鸟画中诗情的融入是画家情感直白的表现。梅、兰、竹、石等拟人化"比兴"手法也体现了元代画家对人本身情感的关注与欣赏。还有元代对于书写性的强调，也是画家强调个性语言的表现之一，这些都是元代艺术家强调"自我"的艺术表现。这种自我意识的觉醒打破了两宋千篇一律的画风，绘画不再是装饰墙壁、粉饰大化的美术行为，而是画家们传递情感，呼唤共鸣的艺术行为。这种行为能够得到如此顺利的实现也是元代文化自由的体现。

这种自我意识的形成，使元代的花鸟绘画丰富多彩起来，画家已经不满足于写生得来的形象描述。犹如今天因摄影技术的发达，画家已经不再对写实主义那么热衷了一样。元人对诗意的追求、对内心世界的崇尚成为绘画表现的精神追求。于是就有了倪瓒逸笔草草的墨竹，寥寥数笔，不求行似，只为抒发胸中意气；王冕的墨梅，"冰花个个团如玉，羌笛吹他不下来"的傲骨。这种向内心世界就"意"的精神探索使得元代绘画产生了对"有我"之境的表达。宋人尚工，元人尚意，从艺术的角度讲，这种飞越是花鸟画艺术的一大进步，它们从功能性中脱离出来，成为更加高尚的创作行为，为画家提出了更高的自我精神世界的要求，这种"超乎物外"的审美境界，使得元代花鸟画有诗般的情怀，又具备个性化的符号语言。元代花鸟画在画家自我意识觉醒的推动下朝着形式趣味的方向进行积极主动的探索，反宋以前自然主义的写真与宣教礼化的功能，转而自然地成为元代绘画的新标准。笔墨趣味成为新的审美要素，这种纯粹的精神上的探索，成为中国画朝着水墨写意继续实践和探索的直接动力。

因此，元代画家自我意识的觉醒使其画风朝着新的方向发展，一是水墨花鸟画更加强调意象符号性的发挥，二是笔墨成为元人崇尚水墨精神的核心表现，三是元人追求画品与人品高度统一的精神境界。

4.2元代水墨花鸟画之"意象性"探析

在元代绘画中，我们可以发现花鸟画家对于题材的选择是具有主观带入的情感的。如"墨花墨禽"画家中，为官的多喜欢表现富贵的珍稀禽鸟，在野的画家则多喜爱描绘野生禽鸟。这种在题材选择上所形成的差异，一方面是因为受到画家的生活环境影响，还有一方面就是元代花鸟中借物寓意的强烈象征表现性所导致的差异。如：边鲁、王渊都在朝为官，边鲁更是将军，因此，他们都不约而同地喜爱画锦鸡。锦鸡在中国有富贵、吉祥、威武雄壮的象征意义。不光在花鸟画中，在妇女头饰和服饰纹样中也常有锦鸡的形象。中华民族把锦鸡当作勤劳勇敢、奋发向上、追求

光明、创造幸福的象征。"锦鸡"谐音为金鸡，又有金鸡报晓的吉祥寓意。锦鸡在作品中常常与花卉搭配，如芙蓉、牡丹、桃花等，古人借此象征"锦上添花"的美好兆头，因此锦鸡被视为一种祥瑞之鸟。这就是为何贵族官员喜爱描绘锦鸡。边鲁将作品命名为《平安起居图》就能体现这其中锦鸡的吉祥美意。

图55 宋末元初 赵孟坚《岁寒三友》

赵孟坚喜爱描绘水仙、竹子、梅花、松枝等题材，其《岁寒三友》（图55）就是将松枝、梅花、竹子以折枝的形式表现于同一画面上。这样的表现也并非赵孟坚所创，这三者经常出现在古代汉族传统的图案中。松、竹、梅经冬不凋，傲骨迎风，挺霜而立，因其寒冬腊月仍能常青，成为文人们乐于表现的题材。这也象征着文人们坚毅的品格与君子之交的往来。赵孟坚的这幅《岁寒三友》以折枝来表现，并没有自然情景再现的意图，纯粹只是为了借这三种植物来进行文人精神的符号性表现。由此，便能看出元人追求作品的精神世界远远胜过了对物体实景的描绘。

在野的文人喜爱表现闲云野鹤般的题材，如"墨花墨禽"画家张中对于鸳鸯的描绘，造型也进行了一番意象的夸张。郑思肖笔下的兰，寄托着南朝移民画家对亡国的怀念，象征着君子们不入世俗的高贵品格。因此，绘画作品意象性的精神追求，也不是对物象随意地进行主观处理的。花鸟画在宋元时期由工向写的发展，正是这种对于意象性精神内涵的追求更加强烈后所导致的风格变化。元代水墨花鸟画虽然比宋代院体花鸟画更加写意，但其实对于物体结构还是要交代清楚，"常理"还是不能舍弃的。意象并不是以外在的夸张、变形或者抽象的程度为评判依据，更不是写意的专利，无论是"得意忘象"的写意花鸟，还是严谨精细的工笔花鸟，都没有走弃形抽象的道路，也没有走描摹自然的写实主义道路。他们都有着意

象这一特征，都不同程度地做着"情变"与"意变"。"似与不似之间"的意象表现应是它们共同追求的绘画标准。

元代画家们运用各种符号来象征思想内涵。元代花鸟画的功能性表现在传情达意、借物寓意的特征上。这种特征必然使花鸟画的题材与表现手法都具备了象征特点。近现代学者喜欢使用一个名词来概括这一类的表现，叫作"象征主义"。这个名词源于希腊文Symbolon[1]。它与通常人们用的比喻不同，它涉及事物的实质，含义远较比喻深刻。这种象征通常也具有较为固定的指向性。而在中国画中具备这种象征含义的表现是屡见不鲜的。这种象征性是与中国艺术精神中的"意象"观念相对应的。意象审美是中华民族特有的审美观念，这种观念体现在中国艺术的各个领域。

意象审美观始于古代先哲的著作中，《易传·系辞》云："书不尽言，言不尽意……圣人立象以尽意。"《庄子·外物篇》说："筌者所以在鱼，得鱼忘筌……言者所以在意，得意妄言。"一些诸如此类的论述都成为意象审美建立的基础。刘勰的《文心雕龙·神思》中说："独照意匠，窥意象而运斤；此盖驭文之首术，谋篇之大端……神用通象，情变所孕。物以貌求，心以理应。"[2]这是真正把"意象"完整地作为审美特征提出来。按照刘勰的意思，"意象"之象，并不是完全客观的实物的物象，而是蕴含着作者的情感和主观意志。换言之，意象是艺术家内在的情意与外部物象交融在一起的艺术表现，是客观事物主观化的体现。意象的理论首次在诗歌中完整地提出，并影响到其他各类艺术门类，从而成为中国绘画艺术表现的最重要的思想之一。中国的诗歌善于借景抒情，托物言志，这也促进并推动了绘画领域的意象产生，同时也启发、推进了花鸟画的借景抒情、托物言志的功能。中国花鸟画追求意象审美意识就是在这样一个中华民族共同的审美情趣下自觉完成的。

元代花鸟画经过画家主体意象改造后，在形、线、色与意境上都有着不同于写实绘画的表现。形是绘画的基本元素和要求。孩童画画往往是坐在家中，拿起画笔，便将他们的所见所想表达得真实动人。这里面并没有逼真写实得像照片一样的物象，也没有抽象的形体，都是意念中的景物，但却并不妨碍观者理解画面所要表达的感情。早在中国新石器时代，人们当时画在陶器上的花鸟图案，朴实、简练、真实、动人。1978年发现于河

1　原指一块木板分成两半，主客双方各执其一，再次见面时拼成一块，以示友爱的信物。后来经过演变，其义变成了用一种形式作为一种概念的习惯代表，引申为任何观念或者事物的代表，凡能表达这种观念及事物的符号或者物品都可以叫作"象征"。

2　刘勰：《文心雕龙·神思》。

南临汝的《鹳鱼石斧彩陶缸》（图56），是我国目前发现的最大的一幅史前彩陶画，普遍被学术界誉为"国画之祖"。有学者也认为当时的这些图案已经被赋予了某种宗教的、社会的含义，是具有象征意义的符号。又例如中华民族龙的形象具有"角似鹿、头似驼、眼似兔、项似蛇、腹似蜃、鳞似鱼、爪似鹰、掌似虎、耳似牛"这样的综合形象，如南宋陈容的《墨龙图》（图57）。也许除创造者之外，其余的人都很难想象出一个具体符合这个描述的形象，但人们不难体会到这是一种集合了多种动物优点的组合形象，它只存在于人们的意念之中，在现实生活中是没有自然的形体与之相符的。如战国《人物龙凤帛画》中的凤的形象，同样也是综合了许多动物想象演变而来的。其实这些想象都是幻想、观念的产物。凤是多种鸟的综合体的神话形态，它们都与巫术、礼仪、图腾有关，也是人们心中祥瑞的象征。这种观念上的形象既能够在现实中找到其物质的"原型"，又是经过人主观改造的形象。这些形象便是"意象"的体现。这也能够说明早期中国花鸟画的主要思想内容和象征功能，同时也寓含着创造这些形象的人们的情意。这些画史资料都传达出了中华民族先人们的形象思维方式和意象性内涵相关的原始信息。这种形象其实与元代花鸟画创作有着极其类似之处。

元代水墨花鸟画虽不像原始造型那般幼稚，但是画面中意象符号所传

图56 《鹳鱼石斧彩陶缸》

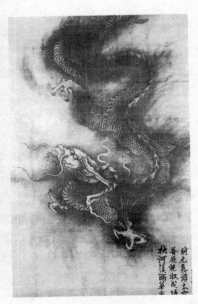

图57 南宋 陈容《墨龙图》

达出来的思想是类似的。如郑思肖的"露根兰"表达的是土被夺去的隐含意思。赵孟坚画水仙也传达自身不与统治者合作的心态，这些画中都隐含了"无土"——亡国的悲痛。经过意象改造之后的形是与自然有区别的。自然的形是自然界、现实中具象的物体形象。任何绘画的形体来源都是自然界中人们所能看到的形象，但是自然的形是没有经过作者主观提炼的，一板一眼地将自然中的一花一草摹写下来。这也就是我们常说的"自然主义"或者"写实主义"。宋代院体花鸟画就偏重这一点。意象的形是作者通过对生活中的形象进行观察，然后通过自己的主观处理，赋予它一定意义与情感改造的形象。就像龙的形象，创造者通过集合多种动物的优势表现了它动物之王的特征，并赋予了它正义、权威的寓意，并且传达了吉祥、神圣的情感。而这种物象是在自然中并不存在的，人们创造它就是为了达到符号的象征性。这种象征性的表现在宋元绘画中是十分常见的。如前面章节所分析的梅兰竹君子画，这种符号就极其具备象征性特点，因此在造型上它们就不能遵循客观的写实规律进行创作。元人为了表达自我的思想感情，于是更加注重个性的符号创造。

因此元画不似宋代的院体画那般强调"形似"，而是演变为对意象性的追求。元代花鸟画受到意象思维的影响，在色彩运用上也是具备象征性的。画家们在隐逸思潮的影响下，纷纷选择素雅的墨色来观照内心世界并不是偶然。黑色更能符合画家文人们的内心世界。在中国庞大的哲学体系中，可以说黑色有很多的象征意义。中国传统思想讲究阴阳五行学说。金、木、水、火、土都有着各自的代表颜色，分别是象征着白、青、黑、赤、黄的色彩。黑色对应五行中的水，水代表着智慧。在《老子·二十八章》有说："知其白，守其黑，为天下式。为天下式，常德不忒，复归于无极。"《大日经疏》有说道："慧根黑，即如来究竟之色也，是为慧之色。"[1]可见在道家思想中，黑与白象征着天地的两极，事物的两段。因此黑白所产生的视觉效果也是最经典、最耐人寻味的，也是最强烈的对比，给人视觉的效果是深远、神秘、充满着智慧。黑色也可看作是精神内守、低调内敛的象征，水墨画一变宫廷的富丽堂皇、色彩斑斓，转向低调内守、朴素高雅的黑与白，这是画家观照自己内心世界的体现，脱掉外在反复使人"目盲"的色彩，更能看到事物的本质，这是老庄的哲学思想。因此中国画自古就不以描写光线下的色彩为目的，而是以描写物体的本质、永恒的状态为目的。没有任何一个时代比元代更能择取精神内守的黑色，来表现自我的内心世界的无限情感与遐想。

1　冯友兰：《中国哲学简史》，新世界出版社，2004年版，第91页。

墨色能得到广泛的使用也因为中国画的色彩是自成体系的，在世界艺术中有自己独特的个性。它与西方国家的绘画用色不一样，它不受光线的影响。中国的色彩体系是中国传统美术在中国哲学思想背景下建立起来的，以南朝齐谢赫在"六法论"中提出的"随类赋彩"理论为基础，"悟得活用"为运用灵魂。中国画家认为色彩并不是万事万物的本质，而是按照阴阳五行之理生成变化的事物的表象，为了不受表象的迷惑而有效地把握事物本质，中国画家遵循着"随类赋彩"这样的原则。"随类赋彩"中的"类"字就是指客观事物的表象色彩。中国画中的色彩与形的产生都不是从自然中直接挪用的，而是"仰观天象，俯察地理，远取诸物，近取诸心，于是万物罗于胸中，复合类比"。因此，这其中的色彩是画家对事物"应目会心"之后的一种结果，包括了画家对事物的理解、评判与感情因素。凭着这个感受去赋予物象以色彩叫"随类赋彩"。那么，这个过程就是对色彩的改造过程，元代花鸟画也毫不例外地遵循着这样的原则，因此摒弃色彩，运用淳朴的水墨画风来表现主体与客体。

元代水墨花鸟画打破了宋代院体花鸟画中程式化的用色模式。例如：叶子用墨或花青打底，后罩染汁绿，有些需要用石绿或石青来衬染，几乎所有的叶子都可以运用这样的方法来表现。元代水墨花鸟画更多的是跟随作者内心的感受和作者需要表现的情感，赋予物象主观的颜色。这也要求画家需要通过对客观物象表面色彩进行深入的观察分析，在能动地掌握客观物象内在实质的规律性的基础上，对物象表面的色彩进行典型化的提炼和概括，所以它同画家的主观情感和审美趣味是统一的。

因而色彩的运用问题就不像大家想象的那么简单，因为人的感情因素是多方面的。首先，历史积淀的感情因素常被考虑进去，赋予色彩某些象征意义。如金、银表示华丽、高贵，朱、紫表示富贵，红表示吉庆，黄表示皇权与神圣。其次，宗教的因素也直接影响了人们对色彩的审美。如老庄不喜欢色彩，说"五色令人目盲"而崇尚"黑白"。元人对老庄思想的推崇也是用墨色而少用色彩的一个原因。

元代水墨花鸟画的发展形成了一种独特的表现符号。梅竹君子画的盛行就是得益于这种符号利于传达元人的思想内涵。其绘画特征不受时空与四季的限制，画家把不同时节的花卉安排在同一画面，也可把南北方植物处于同一个画面，以此来"托物言志""缘物寄情"。元代水墨花鸟画这种纯粹的意象符号性表达，在元后期将水墨花鸟画推向了一个全新的图像形式表现。

4.3元代水墨精神的实质表现

元代水墨花鸟对水墨的崇尚具体地表现在笔墨与不求形似的追求上。从画工到文人，元人绘画成为雅士清玩的艺术形式。这种独特的精神追求，使得元代绘画风格与两宋院体绘画风格渐行渐远。元人崇尚水墨精神，其实就是对文人精神的追求。这与文人画所追求的精神目标是一致的，文人首重精神就是不重形似，重书写性，于是笔墨成了核心的表现因素。于是品评标准也随之产生了变化，逸品成为画家们追求的最高品格，以书入画、不求形似成为元人笔墨的表现特点。

花鸟画最初在先秦两汉时，是受到神仙祥瑞的造型启发而想象得来的。魏晋以后，花鸟画主要是作为人物画的配景存在。鸟雀、草虫等题材是在装点扇面、服饰和美化墙壁等功能性中发展起来的。隋唐，随着绘画审美观逐渐由宗教神灵转化到对人以及人所生活的现实中来，从而使画家们对山水景致、鸟语花香的自然开始了粉饰大化的描绘，遂逐渐形成了独立的山水、花鸟画科。可见建立在勾勒、填色、皴染等技法上的设色花鸟画最初更多是为了描绘自然，书写自然中的鸟语花香。在画家的眼中，世界是丰富多彩、绚烂缤纷的。因此运用色彩描绘物体的特征是最直接的办法，加上丹青等矿物质与各种植物颜色的丰富表现，使得唐宋花鸟画一直沿着五彩缤纷的道路发展。

考古发现在公元前14世纪的骨器和石器上就已经有了墨迹，在湖北云梦县发掘出战国时代的墨块。《庄子》中也有"舐笔和墨"的字句，说明我国早在春秋战国时代就已经开始使用墨了，说明墨的使用在我国人类文明的进程中是很早的，在绘画的领域是充当黑色来使用。若论墨的使用在绘画中处处可见，而纯粹使用墨色，将墨分五彩来使用则是在文人画的思潮带动下产生的。中国的文人士大夫们历来将儒、释、道的宗教哲学思想加上诗、书、画、琴、棋作为修身养性的宗旨。绘画成为文人们修养身心的门径。因此在文人的生活中，绘画是修身养性的途径，而并非粉饰大化、装点墙壁的手段。绘画的目的不同，那么审美标准和趣味也会发生改变。

这就好比，美术绘画随着它的功能性的使用，可以衍生出很多门类，例如装饰屏风、器物等。这些都偏重于色彩与图案的装饰性描绘。文人们则侧重书写自己胸中的气节，那种高洁、不俗、不与争风的气度，都希望通过绘画隐喻的方式传达出来。因此文人画侧重的是内在的情感与气节的书写，而历代文人都将高逸的作风作为追求的品行。当绘画作为"内修"的渠道时，是否画得"像"现实中的物象便不那么重要了。写实程度的刻

画已经不成为文人画的品评标准。这也就是审美情趣与审美标准所发生的变化。

这种趣味的表现就体现在了对笔墨的追求上。在北宋多有文人之间的品评书画鉴赏活动。如南宋的邓椿有这样的总结："画者，文之极也。故古今之人，颇多著意……本朝文忠欧公、三苏父子、两晁兄弟、山谷、后山、宛邱、淮海、月岩，以至漫仕、龙眠，或评品精高，或挥染超拔……其为人也多文，虽有不晓画者，寡矣；其为人也无文，虽有晓画者，寡矣。"[1]邓椿的这段话说明了文人中善于雅集品评画作的行为，也道出了"文"与"画"之间的密切联系，道出了多文者不懂画的极少，而无文化却懂画的也极少，说明了绘画与文化修养之间的联系。此时的绘画已经与工匠们从事的美术活动拉开了距离，画院的画家们也并不是普通的美术工匠。绘画在宋徽宗时期，画院是高于书院、棋院、琴院的艺术机构，因此绘画作品是高雅文化的象征，所被认可的画家地位也是十分高尚的。当文人们参与到了书画的鉴赏与品评中时，不免会引导审美趣味的变化。

欧阳修的《试笔·鉴画》有论："萧条淡泊，此难画之意，画者得之，览者未必识也。故飞走迟速，意浅之物易见，而闲和严静，趣远之心难形。若乃高下向背，远近重复，此画工之艺尔，非精鉴之事也。"[2]可见欧阳修认为"萧条淡泊"的"意"才是最难画的。文人画家们追求的"逸品"实际是对"意"的追求。"逸笔草草"中的"草草"也是用笔写意性的表现。这种意，表现在意境、气韵、用笔上。因此文人们求"意"，意才是更高境界的追求。比如意境的深远，"意"是耐人寻味的表现方法，将绘画作品上升到对"意"的追求，是摆脱了自然主义较低的审美趣味的体现。

"墨"本身分浓、淡、干、湿，又分"焦、浓、重、淡、清"五色，因此墨色变化丰富而又便于直接书写的特点被文人们选择作为绘画的表现手段。这种审美趣味的变化最先是在山水画中得到实践的。山水作品中追求的诗意、意境是画家首要表达的情感。逐渐地，这种山水中辽阔、浩渺的气息也被元代的花鸟画家所吸纳，在花鸟画作品中也表现出了山水一样的意境追求。如元人的《白鹭图》（图58），其中不乏山水意境的表现。与其说此作品是在描绘"白鹭"，不如说是在描绘山水间鹭鸟悠闲的状态，又好比是在描绘两只成双成对的鹭鸟在彼岸幸福的生活，也许这正是

1　邓椿：《画继》卷九，见于安澜：《画史丛书》二。

2　《欧阳修全集》七十三卷，见《古典文学基本丛书》，中华书局，1986年版。

画家本身的自喻。可见"意"能加强画面的思想深度，给人以充分的联想，赋予画面更多画外的意思，这种已经能引起观者思想情感的共鸣，容易激发起观者的喜爱。而水墨本身就具备清、雅、沉稳的特点，它与任何颜色的搭配都显得和谐。就此幅《白鹭图》来说，作品传达的意境已经十分充足了，如果将石头、水面加以色彩，反而更像是风景画，而并非追求意境的花鸟画了。这就是水墨所带给观众的联想与视觉效果。因此"意足"了，颜色就是次要的了，似与不似自然都已经不重要了。因为色调本身就是会随着光线的变化而变化的，就如这幅《白鹭图》，墨色的运用反而有种夕阳西下后黄昏的感觉，或者是清晨，或者是阴雨绵绵的季

图58 元 佚名《白鹭图》

节，因此多点颜色与少点颜色，并不妨碍观众去欣赏此作品的意境美。所以"不求颜色似"也就不无道理了。

当南宋的水墨花卉在文人间开始流传，便有文人陈与义咏僧人仲仁的墨梅画的一首诗："含章殿下春风面，造化功成秋兔毫。意足不求颜色似，前生相马九方皋。"[1]这首诗里面道出了其中的奥妙。重点在于这句"意足不求颜色似"。文人画思想中的 "不求颜色似" "不求形似"，并不代表颜色与形不重要，而是为了突出"意"的重要性，只是与"意"相比，颜色、造型、常理都是次要的。"意"足了，画面耐人玩味的东西就多了，因此画面便达到"逸品"的高度了。

在谢赫的六法中，有专门论及用色的理论，即"随类赋彩"。为何

1 陈与义：《和张规臣水墨五绝·其三》，见陈高华：《宋辽金画家史料》，文物出版社，1984年版，第604页。

是随类赋彩而不是随景赋彩或是随物赋彩呢？可见，画家早就知道色彩所传达出的视觉效果是有类比的功能的。如：金黄色调能让人联想到阳光，清澈的蓝色能让人联想到天空或者大海，绿色能让人联想到植物生命的各种状态。因此是随类来选择颜色，这里的选择就有了很大的主观因素。可见，中国绘画自古以来对于颜色的选择就给予了很大的自由发挥空间，但是在丹青设色的作品中，脱离合理想象的用色体系还没有出现。颜色在中国绘画中更多的是代表着一种象征意义而存在的。

在第一章我们就已经探讨过元代的社会背景，在这种让文人们纷纷感觉到凄凉冷清的社会中，黑色更能符合画家文人们的内心世界。最终我们还是要落实到绘画本身的语言，文人的审美趣味是导致水墨之风盛行的直接因素。文人们喜爱玄学，喜欢赋予自然中的事物更多玄妙的解释，因此老庄的"五色令人目盲"的理论也被文人们所推崇。元代的文人画格符合心即性、性即理的美学观，属于理想即优美的范畴。因此，元人追求的"逸品"高度就与水墨所营造出的脱俗、清淡、雅致、无为、肃静、幽远的意境无法分开。其次便是用笔，水墨能够使笔法发挥得更加淋漓尽致，色彩便无法与书写性很好地画上等号。在梅兰竹君子画的创作中，称之为写竹、写兰和写梅，可见写是重点强调的技法，既然是写，就不必"三矾九染"地来使用色彩。若一笔蘸上浓重的石绿来写竹叶，并且要一笔成形，浓淡干湿皆好，淡了又不能描摹再画一次，浓重的色彩必然艳俗。因此，"写"往往与"意"放在一起。写是为了更好地得意，而要让写得到最好的发挥，"墨"是表现书写性最好的选择。后来写意画的产生也是由此思想而得来的。写"意"，重在"意"，而不在颜色与自然的相似。此时，宫廷花鸟画在高度成熟之后所呈现的萎靡柔媚与僵板造作，都在文人画的思想引导下向纯净的水墨画寻求崭新的出路。

画家的地位也由此改变，从两宋的画工变为文人。也就是说，要想成为画家，那么首先你得是文人，绘画是文化事业，而不是用来装点门面的视觉工作。这也与元代取消了画院制度等原因相关，没有了专门的画工职业，往往绘画只是绝大多数文人的副业，用来陶冶性情的渠道。没有了专业与业余之分，也就打破了绘画中的许多条条框框，让艺术可以朝着更加自由的领域拓展。没有了职业的画工，那么也就没有了职业的艺术市场买卖。元代绝大多数的隐逸文人生活极其艰苦。元四家的吴镇、倪瓒生活都是相当窘迫的，常常家中有余钱便赶紧拿去换纸，可见画家使用纸张都是很紧张的，于是画家摒弃色彩，运用水墨更加直接、单纯地来追求一种高尚的精神境界。

这种文人精神有许多层面的解读，综观整体的元代绘画，水墨只是画家用来表现笔墨趣味的手段，元代文人们实质所追求的便是这种高雅的审美趣味与清逸的精神内涵，而更多的应该是追求水墨其本身的素雅审美趣味，还有水墨利于笔墨发挥，更有利于表现纯粹的笔墨形式语言。因为元代的崇尚水墨最核心的思想是"以书入画"，强调书写性，水墨这一大特点正好符合了元人的核心审美观。"另一方面，笔墨能够成为中国画独特的审美价值核心，其原因也不仅在于后人对笔法和墨法丰富性的实践和尝试，更重要的则是将笔墨符号作为脱离于现实对象而加以单独品鉴的过程，而这个过程则是在元代实现的。由此可见，元代花鸟画受到文人画影响而出离现实的审美价值形成的同时，形成了独立的笔墨价值系统。"[1]这种笔墨价值可以称为笔墨精神，这种笔墨精神成为文人画的评价体系最核心的，也是最直观的标准。由元代开始至今，文人们围绕着笔墨的问题也展开了持续的探索。就吴冠中先生的《笔墨等于零》一文既出，又引起了学术界对于笔墨在中国画中的作用问题的一系列争论。可以说元人尚水墨精神的实质归根结底是对文人精神的崇尚，核心表现就是追求"笔墨"的趣味性，这种趣味性必然是通过以书入画、不求形似的特点展现出来的。

4.4元人追求"画品"的精神境界

元人追求画品与人品高度统一的精神境界，使品评标准产生了新的变化。隐逸文人们对于气节的追求远远胜过对于功名的追求，这些文人士大夫所带来的绘画风格是清雅脱俗的。自古便有"人品即画品"的评价标准，这也是中国绘画史上人品与画品之间复杂而又微妙的关系的另一种写照。人品的高低在评判艺术的时候尤为显著。在元代有许多关于人品与画品之间关系的记录。

如赵孟坚与赵孟頫之间就有这样一段描述，在朝为官的同宗兄弟赵孟頫来访，赵孟坚冷淡之，并讥讽其为"弟奈山泽佳何……"（家乡的山水好又与你何干……）的逸事。后人常常将赵孟坚评价为一位"不食人间烟火"的文人才子。《图绘宝鉴》记其生平为："修雅博识，人比米南宫，东西游适，一舟横陈，仅留一榻偃息地，余皆所挟雅玩之物，意到左右取之，吟弄忘寝食，过者望而知为赵子固书画船也。"[2]这段话将赵孟坚描述为游心于书画的高逸之士，其花卉也清丽脱俗，这士人高洁的品质使赵孟

1 杨树文、华永明：《从元代花鸟画中看文人画家两种意识的觉醒及意义》，《新疆艺术学院学报》，2009年9月第7卷第3期。

2 楼钥：《题徐圣可知县所藏扬补之二画》，转引自彭莱：《中国花鸟画通鉴·得于象外》，上海书画出版社，2008年版，第96页。

坚获得了崇高的地位。

郑思肖也因为其对于故国的忠诚，被画史赋予了崇高的历史地位。元人对归隐的文人都颇有赞许，这种士气与气节让他们的画风充满了清高之态，因此在元代这个第一个由少数民族统治的时期，因为社会原因，对绘画艺术分别产生了审美上、思想内涵上、精神追求上的诸多画外需求。从此，画品与人品这种微妙复杂的关系也一直在评论家的考虑范围之内。因为中国画自元代以来，画家最注重的是"心"的表达。"相由心生"，画也如此，是"心"的体现，心不正，则面相德行有亏，画品也缺乏了高逸的品格。

董其昌的《容台集》中记载：赵孟頫问钱选何以称"士气"。钱选回答："隶体耳，画史能辨之，即可无翼而飞，不尔便落邪道，愈工愈远；然又有关捩尽，要得无求于世，不以赞毁挠怀。"[1]钱选认为，"士气"除了是书法与绘画的关系之外，更是文人的清高品格。元代文人画家们在画面中所追求的"士气"就是人品的体现。这种在绘画态度上所追求的是精神层面上的高贵。这种士气便是士人精神。

而身为朝廷重臣的赵孟頫则因为入元为官，受到了颇多争议，并有人评论其书法媚俗。明代的董其昌对赵孟頫也是颇多微词。我们现在美术史多以董其昌的南北宗论为准，将"元四家"定义为：黄公望、倪瓒、吴镇、王蒙。而在董其昌以前所称的元四家，多以赵孟頫为首。如明王世贞《艺苑卮言》："赵孟頫、梅道人吴镇仲圭、大痴老人黄公望子久、黄鹤山樵王蒙叔明，元四大家也。高彦敬、倪元镇、方方壶，品之逸者也。"明屠隆《画笺》中有谓："若云善画，拟以上古人，而为后世宝藏？如赵松雪、黄子久、王叔明、吴仲圭之四大家……"[2]而董其昌及其友人陈继儒，在元四家中加入倪云林而去掉了赵孟頫，因为董其昌等人的影响力大，遂后便成了定论。这样的变化使原本位于元四家之首的赵孟頫在董其昌的南宗中没有了名字。这种变化不是偶然，于是因为董其昌等人的偏见，使得赵孟頫在画史中的地位大大受到了影响，这也迷乱了后世对于赵孟頫艺术的正确理解。究其原因，从董其昌"幽淡两言，则赵吴兴（松雪）犹逊迂翁（倪云林），其胸次自别也"的话来看，主要原因就是赵孟頫以前朝王孙的身份入元为官，被很多人视为大节有亏。可见在中国绘画的品评标准中对于"人品"的重视，因为元代的绘画开始受到文人思想

1 董其昌：《容台集》，江苏美术出版社，1992年版。转引自杨树文、华永明：《从元代花鸟画中看文人画家两种意识的觉醒及其意义》。

2 徐复观：《中国艺术精神》，广西师范大学出版社，2007年版，第330页。

元代花鸟画中的水墨之风

的影响，十分讲究画家的品格，因此，赵孟頫的人品成为画史上争论的话题。

而在徐复观的《中国艺术精神》中对赵孟頫的历史地位进行了重新地评价，并且指责董其昌等人是故意将赵孟頫排挤在外，并且说"论人而轻责人以不死，实为不恕"[1]。赵孟頫当年正是二十多岁的青年，当时元世祖召见赵孟頫，劝其入朝为官，若不答应，摆在他面前的道路不是归隐山林便是难逃一死。而后人又怎么能责怪他贪生怕死呢？并且赵孟頫在朝为官为国家以及艺术做出了很多贡献。在《元史》中便有这样的记载："他日，行东御墙外，道险，孟頫马跌堕于河。桑哥闻之，言于帝，移筑御墙稍西二丈许。帝闻孟頫素贫，赐钞五十锭。"[2]这一段文字足以证明赵孟頫是极为清廉的官员。而又怎么能因为其在朝为官有损气节而否定其在画史上的地位呢？

从赵孟頫与赵孟坚两位同宗兄弟的例子能看出，元人重气节远远胜过对地位的看中。赵孟坚归隐山林，画史对于他的评论可谓是无半点微词，其讥讽赵孟頫的例子成为后世谈论的佳话。由元至今，人品对画品的直接影响便来源于文人画对士气的精神追求。若论赵孟頫的艺术成就，当之无愧是"元四家"之首，而赵孟頫的人品与气节问题却成为后世人们一直争论不休的重点。徐复观在其文章中，极力地在恢复赵孟頫的艺术地位，也不断地在对其人品的事实做出纠正，使得画史也开始重现审视对赵孟頫的评价。

元人尚意，追求内在的心性，由外在的自然转向内心的精神世界，这样的艺术必然是人本身的再现，"画如其人"的论断也不无道理，相反却是画家风格个性的反映。因此，评价元人的绘画，还需要连同画家本人的修养品格一起进行整体的思考。也正是如此，画家便成了高尚的职业，也被列入了令人尊重敬仰的文人之列。

1　徐复观：《中国艺术精神》，广西师范大学出版社，2007年版，第331页。

2　[明]宋濂等撰：《元史》（第十三册），中华书局，1976年版，第4022页。

第五章　元代水墨花鸟的审美意向及情感趣味

5.1从"状物精微"到"逸笔草草"审美情趣的转变

北宋至元花鸟画主流画风格发生了转变，其一，表现为"丹青"向"水墨"的转变；其二，表现为"写实"向"写意"的转变。这种绘画风格的转变，实际上是审美情趣的转变。在元代水墨风靡画坛的影响下发生了审美趣味的转变。审美情趣是在人的思想意识主导下所产生的绘画观。在宋元绘画中直接体现的绘画观念是"状物精微"与"逸笔草草"的转变。

"状物精微"是北宋时期院体花鸟画的绘画思想，说的是画家注重写生，强调动植物的生意。其表现为对物体进行精致细微的观察，能分辨不同季节、不同时间、不同种类的动植物的微妙变化，将其进行写实性的描绘。"逸笔草草"是由倪瓒明确提出的概念，实际所表达的意思是"不求形似"而追求用笔的书写性。

据《宣和画谱》记载，宋徽宗在宣和画院指导绘画创作时，要求画家们具有深入细致的观察能力。"孔雀升墩，必先举左"[1]和"正午的月季"[2]两个典故，体现了宋代花鸟画家们对造型"状物精微"的严谨写生观念。

宋代是一个十分注重写生的时代，赵昌被誉为"写生赵昌"。史料记载赵昌每逢朝露便起身写生于花草间，落墨少下，杂彩赋之。易元吉更是写生的代表，为了洞察山中猴子的生活习性，整日与猿猴待在山洞中。因此易元吉笔下的猿猴活灵活现，极富有生命力。这都得益于宋代花鸟画家深入生活，注重写生的精神体现。这种"状物精微"的绘画观将中国画的写实造型推向高峰，而后的朝代无一在写实性上能与宋代花鸟画争风。

元代花鸟画的指导思想是文人画理论，他们注重作品的"逸格"。唐以来，对于美术作品有四格的定位，即：神品、妙品、能品、逸品。其中神品为最高品，唐人评价顾恺之的作品为神品。"所谓能格，指的是形似的精能；所谓神格，则指的是传神，指的是气韵；而妙格则是介乎

1　孔雀升墩，必先举左：宋徽宗召集画院画家在御花园写生孔雀，此时有很多画家并没有仔细观察到孔雀起飞时候的准确形态。而徽宗却十分留意，并且指出孔雀升墩时必是先抬左脚。徽宗深入细致的观察使得画院的画师们都十分钦佩。

2　正午的月季：有一日宋徽宗走过廊庭，见廊庭的拱门上方画着一幅月季图，徽宗十分赞赏，邀来画师便是一番夸奖和赏赐。众人不解，徽宗则说，月季虽四季开放，可是月季四季朝暮皆姿态各异。此幅月季便是夏季正午十分的月季。

二者之间，忘技巧尚未能忘物之形似，得气韵之一体而尚未能得气韵之全。"[1]

元代绘画的品评标准发生了改变，即：逸品、神品、妙品、能品。"逸品"上升为最高的品评标准，这与文人的参与有密切的联系。因此提出了新的美学理念。在北宋黄休复的《益州名画录》中，就将"逸格"标榜为第一者，只是在北宋时期的主流依然是院体花鸟画，因此，并没产生对主流绘画思想的改变。黄休复认为："画之逸格，最难其俦。拙规矩于方圆，鄙精研于彩绘。笔简形具，得之自然。莫可楷模，出于意表。故目之为逸格尔。"[2]黄休复认为逸格是最高的水平，胜于"神品"。而文人画家们对此都颇有共鸣，苏轼、米芾、欧阳修等人皆对"逸格"有赞许之词。

黄休复肯定的"逸格一人"是唐代的孙位，其代表作《高逸图》（图59）。"孙位，东越人也……鹰犬之类，皆三五笔而成。弓弦斧柄之属，并掇笔而描，不用界尺，如从绳而正矣……千状万态，势欲飞动；松石墨竹，笔精墨妙；雄壮气象，莫可记述。非天纵其能，情高格逸，其孰能与于此耶。"[3]从描述中能看出孙位的艺术特点，"皆三五笔而成"是"笔简"的特点，"势欲飞动"等说的是"气韵"。"从绳而正矣"谈的是"用笔"。可见这正是逸品注重书法用笔的体现。

图59 唐 孙位《高逸图》局部

苏轼对孙位也有很高的评价："唐广明中，处士孙位始出新意，画奔湍巨波，与山石曲折，随物赋形，尽水之变，号称神逸……近岁成都人蒲永升嗜酒放浪，性与画会，始作活水，得二孙本意……"[4]这里面苏轼的描述"尽水之变"得了一个"变"字；"始作活水"得了"活"字，可见"变"与"活"也是孙位艺术得"逸格"之妙处。苏辙也有一段记述："孙氏纵横放肆，出于法度之外，循法

1　徐复观：《中国艺术精神》，广西师范大学出版社，2007年版，第238页。

2　徐复观：《中国艺术精神》，广西师范大学出版社，2007年版，第238页。

3　徐复观：《中国艺术精神》，广西师范大学出版社，2007年版，第239页。

4　徐复观：《中国艺术精神》，广西师范大学出版社，2007年版，第234页。

者不逮其精，有纵心不逾规矩之妙。……盖道子之迹，比范、赵为奇，而比孙遇为正，其称画圣，抑以此耶？”[1]这里谈到的“奇”“出于法度之外”，与苏轼的文人画理论的“萧散简远，不守常法”，是相吻合的。

从这些对孙位的描述中可见，笔简形具，气韵生动，出于法度之外，“变、活、奇”是孙位逸格的特点。清代的恽格《南田画跋》中有这样的一段话：“香山曰，须知千树万树，无一笔是树；千山万山，无一笔是山；千笔万笔，无一笔是笔。有处恰是无……无处恰是有。所以为逸。”[2]可见对“逸”的追求也是对精神境界的追求，是对于艺术打破常规、进行全新创造的一种超脱于世俗、常法的评价。

“逸格”这种对作品格调的定位，成为元代画家追求的最高境界。而“草草”则是一种对用笔的态度。北宋的院体花鸟画理论中，极少对用笔有过多的强调。南朝谢赫的六法，其中之一便是“骨法用笔”。用笔要有力度，白描的各种笔法都有特定的命名，而“草草”的概念首先是北宋的沈括谈论五代徐熙花鸟画时涉及的：“徐熙以墨笔画之，殊草草，略施淡粉而已，神气迥出，别有生动之意。”在谈论董源巨然山水画时也涉及了“草草”：“大体源及巨然画笔皆宜远观，其用笔草草，近视之几不类物象，远观则景物灿烂，幽情远思，如睹异境。”元代的汤垕《画继》称赞“草草”有自然之妙，云：“古人画稿，谓之粉本，前辈多宝蓄之。盖其草草不经意处，有自然之妙。”而倪瓒的“逸笔草草”则成为元代画家争相追寻的审美情趣。其云：“图写景物曲折，能尽状其妙趣，盖我则不能之；若草草点染，遗其骊黄牝牡之形色，则又非所以为图之意。仆之所谓画者，不过逸笔草草，不求形似，聊以自娱耳。”[3]从此，品格的“逸”就与用笔的“草草”联系起来，成为元代山水、花鸟画的品评标准。

张中的《芙蓉鸳鸯图》、陈琳的《溪凫图》、王冕的《墨梅图》等都是元代逸品的代表。可以说这种“逸笔草草”的绘画观念在元代水墨花鸟画中无处不在。其表现为简化了对物象细节的精致入微的刻画，这种简化的好处就在于能够自由地发挥书法性用笔，将绘画作品变为画家抒情写意的方式，而不是简单的对自然的再现。“状物精微”与“逸笔草草”就好比是一条河流在山腰分开，然后分别沿着各自的轨迹向两个方向，从此形成了中国绘画的两个画种：工笔与写意。

“草草”是对元代用笔整体特点的形容，因此，“草草”也可作为形

1　《栾城后集》卷二十一，第1页。孙遇——“这里面谈到的孙遇就是孙位”。

2　徐复观：《中国艺术精神》，广西师范大学出版社，2007年版，第233页。

3　孔六庆：《中国画艺术专史·花鸟卷》，江西美术出版社，2008年版，第288页。

容词来理解。它形象地表现了元代文人画家们在追求"逸格"的用笔特点。这与苏轼"萧散简远"的意境追求也是相吻合的，与"笔简形具"的艺术思想也是相互补充的。"草草"与"简"是相互对应的，那么简的度便是形具，这是来量化衡量简与草草的标准。可见倪瓒提出的"逸笔草草"的核心便是"简"，因此笔者认为"简、活、奇、变"是他们达到逸品的创作方法。

其实"逸格"更多的是一种超逸的态度和超脱的精神，这也来自道家的高逸、清逸的本性。这种"逸品"追求的是一种从容淡雅的人生观。同时这种由客观向主观、由外在物形向内在自我的转变，使得元代的花鸟绘画达到了一种超然于物外的艺术境界。

5.2 对"意趣"的表现与"逸趣"的追求

花鸟画在中国绘画的发展中，一直作为具有特殊审美题材倾向的画种而独立存在。自唐代花鸟画独立分科以来，观者多把目光投注在宋代花鸟画的研究中，对于元代花鸟画的深入研究略显薄弱。李可染认为"元代绘画造成了中国画的没落。他认为的没落根源一是元代赵松雪、柯九思倡导的'复古'，埋下明清两代形式主义的根源；二是元代为强调'逸气'而牺牲'形似'的文人画使中国画失去普遍的欣赏者"[1]。而笔者则认为元代的花鸟画艺术在宋人花鸟画的基础上是向意象表现性又跨越了一步。元代成为推动花鸟画历史的重要转折期。

薛永年认为："如果把宋代花鸟画坛比作万紫千红的织锦，那么，元代的花鸟画坛则近乎徘徊着天光云影的半亩方塘。它比不上前代那么绚丽多彩，可是单纯清明，充满静气，耐人玩味。画家笔下的花鸟画拉开了与现实花鸟的距离，却向着具有特定文化心理观者的内心潜入。"[2]正是这种脱离了自然主义的花鸟画，使得"外师造化，中得心源"[3]的绘画创作理论得以实践。

元人将自然中的花鸟题材，转化为笔墨情趣，在不失形态的基础上朝着"意趣"和"逸趣"的审美方向发展。与宋代相比，元代则成功探索出了一条具有时代趣味的全新绘画风格。"意趣，是笔墨所表现出的一种审美观念和审美趣味。"[4]花鸟画家在审美趣味上的新追求，首先就体现在对

1　引自李公明：《论李可染对新中国画改造的贡献》，美术观察2009年01期。

2　薛永年：《梅竹风行水墨兴——元代的花鸟画》，载梅忠智主编：《20世纪花鸟画艺术论文集》。

3　唐代画家张璪所提出的艺术创作理论，是中国美术史上"师造化"理论的代表语言。

4　罗一平：《语言与图式》，岭南美术出版社，2006年版，第155页。

"意趣"的表现上，画家们重视笔墨性能的发挥，关注笔墨技术趣味性的追求，把笔情墨趣与思想观念联系起来，这种新的追求思路也源于元代文人画注重主观表现，强调"写意"的艺术倾向。"逸趣"则是一种得之于自然的生活形态和精神境界，它更加注重艺术家所采取的超然态度和自由的精神状态。纵观流传下来的元人花鸟画作，"意趣"与逸趣的追求是元代花鸟画最大的特征。

赵孟頫在《竹石图》后跋道："石如飞白木如籀，写竹还应八法通；若也有人能会此，方知书画本来同。"[1]这段文字初看似乎在讨论绘画与书法的相通之处。事实上，里面包含了一个重要的美学问题，即"书画同源"理论的提出。这实质上正是注重画家主体精神意识，强调以笔墨抒情写意的体现。

樊波在《中国书画美学史纲》一书中就"书画同源"问题分析道："与绘画艺术相比，书法艺术更带有一种主观'写意'的倾向……"[2]这就是说，书法艺术在其体势结构以及用笔用墨的曲直、轻重、枯润、缓急等表现形式上，与艺术家的主观心灵联系得更加直接和明显了。正是这样，书法艺术和绘画艺术的相互渗透和相互融合必然会给绘画艺术带来更加强烈的主观色彩。

由于赵孟頫在元代的身份地位，必然使元代文人画朝着强调主观表现、强调"写意"的方向发展，更由于赵孟頫与花鸟画家的直接关系，必然左右了画家朝着水墨方向探索。从画家王渊临摹到创作的一系列作品，我们可以看到这种追求的轨迹。王渊的艺术活动几乎贯穿了整个元代，"学古"是王渊艺术生涯的开始。早期曾临摹黄筌的《鹰逐画眉图》，其笔法中隐含有俊秀的意味，这是黄筌所处的时代所不具备的。《摹黄筌竹雀图》，画面强调"线"的厚实静雅之趣，这在他后来的创作中得到更大的发展，前图以水墨略施淡彩，后图全用水墨画出，舍弃了五彩。就色彩来说，以墨代色是一个单纯化的过程，而在绘画意识方面则不作简单化，要用单一的水墨来表现五彩斑斓的花鸟世界并为人们所接受，就要营造出一个与现实不同、耐人寻味的意境。

若先用水墨依样画瓢式地填染，势必难以满足视觉上的要求，最多只能满足"存形"的功用，这种以单一墨色对着色花鸟进行的临摹实际上是一个再创造的过程，需要寻求新的表现亮点。这就在客观上要求画家将注意力转移，去挖掘欣赏笔墨之美。这是追求笔情墨趣的客观原因。更为重

1　潘运告编：《元代书画论·松雪论画·赵孟頫》，湖南美术出版社，2011年版，第254页。

2　樊波：《中国书画美学史纲》，吉林美术出版社，1998年版，第456页。

要的是，王渊长期受文人思想的熏陶，其绘画思想深受赵孟頫的影响，连学习和创作都受到赵孟頫的指导。他选择水墨放弃色彩就是折服文人审美意趣的表现。他对笔墨意趣的表达发自内心，更是抒写胸臆的自觉需求。如果说其临摹的画作只透露出对笔墨意趣的些许信息，那创作在这方面的表现尤为明显，《竹石集禽图》与《山桃锦鸡图》是他的代表作。王渊的创作基本遵循院体花鸟画的特点，即写生的创作方式，用写实的绘画手法表现景物，所不同的是在不失精工的基础上融进了文人的笔情墨趣。画家选择了有利于笔墨表现的半生半熟、质地柔韧的熟纸，使笔触墨色十分诱人，线条涩而渴却秀润，墨色虽淡却深沉苍茫，画面采用点、染、皴、擦、水墨浓淡参破等技巧虚化或代替翎毛细节的具体勾写，于渲染，花朵、枝干直接点写，以笔触韵致取代叶瓣正侧翻转的勾描渲染与枝干皮鳞巴结的结构描画。画面中可以看出画家执着于"意"的追求，对笔情墨趣的陶醉与满足。这是富有深意的，他传达了身处乱世，以笔墨为思想寄托的心境。

王渊采取了折中的改革方式。基本是院体花鸟画的精工与文人讲求笔情墨趣的个人性情主观表现的交融。不过比起张中来，在审美观念上，后世认为，"子政花鸟神品，一洗宋人勾勒之痕，为元世写生第一"[1]。"子政"是张中的字，他的画风与主要沿袭宋人院体画风的王渊相比是大异其趣的。他是一种既有写生的真实感，又没有勾勒痕迹的清新风格，张中画风的形成表现是从"意趣"的表现上升到"逸趣"的追求。

"逸趣"的追求是与"逸格"（逸品）的提出与确立相联系的。北宋黄休复明确提出"逸格"（逸品）的概念及内涵，他在《益州名画录》中将绘画艺术划分为"逸、神、妙、能"四格，并将"逸格"置于其他三格之上，他对"逸格"的解释可以理解为：画的"逸格"是难于相比的，远离规矩而自成方圆的，鄙视精心研习的彩绘，用笔简约，形态完备，得于自然，无法效法，出于意料之外，因此称之为逸格罢。"逸格"（逸品）在宋代提出，真正实践并形成风气是在元代。

隐逸思想在元代流行成为逸品，追求逸趣。逸趣是什么？"逸趣是一种得之于自然的生活形态和精神境界。"[2]对"逸趣"的理解关键就在于"自然"二字，黄休复一生十分推崇老庄自然无为的美学思想。"得之自然，就是要求艺术家在审美创造中不仅要做到高度的自由，而且还要抹去

1 孙丹研：《中国花鸟画通鉴5》，上海书画出版社，2008年版，第51页。

2 罗一平：《语言与图式》，岭南美术出版社，2006年版，第51页。

一切人为的痕迹，从而达到'自然'的状态。"[1]这个"自然"实质是强调艺术创造的高度自由而去除人为的痕迹，因而必然提升了主观表现，重主观意兴的书法用笔而非追求真实的刻画，轻视过分的雕琢，画家张中的作品在一定的程度上完美地显现了对"逸趣"的追求。又如元人《莲鹭图》（图60）、《跃鱼图》（图61）、《鱼藻图》（图62）等，都是在这种隐逸思想下形成的水墨风格。

图60 元 佚名《莲鹭图》

图61 元 佚名《跃鱼图》

图62 元 佚名《鱼藻图》

图63 元 张中《芙蓉鸳鸯图》局部

《芙蓉鸳鸯图》（图63）是张中的代表作，此画绝大部分不用线条框定轮廓，画中鸳鸯、芙蓉全部用水墨随机点染，自由写出，大的面积几笔组合而成，画家选择在熟纸上表现，纸质不是很光滑且吸墨，故拼笔不留痕迹。正做到"一洗古人勾勒之痕"，只剩芙蓉花和蒲草采用勾染的画法，其用线不像院体那样纤细，而是自由轻松，富有节奏韵律，水纹更加自由，不拘成法，任由感情驰骋。画面最洒脱的是逸笔书写雌雄鸳鸯的头部。雄鸳鸯的头部一笔勾勒轮廓，搭配一撮蓬松的羽毛做装饰，一个圆圆的脸蛋点缀一颗小小的眼珠仿佛滴溜溜地转着。这种大胆的意

1 樊波：《中国书画美学史纲》，吉林美术出版社，1998年版，第507页。

象挥写不仅不显得荒诞不经，反而恰到好处地表现了鸳鸯的憨态。芙蓉叶显然做了简化处理，平面伸展开来，使画面更单纯而不影响主体。他不着意于刻画形象而是以一种超然的心态悠然游于笔墨所产生的意趣。画面自由而舒展，随机性强且极富诗意，难怪清代方薰在《山静居画论》中叙述张中画桃花的画，赞其"风致高逸"[1]。

张中是典型的隐逸文人，一生大部分时间隐于乡野，绘事完全是诗之余，兴起而作，兴尽而止，聊以自娱，将一腔逸兴尽寄于水墨，也作山水。"以致后世慧眼人董其昌、王石谷等也竟然会把他的山水画误认是黄公望、倪云林所作。"[2]试想，倪云林是元代"逸品"的最高代表，假如张中的画没有"逸品"的高度，深具鉴赏力的董其昌是不会弄错的，这也可以作为张中绘画追求"逸趣"的一个旁证。

"意趣"与"逸趣"在追求层面上是有区别的。"意趣"重在画面或某一局部的笔墨表现或思想意绪的渲染。"逸趣"却是从生活到艺术采取的超然的态度和自由的精神状态。拿王渊与张中的画做一比较，不难发现前者虽重笔墨逸趣的表现却也不失精工，意在保留形质，后者则是优游于笔墨的状态，自由自在，不拘形似，却也不失神韵。就具体画法做比较，前者先准确界定其形，用写实的描画方法，注重其间的笔墨发挥，后者不勾匡廓，信手点写，变实为虚，化紧为松，重于用笔而不失描画。就"物"与"我"兼顾，后者则侧重在逸兴所至的自然而然的率意挥洒，暗合天机，得之自然，以"我"为主，不为"物"碍。张中的这种画法更能引发观者的联想感慨，使作品意味无穷。正因如此，张中的绘画更符合时代精神，更能代表元代花鸟画对"逸"的审美追求。元代花鸟画家王渊、张中并称巨擘，尽管有些论者甚至认为张中的造型能力不及一些严谨的画师画工，但这都是品评不得要领者的误解。若论开创水墨画风之功，当属王渊，但谈到艺术之胜，却应推张中。

对于"意趣"与"逸趣"的追求，王渊和张中各具典型意义。当然，艺术现象微妙复杂，我们不能绝对化地将每个活生生的画家按图索骥，对号入座。应该说，"意趣"与"逸趣"的追求是元代花鸟画最大的特征。而每个画家的表现则不尽相同。陈琳的《溪凫图》则表露了对笔线表现的兴趣与驾驭能力，画中野鸭的各种羽片细节全部转化成各种粗细不同、曲直相间的线条，笔法娴熟简练，线质变化丰富，大小对比悬殊而统一，特别是野凫尾羽浓墨卷扫的几笔，由线到面，大胆写出，这种画法是陈琳独

1 孔六庆：《中国画艺术专史·花鸟卷》，江西美术出版社，2008年版，第266页。

2 孙丹研：《中国花鸟画通鉴5》，上海书画出版社，2008年版，第52页。

创的。这幅画作也是作为元代花鸟画的代表，常常出现在各种出版物中。图中赵孟頫题写很恰切："陈仲美戏作此图，近世画人皆不及也。"其中的"戏"字形容得颇传神，从画面看，必先得玩赏与品味，动情戏写是陈琳更关注的。

比王渊晚些时候的画家边鲁，显然深受王渊的影响，画风与王渊十分相似。不过边鲁更着意笔线的松灵和书法意趣的表现，以及墨色润泽雅淡，层次变化丰富。导师画家张彦辅的画也很具有"逸趣"的特点，元代人陈基说他的画"自出新意，不受羁绊，故其超逸之势，见于毫楮间者"[1]。他存世的作品《棘竹幽禽图》用疏放的笔改写陂陀竹石，其笔墨表现史家认为"类似的作品是赵孟頫、倪云林等画家常作的"[2]。坚白子《草虫图》（图64、65）淡墨勾皴，以虚显实，清淡逸出，见天机自然之趣。盛昌年的《柳燕图》以抒情的笔墨写柳絮双燕，戏写之笔轻松生趣，明显

图64 元 坚白子《草虫图》

图65 元 坚白子《草虫图》

1 孙丹研：《中国花鸟画通鉴5》，上海书画出版社，2008年版，第66页。

2 孙丹研：《中国花鸟画通鉴5》，上海书画出版社，2008年版，第48页。

有一种抒情的意味主导笔墨。

　　"意趣"与"逸趣"作为元代花鸟画最主要的特征，在其追求上，这些画家的表现不一而足。总之，在元代花鸟画家的笔下，笔墨显得十分纯净、潇洒，富有趣味。这就寄托了元人在情感上对现实的超越和对美的理想追求。这是元代花鸟画改革中最突出的贡献。元人重书法入画，将笔墨情趣与审美趣味提升至最高审美标准。这也标志着画家的思想与修养成为构建艺术成就的重要组成部分。这也影响了自元之后的中国绘画的发展走向。接下来，明清写意花鸟画的发展都与元代的水墨花鸟绘画风格之转变有着密切的、不可分割的联系。

　　在当今中国画坛的发展中，像元代这样的绘画品评意识是欠缺的。画家们对于"意趣"与"逸趣"的追求也是望而却步的。在当代工笔追求"精工""大制作"的同时，不免使"意趣"与"逸趣"的审美趣味丧失与埋没，观众也倍感审美疲劳。也许对元人绘画精神的回归，可以让工笔花鸟画坛寻找到一丝昂然的生气和清新、爽利的精神气质。若以元人这种绘画精神稍作引导，笔者认为这恰恰是可以补充当代画坛不足的方法。今人不及元人对精神格调的追求，也是文学修养、思想高度欠缺的一种体现。因此，用追求"意趣"与"逸趣"的精神作为理论实践的指导，在现当代是具有现实意义的。

5.3 "书画同源" 审美体系的构建

　　在本章的前两节叙述了元代水墨花鸟画在审美情趣上追求"逸品""意趣""不求形似"的特点。这其中"不求形似"与"意"都与元代赵孟頫提出的"书画同源"理论有着因果的必然联系。在很早便已经朦朦胧胧有了"书画同源"这样的概念。先秦诸子所谓"河图洛书"。唐代张彦远《历代名画记·叙画之源流》中记载："颉有四目，仰观垂象。因俪鸟龟之迹，遂定书字之形。造化不能藏其秘，故天雨粟；灵怪不能遁其形，故鬼夜哭。是时也，书画同体而未分，象制肇始而犹略。无以传其意，故有书；无以见其形，故有画。"[1]这些都是早期关于书与画之间关系的描述，可是并非关于绘画理论的理解。绘画体系并不发达的早期，可谓是书画混合的时代。赵孟頫首先明确地提出了书画同源的理论学说，这也依赖于赵孟頫本身的书画修养，让他足以理解到书法与绘画之间相通的艺术价值。

　　在元史中有这样的记载："帝常与侍臣论文学之士，以孟頫比唐李

1　[唐]张彦远：《历代名画记·叙画之源流》，[日]冈村繁译注，上海古籍出版社，2002年版，第315页。

白、宋苏子瞻。又常称孟頫操履纯正，博学多闻，书画绝伦，旁通佛、老之旨，皆人所不及。"[1]由此可见元世祖对赵孟頫的评价是极其高的。"赵孟頫常累月不至宫中，帝以问左右，皆谓其年老畏寒，敕御府赐貂鼠裘。"[2]可见统治者对赵孟頫的关怀以及尊重。《元史》中对赵孟頫也有很全面的评价："孟頫所著，有尚书注，有琴原、乐原，得律吕不传之妙；诗文清遂奇逸，读之，使人有飘出尘之想。篆、籀、分、隶、真、行、草书，无不冠绝古今，遂以书名天下。天竺有僧，数万里来求其书归，国中宝之。其画山水、木石、花竹、人马，尤精致。前史官杨载称孟頫之才颇为书画所掩，知其书画者，不知其文章，知其文章者，不知其经济之学。人以为知言云。子雍、奕，并以书画知名。"[3]由《元史》中对赵孟頫的评价可以看出，赵孟頫的才学修养不只在书画上，他的经济之学也可谓造诣颇深，因此才能位居高官，担任要职。当时赵孟頫的书法已是闻名万里，并且是国中之宝，天竺的僧人不远万里求其书法而归。一方面可见赵孟頫的书法成就之高，另一方面也证明了赵孟頫提出"书画本来同"的思想是有依据的。赵孟頫钻研书法，并理解颇深，将其用于绘画中，求高古用笔格调。这与其在书法上追求晋唐的高古之气是一致的。古今书画双馨的文人并不多，追溯起来也就是苏轼。恰巧这二人都是文人水墨画的倡导者，可见对书法的精通可以对绘画有着共同的审美取向。因善书法的画家不喜欢柔弱萎靡的用笔用线。反复的渲染、涂抹也丧失了画味，显得有些僵板造作。因此，文人追求的"写"便是从书法艺术中体会而来的审美趣味。

赵孟頫在苏轼的基础之上，进一步完善了文人画理论，并因其政治地位而更有利于"书画同源"审美观的推广。因此，文人画在元代正式形成了一套完整的文人水墨画审美观，演变成了新的不同于前朝的评价体系。这种表现就体现在赵孟頫对院体花鸟彻底的改造上，而改造的结果就是"墨花墨禽"样式的出现与形成。笔者认为在赵孟頫的推动及带领下，"墨花墨禽"水墨样式的形成，标志着元代完成了"书画同源"审美体现的构建。在如此成熟的理论推动下，元代的花鸟画才能坚定不移、大刀阔斧地向文人水墨画风进一步探索发展。

赵孟頫在他的《双松平远图》中有这样一段题识："仆自幼小学之余，时时戏弄小笔，然于山水独不能工。盖自唐以来，如王右丞、大小李将军、郑广文诸公，奇绝之迹不能一一见，至五代荆、关、董、范辈出，

1　引自《元史》（第十三册），一百七十二卷，中华书局，1976年版。

2　引自《元史》（第十三册），一百七十二卷，中华书局，1976年版。

3　引自《元史》（第十三册），一百七十二卷，中华书局，1976年版。

皆与近世笔意迥绝。仆所作者，虽未敢与古人比，然视近世画手，则自谓少异耳。"[1]这其中赵孟頫用了"戏弄"二字。

另外的一段关于"贵古"思想的论述："作画要有古意，若无古意，虽工无益，今人但知用笔纤细，敷色浓艳，便自为能手，殊不知古意既亏，百病横生，岂可复观也。吴所作画，似乎简率，然识者知其近古，故以为佳。"这其中得出的重要思想是"古意"与"简率"两词。

赵孟頫在《秀石疏林图》题诗中写道："石如飞白木如籀，写竹还应八法通。若也有人能会此，须知书画本来同。"[2]这其中的核心思想是"书画本来同"，赵孟頫最先将书画同源的道理提出来，同时揭示了书法和绘画之间的密切联系。可见赵孟頫对文人画理论的提倡，这也就是元代水墨绘画的另一大特征："以书入画"。赵孟頫强调绘画应以"写"代替描，将书法的用笔运用到绘画中。他认为士大夫画应该具有：古意、简率、以书入画、戏墨等特点。

在赵孟頫为陈琳补笔的《溪凫图》中就能清晰地看出赵孟頫提倡的以书入画对当时画家的风格影响。野凫后面粗犷的水纹表现，以及右上角芙蓉的几片叶子，用笔简率、不拘形似、藏锋起笔、中锋行笔，处处可见以书入画的观念对绘画用笔的影响。赵孟頫这几笔加得恰到好处，使画面用笔协调统一，得"写"之意，自由奔放，水墨淋漓。"以书入画"的理论还体现在"墨花墨禽"的画家的作品之中。其中颇受影响的王渊、张中，都在画中追求书写性，摒弃了渲染。"墨花墨禽"样式的形成是元代水墨花鸟画最典型的特色，也是受到"书画同源"思想影响后进行改革的绘画样式。

中国的绘画与西方绘画不同，这种不同来自书法与绘画的相互融合，使中国画的审美观发生了根本性变化。因此，元代花鸟画变得更加的意象化，强调书写性，追求笔情墨趣等。画家运用书法的线性美和用笔拓展了绘画领域的想象空间，从而使得画家们不再以形似为满足，开始向更深层次的精神领域拓展。因此中国绘画的笔墨不是一种技能，而是一种笔墨精神。这种精神的载体就是"书画同源"的理论思想。

距今六七千年前的新石器时代的彩陶绘画图案上的鱼、鸟等图案都是用线直接画出物体形状，并没有反复描摹涂改的痕迹，也没有像西方绘画那样的块面式的涂抹。可见中国绘画一直是"线"的造型观。书法就是抽象的线性艺术，这两者的结合，一方面是使用工具的相同——都是极富有

1　肖燕翼：《古书画史论鉴定文集》，紫禁城出版社，2005年版，第120页。《元代书画之略观》一文。

2　樊波：《中国书画美学史纲》，吉林美术出版社，1998年版，第460页。

表现力的毛笔；另一方面就是"线"造型观的影响，让书画有了许多相同并可相互借鉴之处。正是赵孟頫明确提出了"书画本来同"的观念之后，中国画更加注重书写性，以书入画成为元代以及后世遵循的绘画法则。

强调"写"并将书法用在绘画中，最初的普遍实践是在北宋的文人画中，这里面的题材多是以山水为主。如苏轼的《枯木竹石图》，后发展到墨竹、墨兰、墨梅的水墨花卉中。在元代赵孟頫提出"以书入画"的理论思想后，书法用笔在设色工笔画中也有了明显的体现。如赵孟頫的《幽篁戴胜图》中的竹子画法，是吸收了书法的用笔，顿挫有力，帅气并且"写"味十足。钱选的设色花鸟画也融入了书法的用笔、用线。如台北故宫博物院藏的《秋瓜图》也是典型的受到文人画思想改造后的花鸟作品。可以说，在进入元代后，赵孟頫和钱选都对宋代的院体花鸟画进行了一番改革。

这种改革就是通过"书画同源"的审美理论体系完成的，书法的融入，加强了花鸟画的文人气息。书画同源的审美观可以说改造了中国画，在山水、花鸟、人物中均有体现。书法入画增强了花鸟画的线条表现力，也使得花鸟画的发展与自然主义的写实拉开了距离。这些影响归根结底就是对"线"的影响。

首先，要了解"线"在花鸟画中所起到的作用、所扮演的角色。这样就更有利于理解书画为何同源。西方的油画是运用光和影来塑造物体形象与空间的，而中国画则是运用"线"来塑造物体的形体、结构、空间关系的。自然界中的物象并没有严格意义上的"线"，而是人们根据物体的形态，通过主观意向构思、提炼和概括出来表现物象的方法。这其中带有主观性。花鸟画中的"线"在宋代"状物精微"的时代，它所表现的重点是物体的形；而在元代"逸笔草草"的时代，它所表现的是画家的情与意。这种带有主观情绪的线，增添了元代水墨花鸟画的艺术魅力。这种跳出"写生"的再现式描绘，以"缘物寄情"为目的，赋予花鸟画更加个性化、情绪化的表达。

当元代文人画家们赋予了线条形、色、力度、情绪、节奏之后，它便不是简单的勾勒轮廓的"线"，而是画家本身自我意识的体现。"中国的'形'字旁就是三根羽毛，以三根羽毛来代表形体上的线纹。这就说明中国艺术的形象的组织是线纹。"[1]

线被用来塑造物体的形、结构，同时还要充当表现画面虚实、构成、空间、节奏韵律的角色。"在造型艺术部类，线的因素体现着中华民族的

1　宗白华：《美学散步》，载《中国古代绘画的美学思想》，上海人民出版社，1981年版，第49页。

审美特征。线的艺术又恰好是与情感有关的。正如音乐一样，它也是在时间过程中展开。这种情感的抒发大都在理性的渗透、制约和控制下，表现出一种情感中的理性美。"[1]从李泽厚这段对线的描述，能看出中国画在运用线造型时所传达的抒情性。这种抒情是一种理性的经营。在倪瓒的《墨竹图》里面有各种各样的线，粗细、浓淡、长短、虚实、干湿。这些线所组成的竹是自然中升华的竹，是画家自己心中的竹，也是经过艺术改造的竹。如果将每一笔抽离出来单独欣赏，就是书法的艺术。

郑思肖的《墨兰图》一笔写出兰叶的形态，这就是"笔简形具"的体现，既运用了书法的提、按、顿、挫，又兼顾了兰叶的形。因此"以书入画"既增加了绘画的难度，又丰富了绘画的趣味性。用笔用线讲究质感、韵律和变化，这要求画家具备书写的法度，要能"写"出造型的同时"写"出线的质感美。因此，赵孟頫书画同源的理论推动了元代花鸟画的改革。

赵孟頫提倡"写线"而不是"描线"。在赵孟頫的"书画本来同"的理论指导下，元代许多画家都理解了这其中的奥妙，出现了许多关于书画同源的理论学说。如柯九思讲述画竹的方法："写竹竿用篆法，枝用草书法，写叶用八分法，凡踢枝当用行书法为之……"[2]汤垕《画继》记载："画梅谓之写梅，画竹谓之写竹，画兰谓之写兰。何哉？盖花卉之至清，画者当以意写之，不在形似耳。"[3]还有倪瓒的"逸笔草草，不求形似，聊以自娱"，这都是强调"以书入画"、强调书写性的理论思想。元画得趣于书性的"写"而出现了"写画"之说，由于"写"的兴致又导致了"不求形似"的表现。由此可见"书画同源"理论对于元代花鸟画风的影响。

而关于书画的异同，南宋的郑樵这样说道："书与画同出，画取形，书取象，画取多，书取少。"因为书取的是"象"，受到书画同源的引导，画也开始向"象"的方向靠拢，因此中国画追求"意象"。所以，中国绘画不是写实造型，也不是抽象造型，而是介于两者之间的意象造型。元代水墨花鸟画"不以形似"为目的，从"写形"转变为"写意"，从"丹青"转变为"水墨"，这些都是在"书画同源"审美体系的引导与推动下产生的。

5.4 元代水墨花鸟画中"诗"与"画"的融合

中国画是诗的绘画，追求的是诗的意境。因此中国画在诗意中找寻着

1　李泽厚：《美的历程》，生活·读书·新知三联书店，2014年版，第63页。

2　孔六庆：《中国画艺术专史·花鸟卷》，江西美术出版社，2008年版，第286页。

3　李来源、林木编：《中国古代画论发展史实》，上海人民美术出版社，1997年版，第170页。

艺术家与观众之间的情感共鸣。这样同时具有叙述性、观赏性的艺术创作使画面更加耐人寻味，意味深长。苏东坡论唐代大诗人王维的《蓝天烟雨图》说："味摩诘之诗，诗中有画；观摩诘之画，画中有诗。"[1]可见中国画与诗歌在情感与审美上有着共通的特点。这源于诗歌与绘画都需要通过景物的描绘来抒发作者的情感，这正是诗画借景抒情的审美趣味。

宋徽宗兴办画学，培养画家，对进入画学的画家进行考试，而画院内部也定期考试，考题大多为古诗词，如"野水无人渡，孤舟尽日横""踏花归来马蹄香""竹锁桥边卖酒家"等。可见考核的标准不仅仅是画家的画技，还有画家的文学诗词修养。在王维的《蓝天烟雨图》中，后人有补诗："蓝溪白石出，玉山红叶稀，山路元无雨，空翠湿人衣。"可见当观者看到这幅画的时候，便感慨颇深，由画触发了诗人的情怀，于是又作了此诗。像这样诗中有画、画中有诗的例子自古至今是数不胜数的。诗能启发画家对画面意境的营造。同样，画又能暗示诗人对情感的追忆。诗追求情，画追求意，因此，"诗"和"画"微妙的辩证关系就值得我们去深入探索了。

若要追溯起诗画的融合，早在《诗经》盛行的时期便产生了"诗"与"画"的相互影响。诗的融入，起先是在山水画中。东晋的谢灵运开创了山水诗。他把自然界中的美丽景色融入诗歌当中，使山水诗中的美丽意境成为独立的审美对象。这样就增加了诗歌的艺术表现力，从此开创了山水诗风。这种对山水景色的描绘，使人读后脑海中充满了如画般的美景，诗人通过文字的描绘，给予读者无限丰富的想象力。山水画家便从山水诗中得到了很多灵感，画家通过诗歌中景色的描绘，得到了升华自然的启发。于是，山水画中对诗的理解显得格外重要，而花鸟画也是一样，在宋代也有了诗画融合的迹象，这些在文人画中的表现尤为突出。

宋代院体花鸟画中并无普遍的将诗文融入画面的形式，而宋徽宗的许多画作中出现画配诗的做法。如《芙蓉锦鸡图》中有"秋劲拒霜盛，峨冠锦羽鸡。已知全五德，安逸胜凫鹥"。可见这首诗是专门为此画所题，为了点出画中的寓意。鸡有"德禽"之称，《韩诗外传》载："鸡有五德：头戴冠者，文也；足搏距者，武也；敌在前敢斗者，勇也；见食相呼者，仁也；守夜不失者，信也。"作者在此借着描绘锦鸡来歌颂文武兼备，同时具有仁、勇、信品格的高尚的人格。若是没有旁边的诗文，可能观众就很难理解出作者想要表达的思想感情了。因此诗文可以有助于表达画中无法表达出来的思想。

1　宗白华：《美学散步》，上海人民出版社，1981年版，第2页。

这就能看出诗画为何需要相互融合。因为诗中的升华词句是无法运用图像直观描绘出来的。宋朝的文人晁以道有诗云："画写物外形，要物形不改。诗传画外意，贵有画中态。"这里道出了诗画互补的缘由。画外的意思要靠诗来传达，而诗中要有画的形态。

　　在宋徽宗的另一幅《腊梅山禽图》（图66）中有题诗："山禽矜逸态，梅粉弄轻柔。已有丹青约，千秋指白头。"这诗句中的后两句便是画外意了，作者通过对一双山禽的描绘寄予了千秋白头的美好愿望。宋徽宗还有《五色鹦鹉图》（图67）、《祥龙石图》（图68），画面中文字的描述占据了很重要的分量，以文字叙述的形式详细描写了祥龙石的出处来由。美国波士顿博物馆所藏的《五色鹦鹉图》也运用了大篇幅的文字记载了五色鹦鹉的来历与描绘的缘由，所题文字皆运用其所创的"瘦金体"。

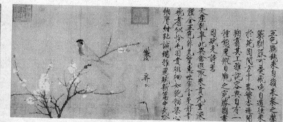

图67 北宋 赵佶《五色鹦鹉图》

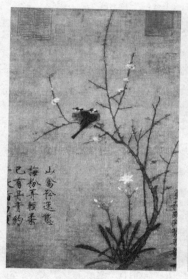

图66 北宋 赵佶《腊梅山禽图》

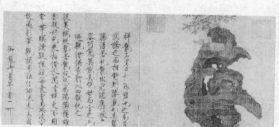

图68 北宋 赵佶《祥龙石图》

　　而在北宋，除了宋徽宗的画作中能看到这样洋洋洒洒的大篇幅落款题写诗词外，并没有其他画家敢这样做。这一方面体现了宋徽宗的皇权思想，天下第一，唯我独尊；另一方面体现了以诗入画的风气还没有在北宋的画坛形成风格。在南宋也多是没有诗文的诗意画。在南宋的绘画中明显能感受到，诗意的情调在绘画中起到了不可替代的作用，可是如宋徽宗一般大篇幅写诗文在画面中的作品还不曾看到。马远的《倚云仙杏》（图69）中，有两句诗"迎风呈巧媚，浥露逞红妍"，可这却是杨皇后的题词，并非马远本人。而马远的落款则在左下角处，并不显眼。这就是两宋

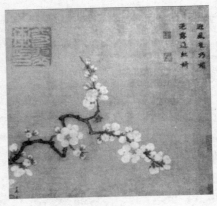

图69 马远《倚云仙杏》

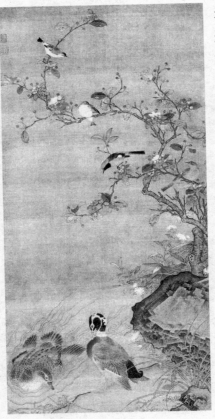

图70 元 任仁发《秋水凫鹜图》

画家对于自己的画作并不能随意加以诗文来抒发情感。可是，院体画抒情唯美的特质确实也隐含了无限的诗意。

　　元代的赵孟頫是画家，同时也是诗人和书法家。赵孟頫作为当时改变绘画方向的决定性人物，积极地引导着元代绘画的"革命"。从上一节论述的"书画同源"的理论思想，到本节的诗画融合，赵孟頫都是最核心的人物。元代这种诗画的融合，也是因为文人的绘画观念成为元代绘画的信念，画家们都在极力地改变院体绘画所带来的束缚。这种对文人素养全方位的展现，是元代绘画所崇尚的高度。书法和诗文的融入，都成为元代画家用来改革宋代院体绘画的利器。但是诗文的融入并不是在元代所有的花鸟绘画中都有，只是较宋而言，一些画家喜欢在画作上题诗，尤其是水墨花鸟画中的君子画。而元代画家的落款也显得"名正言顺"了许多，不需要再"躲躲藏藏"，题诗也被视作画家们的正常之举。这样的元代绘画就显得自由许多，从而形成了元代花鸟画独特的风格。

　　在元代花鸟画中，设色、工整精细的一类很少有诗文出现，顶多是落穷款盖印。如上海博物馆藏的任仁发的《秋水凫鹜图》（图70），这是一幅富有诗意的花鸟画作，秋天的枝叶开始变色，红与黄所呈现出的丰富艳丽色彩，颇有南宋院体画的风格。两只野鸭姿态优美，一只在水中泛起了水花，生动的相信每位观众看后心中都会涌现出诗般的情感。以任仁发的才学，作首与画面相符的诗不难。可是在画面中并没

水纹描绘，增加了画面的表现力。

找到诗文的痕迹。而赵孟頫是喜欢在作品中题写文字的，或诗或画论，而他的《幽篁戴胜图》中也没有诗文。笔者认为，这并不是偶然。而是画家经过理性思考来适当搭配诗文。就宋徽宗画作来看，也是根据画面的需要来选择的。因此，诗文的融入需要根据画面风格来选择搭配。

不难发现，在元代花鸟画中，有诗文的作品多是水墨画。这些画作的普遍特点就是将书法文字去掉，构图似乎就缺少平衡。诗文书法与画面很好地进行了互补。这也是水墨花鸟画在风格上的一个典型的特点。如陈琳的《溪凫图》，赵孟頫在左侧题写的"陈仲美戏作此图，近世画人皆不及也"，位置、字体都可谓是恰到好处，与画面协调统一。若去掉这两行字，便是画家常说的"漏气"了，或是气没笼住。从构图起、承、转、合的角度讲，这一行字更是担任了"合"的重要元素。至于画面上部乾隆的题词，就显得多余碍眼了，使画面产生了拥堵感，而且字体与笔法也与画面并不协调，显得柔弱拘谨。可见诗文与落款的题写是十分讲究的，其中的章法、内容、笔法都是精深的学问。若是书法功底不好，字写得越多，缺点就暴露得越明显，也不免给画面带来了负面影响。因此，只有像苏轼、米芾、宋徽宗、赵孟頫等这样具有深厚书法功底的画家才敢潇洒地在画面中题写诗文。赵孟頫的做法启发了很多画家，在元代中后期，许多文人画家开始在落款与诗文上做文章。因此，在文人画中对书法修养的强调也表现在诗文落款上。

典型的诗画结合是在梅、兰、竹君子画中。如王冕的《墨梅图》在下方诗文的描述占据了画面三分之二的空间。其他后人的题写我们暂且不论。笔法也与画面中梅花的用笔如出一辙，协调统一。画面中若是去掉下面的诗文，构图便头重脚轻了。若是字体再大些或者再小些，也都是不协调的。梅花的繁密与下方小楷的繁密正好形成了呼应。梅花墨色有深有浅，干湿结合，下方的诗文也是用笔干湿结合，浓淡变化微妙，用笔瘦硬，完全与画面呼应统一。大篇幅的诗文结合，配合得恰到好处，这是文人水墨花鸟画中具有很高难度的风格表现。还有郑思肖的《墨兰图》（图54）左侧的题诗："向来俯首问羲皇，汝是何人到此乡，未有画前开鼻孔，满天浮动古馨香。"画幅左侧落款为"丙午正月十五日作此一卷"，并有"所南翁"印章一方。郑思肖的另一幅《墨兰图》（图71），右下角题有"一国之香，一国之殇，怀彼怀王，于楚有光"。这两首诗无疑蕴含了诸多画外意。作者借诗文表达了自己对前朝的缅怀。"汝是何人到此乡"是作者的自喻，从诗文中观众可以了解到作者是用兰花自喻。从题诗落款的章法来看，作者是经过深思熟虑的。第一幅墨兰，作者将诗文与落

图71 宋 郑思肖《墨兰图》

款分开，显然是画面的构图章法需要。兰花画在中间，呈对称状向左右舒
展，两组兰在长短疏密上略有变化，因此作者的文字也是配合其势，取左
右呼应对称状，这样才能获得画面的均衡感。第二幅墨兰的落款则选择在
右下角，同样也是为了配合构图所悉心经营而来。兰叶向左侧展开，若没
有右下角的落款压角，便觉得别扭，画面像是要向左侧倒去。这三行字如
同秤砣一样，将力量拉了回来，使得画面均衡又统一。在六法中有"经营
位置"一法，古人也常说：画面需惨淡经营。可见诗与画的融合并非易
事，需要作者根据画面的构图，进行一番苦心安排，才能恰如其分。诗文
的运用既能够抒发作者的情感，延伸画外的意境，还能充当构图元素。这
是元代文人水墨花鸟画的一大突破，这种诗画的结合，无疑又给画家增加
了更多需要考虑的因素，同时还要提高书法与诗词的修养。这都是文人画
家们值得骄傲和乐于展现的优势。

　　还有倪瓒的墨竹，几乎每一幅作品都题写诗文。如他的《梧竹秀石
图》（图43），此作品在第三章第三节有详细的分析，其中大片的诗文也
是充当了连接画面的重要角色。诗文的融入在梅兰竹君子画中是十分重
要的构成因素。但是，并不是所有的水墨花鸟画都配有诗文。如张中的
《芙蓉鸳鸯图》，这幅"墨花墨禽"的代表作，暗含着无限诗情画意，但
是并没有题写诗词。仿佛在"墨花墨禽"的画家作品中，诗文的结合并不
普遍。如张中的《芙蓉鸳鸯图》、王渊的《山桃锦鸡图》《竹石集禽图》
等。值得一提的是他们的落款，如王渊的《竹石集禽图》中右侧中下位置
的落款"至正甲申夏六月望，钱唐王若水为思齐良友作于西湖寓舍"，工
整大方，用正隶书撰写，印章也是大方地落于款式下方并有两枚。这种落
款形式在元代以前的朝代是十分少有的，最多仅是留下姓名并且藏于画中
不显眼处，也不加盖姓名印。

这也说明了元代画家地位的转变，画家由从前的画工变成了具有身份地位的文人。优秀的作品也不会像宋代那样签上统治者的题跋或者姓名。宋徽宗时代许多作品都被签上"天下一人"的字样。这也能够反映画家们的绘画风格更加个性化，更加具有独立性与符号性。元代绘画的创作开始朝着思想性发展，个人的情感成为画家们重点表现的对象，而并非自然的再现。

元代诗文与绘画的首次大规模结合，标志着绘画与文学开始产生直接的相互作用。这也为中国画未来的发展趋势奠定了基础，在明清的写意绘画发展中，书法与诗词成为创作的必要因素。因此，元代绘画的变革让中国画开始向着另外一个高峰走去。这就是诗、书、画、印一体化的审美趣味形成，并在元代开启了先锋。

第六章　元代花鸟画承上启下的影响及意义

元代花鸟画风格转变是中国绘画历史上的一次重大变革，中外美术史研究者均对其表示肯定。美籍中国绘画史学家高居翰所著的《Hills Beyond a River-Chinese Painting of the Yuan Dynasty，隔江山色——元代绘画》中这样写道："画史上正在酝酿着一场空前的革命；元代以后的绘画除非刻意模仿，面貌与1300年之前几乎完全不同。研究中国晚期绘画时，了解元代诸大家的成就非常重要，就如同研究欧洲绘画须先了解文艺复兴，道理是一样的。"[1]他对元代画坛变革的肯定，具有一定代表性。他将元代绘画与文艺复兴时期的绘画相提并论，由此可见，在其眼中，元代绘画可以说是一场空前的革命。这种革命，扭转了中国绘画发展的脉络，并且带来了崭新的气象。

艺术革命的原因远远比社会变革更加难以界定，但是若说这其中没有原因是不可能的。这种变革往往来自艺术传统之内与传统之外，两者相互作用共同决定了新的发展方向。两宋时的画院随着宋的灭亡、元初社会动荡和经济的衰退，逐渐失去了其原有的地位，之后专业画家本该享受的赞助也随之消失。但院体画风并没有随着画院的解体而消失殆尽。这种画风虽被当时认为是保守的，但依然进行了有序的传承，只是在元代并未成为画坛的主流。这种院体严谨细腻的风格在元代的花鸟画中也产生了深远影响。这种影响是相互渗透的，职业画师与相对业余的文人画家之间虽然有着不可逾越的鸿沟，但是此时在他们之间却没有了明显的界限。原本是将绘画作为业余爱好的文人，如赵孟頫、李衎、柯九思等人，逐渐成为画坛的主流，并不断在古人的创作经验中寻找丰富绘画技法与思想的途径。两宋是花鸟画的巅峰期，对其进行学习与借鉴是必不可少的。

但是由于赵孟頫、钱选等人有意识地在对前朝长达上百年所形成的院体富丽精工的画风进行积极的革新，因此对两宋绘画的传承方面有些避而不谈。文人士大夫的崛起、新绘画思潮的澎湃在元初画坛掀起了一场影响深远的改革。这种来自不同阶级、不同背景、不同作画动机的群体，在元代使艺术发生了颠覆性的革命。因此，元代是中国花鸟画发展史上至关重要的时代，它起着承上启下的关键作用。

1　"Hills Beyond a River-Chinese Painting of the Yuan Dynasty"，[美]高居翰（James Cahill）《隔江山色——元代绘画》，生活·读书·新知三联书店，译文，第2页。

6.1对宋代花鸟画的继承与改革

中华民族是一个十分热衷于传承传统文化的民族。我们做学问也是在钻研经典的古籍之后作出新著。文人们注重文化修为，他们所具备的基本特点便是通过绘画来修身养性。画家的作品并非为了出售，而是"寄兴"，只宜投赠知音。在画中通过各种技巧来卖弄得如何逼真，这种适应于大众口味的审美情趣是被文人们所轻蔑的。这种后天磨炼出来的技艺，文人们有所不屑，他们所需要表现的是一种来自天生的绘画灵性。这种优于常人，并非通过后天努力能达到的高度是常人可望而不可即的。这便是文人们所追求的艺术境界。因此，这一类的作品若非精神敏锐、鉴赏力极高的人群，是难以理解的，常人往往与之失之交臂。到了元代，画家们所必备的修养并非一般的"习画"训练，而是通过画家对自我风格的感受与创造，以及通过对传统的学习，融会众家之长，糅合画外功夫，比如书法的修为所决定的笔墨高度；并在大自然及文化氛围中吸取养分，使自己的审美水平和品位日益提高。

元代的绘画对宋代的继承表现在很多方面，这其中有对院体绘画写生精神的继承，"墨花墨禽"中部分画家对院体绘画题材的延续，最主要的就是对于苏轼等文人画理论思想的传承与发展。这使原本在宋代只是边缘的文人画派在元代成了绘画体系的主流。

两宋是花鸟画发展的高峰期，那些贬斥宋代绘画抬高元代绘画，或者贬元抬宋的观点都是不客观的。两宋有着三百多年的历史，在这三百多年中，汉人文明化的程度日益提高。这种文明首先就体现在文化的繁荣上。然而元代蒙古族的战乱抑制了发展有序的文明进程，并造成了经济停滞不前的状况。但是绘画因为有着派系师承等因素，即使没有政府的支持，也能在民间继续流传下去。古希腊的艺术家很早就考虑到一个问题："艺术到底应该被视作一项技艺，或是一门令人尊敬的行业。"[1]确切地说，在宋代，绘画作为政府极力支持的艺术门类，已由技艺发展到了行业。而到了元代，绘画在失去统治阶层的赞助之后却自觉地发展成为令人尊敬的行业，并且文人们极力地在证明绘画不是技艺而是一种属于精神层面的文化需求。

这种影响是极其深远的，元代知识分子将绘画从技艺发展到精神文明。在元代出现了大批的遗民画家。遗民画家中最负盛名的钱选，他与赵

1 引自"Hills Beyond a River-Chinese Painting of the Yuan Dynasty"，[美]高居翰（James Cahill）《隔江山色——元代绘画》，生活·读书·新知三联书店，译文，第6页。

图72 元 钱选《秋瓜图》

图73 南宋 李迪《芙蓉图》

孟頫都是当时的"吴兴八俊"之一。"吴兴八俊"中的多数人在忽必烈的应征之下北上谋生，其中最成功的是赵孟頫，而钱选则一直留在了吴兴。

在本书前几章的论述中，几乎很少谈论到钱选的绘画作品及艺术成就，是因为钱选所作多为设色工笔，而本课题讨论的是元代花鸟的水墨风格。谈到对宋代绘画的继承这个话题，就不得不提到钱选，他的绘画风格成为传承宋代院体画风的典型代表，但在传承宋代院体画风的同时也有文人思想融入。在美术史的归类中大多数还是将钱选归为文人画家的行列，还有北宋的李公麟，他们虽然都是擅长精细的写实画风，但是其作品却透着无尽的文人气质。

钱选的《秋瓜图》（图72）是由宋画的写生精神而来，极富自然生趣。他成功地将设色精工的画风结合了元代文人精神，表现出清雅脱俗的设色画法。将钱选的折枝花卉与南宋李迪的《芙蓉图》（图73）做一比较，就能明显地感受出钱选的文人气质。这种影响就是进入元代之后钱选的主动尝试。

其中枝叶的描绘，墨色晕染的成分极少，石绿与枝绿的渲染占据了主要成分，叶脉也是用石绿勾勒水线，写实精细，到达高峰。花瓣在用胭脂、曙红渲染后，用白粉由花瓣外缘向内分染，这种"三矾九染"的设色院体风格，将宋代的"状物精微"审美观发展到了极点。而宋人千人一

面、缺乏个性的艺术表现又成为两宋绘画缺乏创新的重要原因。钱选这种主动地对宋画的改革，在元代获得了普遍肯定。大量的仿制钱选的作品出现，使钱选不得不在画作上题词来方便世人辨别真伪。他这种冷静矜持的风格是在宋画的基础上发展而来的。

在早期元代的绘画中，这种尝试性的改革在钱选与赵孟頫的作品中能够清晰地看到痕迹。如赵孟頫的《幽篁戴胜图》中的戴胜画法，是黄筌一路禽鸟的风格，设色晕染为主，而竹子明显地在摆脱宋画的影子，以书法入画，摒弃渲染和着色。

钱选与赵孟頫是早期元代画坛改革的推动者，他们二人也在"如何为士夫画"的问题上展开了探讨。他们积极地改革与探索，一改南宋萎靡、缺乏新意的程式化花鸟画风。这种严谨的画法传承使元代初期的花鸟画家具有很高的造型刻画技能，这是许多后期仅仅只是追随文人画风的士大夫画家们所不具备的优势。

这种主观的继承与发展是这次改革创新的成功典范。他们为花鸟画开辟了另一条绘画之路，并且这种对个人自我风格的强烈追求，不相互模仿，让元代画坛呈现了多样的面貌。绘画不再是自然的再现，而是自我的表现，这是元代绘画由技艺上升到精神文化需求的重要原因。元初画家的作品中都具有这种实验性的尝试。这种尝试是理性的，是具有明确目标的积极改革。在钱选与赵孟頫探讨何为"士夫画"的过程中，也逐渐明确了元代花鸟画所要发展的方向，这种改革，在花鸟画中是意义深远的，写意性的艺术精神使花鸟画朝着另一条康庄大道前进，即对明清大写意花鸟的启发。

6.2对明清写意花鸟画的影响

纵观美术史，元代作为承上启下的时期，很容易被人们忽略和遗忘，更容易被认为所有尝试几乎是一种改革探索的过程而未达到成熟的高度。元代短暂的九十多年的历史，只是在艺术上呈现了多种可能性，这些可能性可以启发出无数的绘画风格面貌。恰恰是这种尝试性的改革，为明清大写意绘画提供了无限的发展空间。尤其是元代的水墨花鸟画的形成直接启发和影响了明清的大写意画风。

赵孟頫"书画同源"理论的提出，让花鸟画家从自然的形体描绘中解放出来，开始追求自由的笔墨表现。这种笔墨至上的精神追求，直接影响了明清的大写意花鸟画。明清写意花鸟画家将这种笔墨符号更加纯粹地加以表现，溯其源头便是元代文人绘画思想。在明清时期，水墨花卉画法更

加普遍，因为水墨已经成为普遍的表现手段，画史便不再运用"墨花墨禽"的说法来对明清时期的绘画进行分类了。因此，"墨花墨禽"成为元代花鸟画部分样式的"特指"，元之后便开始从技法的角度，用工笔与写意进行画法的分类。

元代的绘画风格对明清画风的影响，从作品整体所呈现出的面貌来看是显而易见的。对于任何一种绘画样式、风格和流派的考察，只有将其放在特定的历史断代中去研究，才能清晰而合理地归纳出历史循序渐进的过程。如果要为写意花鸟画在历史中寻找一块"主战场"，无疑是明清两季，而其划时代的转折点又非"吴门画派"莫属。[1]

这种对于文人画的传承，由宋到元再到明清，由原先的涓涓细流开始形成了滔滔大江。"吴门花鸟"对于元代文人水墨花鸟画的继承开启了明清的写意之风。在明清，延续工笔设色的花鸟画家极少。由沈周传承下来的元代文人水墨花鸟画风在明清时期名家辈出，陈淳、徐渭、恽南田、唐寅不无受到沈周的影响，周之冕发展了"勾花点叶法"，恽南田发展了设色没骨法，写意之风再传至"扬州八怪"、海上诸家，其影响远至近代的齐白石、潘天寿等，可谓源远流长，这些都要归功于元代花鸟画的改革。

沈周是传承元代绘画思想的关键性人物。以沈周为代表的"吴门画派"把元代的文人气息导入明代文人写意花鸟画。元代的文人绘画是将诗文、书法入画以及人品的涵养，作为中国文人修身养性的立身之本，再将这种品质融入绘画之中。沈周无论从学养还是人品都具备了元代文人们所要求的高度。他的人品和艺术成就树立了典范，实现了人品画品统一的古代艺术最高审美境界。文人们追求高尚人格修养和完善自我的品格修炼，同时通过诗书陶冶心智性情。从抒发自我胸臆的个性表达中，创造高雅意境和笔墨趣味的审美意向，这成为吴门画派的理性之美。

沈周的花鸟画思想是"写生之道，贵在意到情适，非拘拘于形似之间"。这与元代的审美思想"逸笔草草"的不求形似是一脉相承的。元人对"意趣"的表现与"逸趣"的追求对明清文人写意花鸟画有着直接的引导作用。沈周将花鸟画的"意"与"情"完美结合并融入文人写意花鸟画中。他的作品不再像元人花鸟那样孤寂和清冷，而是结合了许多生活情趣，并且将大写意花鸟画用色彩进行了完美的演绎，不是元人运用纯水墨作画。方薰的《山静居画论》曾指出沈周"点簇花果，石田每用复笔""白石翁蔬果羽毛得元人法，气韵深厚，笔力沉着"的特点。[2]沈周生

1　引自《中国花鸟画通鉴·吴郡花草》概述，上海书画出版社。

2　孔六庆：《中国画艺术专史·花鸟卷》，江西美术出版社，2008年版，第351页。

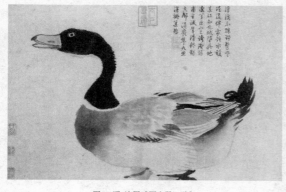

图74 明 沈周《写生册·鸭》

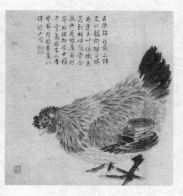

图75 明 沈周《写生册·鸡》

活的江南是元代文人画家活动的根据地，这种"萧散简远"的文人画风格也被明代文人画家们所青睐。他以山水的厚实笔法带入花鸟画，以元人的文人气息开拓了明代的文人写意花鸟画。如沈周的写生图册中（图74、75）的动植物形象，生动，简率，用笔较元代水墨花鸟更加"写意"。

沈周的《秋塘野鹜图》（图76），明显有元人"墨花墨禽"的影子，芙蓉的画法也与元代的张中十分相似。构图与笔法都直接师承元人"墨花墨禽"气息。还有吴门画派的文徵明，他深厚的学养使诗、书、画在其艺术中大放光彩，形成了俊迈清拔的风格。文徵明继承了沈周，成为写意花鸟画史中的又一大家。在《石渠宝笈》续编中有一段花卉的题跋这样记载道："嘉靖癸巳长夏……凡窗间名花卉，悦目娱心，一一点染。图成，崦西谬加赞赏。大抵古人写生，在有意无意之间，故有一种生色。余于此册不知于古法何如。援笔时亦觉意趣自来，非效邯郸故步者耳。"[1]这段论述反映了文徵明写生得古人写生之法，得意趣之妙，并非一味地效仿古人。可见文徵明的花鸟画作也是得宋元文人画法，并开创了自己的大写意花鸟画风格。如文徵明的《斗鸡图》（图77）也是得元代"墨花墨禽"神韵，其笔墨趣味、题材都与王渊、边鲁、张中等元代水墨花鸟画家极为相似，

图76 明 沈周《秋塘野鹜图》

1　孔六庆：《中国画艺术专史·花鸟卷》，江西美术出版社，2008年版，第357页。

图77 明 文徵明《斗鸡图》　　　　　图78 明 陈淳《秋江清兴图》

但是文徵明的用笔更加简洁写意。他个人的清雅俊秀的画风也颇受世人喜爱。文徵明笔下的墨兰、墨水仙、墨竹等题材也是受到元代梅、兰、竹君子画的启发。

深受沈周与文徵明影响的陈淳将文人写意花鸟画推向了更加成熟的大写意形态。陈淳追求淡泊的自由生活，如述"平生自有山林寄，富贵功名非我事，竹杖与芒鞋，随吾处处埋"[1]，陈淳的这种文人隐逸气质与元人如出一辙。他的《秋江清兴图》（图78）也是受到元代文人画家隐逸思潮的影响，与元代"墨花墨禽"具有相同的样式，能看出从画风上直接传承张中笔法。这种隐居作画的生活状态使陈淳的花鸟画艺术更加纯粹，极富"逸格"。当人品与画品在元代达到至高无上的评价时，修养和人品成为画家们极为重要的画外修为，文人画家们不自觉地在修养上不断提升与完善。这种理性的审美使文人水墨花鸟画得到了精神与思想上的品格传承。元代水墨花鸟画的审美构建，为明清画坛开辟了一条大写意之路。

从明初的沈周到文徵明再到陈淳、徐渭，他们将元代水墨花鸟画风格

1　引自单国霖：《墨中飞将军，花卉豪一世——陈淳花鸟艺术性格论》，《陈淳精品画集》，天津人民美术出版社，2000年版。

继续发展，形成了大写意的绘画形态，无论在思想内涵还是笔墨精神、审美趣味上都与元代水墨花鸟画有着相通的文人画传统。元代的绘画改革，在有意与无意之间改变了中国花鸟画由宋代院体发展起来的特定轨迹。从此，工笔与写意两种画风在花鸟画领域产生了不可逾越的鸿沟。这种在审美趣味、题材演绎、品评标准上都有着巨大差异的画种，使得至今都在谁高谁低的问题上争论不休。时至今日，画家还为不能"写"而感到羞愧。这便是由苏轼提出文人画观念之后，在元代得到完善的发展以来，为画家提出了更高的要求，无疑写意绘画中对于画家的画外功夫要求更多，品评标准也更加抽象和复杂。这也是中国绘画由具象审美逐渐向抽象审美过渡的必然发展趋势。因此，写意花鸟画所追求的介于具象与抽象之间的意象性审美观，让写意画增添了几分难以言传的趣味性，历朝历代的写意画家无不在笔墨这个抽象的概念中孜孜不倦地探索真谛。

6.3元代花鸟画对当代工笔花鸟画创作的启示

水墨之风的兴起与文人画的兴起引发了元代花鸟画的变革。这场变革是学者们一直在探讨的话题，但是又因为元代是一个短暂的由少数民族统治的不成熟时期，元代最大的成就，学术界普遍认为是山水画的发展，而花鸟画，由于存世量不是很大，就更容易被忽略。由两宋到元，花鸟画的变革有着诸多因素，这种变革也产生了不小的影响。在本章的前两节，笔者就元代花鸟画对高度成熟的两宋院体花鸟画的继承以及对明清写意绘画的启发进行了详细的分析。这种变革所带来的现实意义，除了题材、内容和表现手法以及审美趣味的改变以外，还有就是元人的这种敢于改革、善于创新的精神。

元代绘画所呈现出的多样化面貌，给明清以及现当代的绘画提供了更多的发展可能性。探讨古代绘画，要将传统绘画做系统的研究，就要深入细致到每个时代的风格研究中。元代短暂的九十多年足以代表一个时代的风貌，"水墨之风"在元代画坛开启了一股清新雅致的文人画风，即使是丹青设色，也有着雅致淳朴的气息。绘画主体的变化、阶层的变化为绘画带来了不同的思想与高度。

自宋代灭亡，人民经历了大大小小的战争，人民的生活从动荡不安的战火中逐渐复苏。由于外族的统治，元代统治的版图向欧亚地区扩大，带来了前所未有的多民族文化相互融合的局面。而这种局面的产生给文化注入了很多新鲜的元素。因此元代是一个文化大融合的时代，与当代文化有着共同的特点。

在中华民族发展大一统的元代，外域文化交往达到了空前繁盛的规模，各民族融合的广度与深度都远超过前朝。在中华民族这片广阔的土地上，各民族之间都存在着长时间的共存格局。即使是少数民族统治，也并没有使得悠久的汉文化中断。即使是充满了战争、矛盾冲突，可经济和文化的交往也从未停止过。一个民族的生活习俗、信仰、文字、语言等都会对另一个民族产生深远影响。这个时期，汉族先进的文化思想与生活方式都对蒙古人有着深刻的改变，蒙古人的语言与草原文化也给汉族带来了明显的影响。元代有很多蒙古语和西域语融入汉语之中，例如：车站的站就是来自蒙古语的jam的译音，站本义是"站立""停下"，而元代汉蒙语合并成了"驿站"这个词。有学者认为北京的"胡同"也是来自蒙古语。还有元曲中有许多蒙古语的用词。在赵孟頫的作品中出现了很多羊、马的题材，这些也是受到蒙古游牧民族喜爱羊、马的影响。这种不同民族的文化习俗相互影响，是中华民族多样性文化形成的关键。

当代中国同样面临着类似的多样性文化相互影响的局面，中西文化的相互渗透，使当代中国绘画已经出现了前所未有的多元化和多样化的繁荣面貌。全球一体化经济的发展，也带来了多民族文化的相互冲突、相互融合的局面。中华民族自清末便经历着几十年的动荡，战争使中国人民陷入动荡不安的生活。在战争中，外来的日本民族在中国也带来了类似于蒙古族残忍的屠杀。中华人民共和国成立后，中国西学东渐的热潮日益高涨，许多学子东渡日本，远赴西洋，带来了西方的文化思潮。随着中国的改革开放，中国的国门向全世界开放，多民族的文化开始被带入中国大地。徐悲鸿、林风眠等通过留学带来了西方的艺术教学理念，使中国绘画开始吸收外来的艺术理念及教学思想，形成了空前多样的艺术面貌。

到了当代，绘画艺术开始了多样的探索方向。这其中有对传统的继承和延续，也有对传统的开拓与创新，甚至有反传统的实验性探索。这与元代绘画的改革有着异曲同工之妙。笔者认为中国绘画经历了两次积极主动的绘画改革，第一次是元代赵孟頫等人发动的"反院体"的绘画变革，第二次便是中华人民共和国成立后徐悲鸿等人掀起的改造中国画的运动。不同的是元代的改革是融入文人画书法与诗意等传统文化的元素，而中华人民共和国初期对于中国画的改革则是偏颇地否定了中国绘画几千年的传统，要全盘接受西化。正因为改革的方向有所区别，才导致一个成功，一个失败。可以说，元代对于反院体绘画的改革是成功的，并且影响了中国绘画接下来发展的方向，在绘画史上产生了深远的影响和意义。而中华人民共和国初期对于中国画的改造运动最终是失败了，过于偏激的理论更多

的是一种感性的情绪所带来的改造的冲动，而并非理性的、有选择有方向的改革。元代赵孟頫等人积极理性的改革，使元代绘画掀起了一股文人水墨画风，这种文人思潮带来了思想内涵、精神高度、审美趣味的改变，绘画艺术在思想上更加具有深度。

元代花鸟画在继承宋代绘画技法的同时明显地在向反写实、反自然主义的方向发展，这种倾向内在精神世界的表达、注重自我情感地绘画表现形式是元代花鸟画的突破。这种突破是以书法和诗画的融合为根本出发点的。以书入画与书画同源的理论思想，将书法的用笔在绘画创作中日益加重。这种书法性的表现正是当代绘画，尤其是工笔花鸟画作中普遍欠缺的能力。

图79 石鲁《家家都在花丛中》

经历了中华人民共和国时期对于中国画改造的风波，李可染等人对于中国画的改造重新做出了更正，使中国画重新回归传统，重新审视中西方艺术在绘画观念和技法上的不同。中西绘画如同两座大山，并不是可以相互叠加的山峰。李可染、蒋兆和还有岭南画派的陈树人、高剑父等都将西画中的元素融入到了中国画之中。中国画开始注入新鲜的元素和血液。当代绘画开始在明清流传下来的几百年一成不变的传统中脱离出来，开始有了新的时代面貌。这就如同元代开始出现新的绘画气象一般。中华人民共和国初期端正了偏激的改造中国画的风气之后，在"左"和右的道路上艰辛地探索新的道路。石鲁的《家家都在花丛中》（图79）等作品是中华人民共和国初期典型的具有时代风貌的中国画作品。

在中华人民共和国初期，工笔花鸟画作品在延续了传统的同时，以于非闇、陈之佛等人为代表，并没有产生更多新的面貌。这也与花鸟画艺术注重寄情于自然、以烘托意境为主要表现目的相关，让花鸟画艺术容易脱离时代，难以在题材上突破传统。在当代工笔花鸟画发展的今天，艺术家开始从时代气息、新题材、新技法等方向进行突破和探索，并且取得了巨大的进展。以20世纪四五十年代的花鸟画家的变化为分界点，重彩画技法的运用、题材的拓展、新形式美感的注入，使花鸟画艺术有了更多样的艺

图80 当代 陈林《别求新声》

图81 当代 高茜《我的记忆地图6》

术发展面貌。当代工笔花鸟画家分别在新观念、题材、技法等不同的着眼点上进行新样式的探索与突破。通过选择能反映时代感的题材进行描绘，在形式美感上与现代构成相结合，当然在色彩上也更加丰富了，如陈林、高茜的花鸟画作品都在题材与构成上形成了新的绘画样式（图80、81）。

自元代水墨之风兴起以来，水墨在绘画中的主导地位一直没有改变，色彩只作为配角与水墨相搭配。朴素的水墨画风一直延续了下来，直到现当代，色彩开始逐渐复兴。综观近两届全国美展与各种大型的工笔画展览，能看到近十年色彩的全面复兴与繁荣是新时代绘画的突破。

似乎色彩与水墨一直是难以融合的两个端点。重色彩也许就要主观地弱化笔墨。毕竟笔墨与色彩是难以协调的。从目前的工笔绘画作品看，色彩成为工笔花鸟画家选择的突破点。不得不承认，这样的花鸟画是前所未有的，丰富的题材、富于变化的色彩、全新的构图，使花鸟画艺术的选择更加自由。这种创新是否长久，是否能成为经典，还有待历史与时间的打磨。无疑，色彩在当代取代水墨，又有别于如织锦般的宋代院体绘画。这是当代绘画在接受文化多元化时代中产生的新变化。这是新时代文化大融合带来的又一次的审美观念和思想情趣的改变，创造了新的工笔花鸟绘画史。

探索的过程也往往伴随着不成熟与失败，得失、好坏，总在辩证地发展着。在刚刚结束的第十二届美展中，似乎花鸟画作品千篇一律地追求

大、繁、彩，不免让画家的个性化笔墨符号语言丧失。笔墨精神的匮乏使花鸟画作品缺乏具有深度的精神内涵。"线"的弱化，使多数作品书写性丧失。元代花鸟画改革所提倡的书写性带来了花鸟绘画的重要飞跃。

脱离了思想而一味地追求表现形式上的写实，这是有悖于中国绘画传统的审美观。在当代摄影与视觉冲击力上所带来的表现，使许多画家开始陷入迷茫与困惑。早在19世纪的欧洲，印象派、现代派等表现主义绘画的诞生就是为了与摄影课取代的写实绘画拉开距离。摄影将西方写实主义绘画逼上了绝路，表现主义大行其道。而中国绘画在历史的发展中，似乎一直保持着与写实的距离。这是因为中国绘画的审美观念是不以形似为表现目的的。中国绘画从来表现的都不是现实的空间，而是一种诗意的、自由的空间，是超越了某个时间的具体节点和某个特定的现实空间的绘画艺术。当代工笔绘画中，有很多画家在这一点上欠缺理解。往往被现实的场景所牵制，一味地追求现实的某个场景描绘。例如：有很多画家喜欢以农村题材为表现对象，喜欢描绘稻草垛和家禽等，画家在孜孜不倦地刻画稻草垛的场景，力图表现得真实，每根稻草都进行了深入的刻画，这样的作品在大型的工笔画展中比比皆是。可是对现实场景的写实描绘并不是中国画的灵魂所在。元代绘画品评标准中的"逸、神、妙、能"四品，当代花鸟画中能达到逸品的创作极少。

那么当代绘画为何不追求"逸品"呢？在本书的前几章就已经探讨过了何为"逸品"。逸品的形成关乎很多因素，画外的修养至关重要。诗的意境与笔墨趣味是中国画所追求的审美精神。笔墨至上的真理应是不变的客观规律，这是毛笔的特性使然。书法入画的理念、"书画同源"的审美构建自元代形成以来就成为中国绘画的品评标准。在当代，吴冠中先生提出的"笔墨等于零"的观念，被断章取义地误导了很多人。若将笔墨因素抽离中国绘画，那么中国画将失去最基本的民族特色。综观当代的工笔作品，多在肌理制作等表象因素上下功夫，极少有人敢于触碰笔墨。这是导致当代工笔绘画缺乏笔墨表现力的一个重要原因。

有画家认为，工笔画不需要笔墨，写意画才需要笔墨。这是完全不正确的观念。笔者提倡回归宋元绘画精神。宋元花鸟画并没有将写意与工笔做出明确的界限划分。这样是有利于绘画技法全面发展的。当代的工笔画家容易画地为牢，认为是工笔画家的便不再去触碰写意技法。于是工笔绘画在笔墨上仅仅停留在勾线设色上，于是就在色彩和观念上拼命下功夫。回归宋元花鸟绘画工中带写，写中有工。笔墨在花鸟画中占据了重要的位置，如树枝、石坡等描绘都是笔墨表现的重要题材，这是元代花鸟画的精

神所在，也是当代绘画所欠缺的地方。工笔花鸟画回归元代文人笔墨精神，以书入画，提高书法修养，是当代工笔花鸟画整体面临的问题。

再者就是文学修养的提高，尤其是对诗歌的文学修养。从当代绘画所表现出的心浮气躁、急功近利来看，沉静下来去做这些画外的功夫对于很多艺术家来说是相当困难的。再加上现代文化普遍缺乏对诗词的研究，使当代艺术逐渐与传统文化脱节。诗意是花鸟画的灵魂，借物寓意、借景抒情的表现手法，与诗词有着异曲同工之妙。诗词中的意境美是对画家的启发。宗白华先生在《美学散步》中有一文《美从何处寻？》，文中便谈到了诗词的美。中国画的意境美需要从诗词中去寻找，当代画家普遍对国学文化有所欠缺，作品一味追求形式而缺乏思想内涵。对于意境美的理解偏激而肤浅，甚至很多是荒诞的、丑陋的和淫秽的。这种追求并不是对于中国绘画的创新，而是选择极端的标新立异来彰显无谓的个性。这样的个性化是肤浅的，与元代绘画中提炼出的笔墨个性化符号不同。当代人的符号性是很容易被取代、被模仿的，这样的提炼便是简单的、缺乏高度与深度的。

作为当代人，我们应更好地发展工笔花鸟画，工笔设色花鸟画自宋代以后便走向了衰落。我认为这与很多人一味地追求"标本"式而缺乏意象性的绘画思路相关。一味地追求写实，描摹自然空间，以场景再现为描绘思路，这是当代工笔花鸟画失去生命力的原因所在。笔墨的丢失，也是花鸟画与传统相比失去神采的重要原因之一。诗意的弱化使工笔花鸟画在意境美上的探索处于肤浅的无病呻吟状态，经典的、能耐得住时间考验的精品之作越来越少。

工笔花鸟画必须坚持以"意"为灵魂的创作思路，以提高笔墨趣味、文学修养为手段，从而提升花鸟的整体品格。通过对自然的物象进行充分的恰到好处的意象改造，才能充分表达画家寄寓的情感，创造出更具有艺术性的绘画表现语言，完成中国画共同追求的审美目标。

第七章　结论

纵观中国花鸟绘画的发展历程，元代是一个承上启下的重要时期。元朝自1206年起到1368年结束，在蒙古人统治下约九十年。在这期间经济凋敝、生灵涂炭，在这种备受压制的环境下文人士大夫精神抑郁苦闷，纷纷选择归隐，以文学艺术修身养性。因此，元朝虽然经济衰败，却艺术繁荣，特别是绘画、书法、戏曲等。在赵孟頫等人的带领下，元代开始了一场"反院体"画风的改革，这种积极主动并且十分理性的改革，使得元代画坛掀起了一股水墨之风。笔者从社会背景、政治制度、哲学思想等角度深入地、全面地探寻其原因。若将两宋的花鸟绘画比作万紫千红的织锦，那么元代花鸟绘画就如清凉的月色般清雅怡人。艺术改革的原因可能比政治上或者社会的改革更难界定，但是再难也有必要追本溯源一探究竟。元代绘画的变革是由艺术传统之内与传统之外共同引起的，两者相互促进、相互作用，共同决定了新的发展方向。元代文人们避世隐逸的思潮与画家们生活状态的改变，再加上老庄美学思想对元代审美观的影响，成为指引画家变革的内在因素。赵孟頫等人对苏轼文人画理论观念的提倡，画院制度的取消，画坛阶层主力由画师变为了文人，纸张的普遍运用，这些都成为画风变革的外因。种种因素导致了文人水墨画风取代丹青院体而成为画坛的主角。

绘画阶层的转变引发了绘画观念的改变，元代画家及欣赏者对于宋代统治下长达三百多年历史中形成的状物精微、富丽精工的院体画风产生了审美疲劳。水墨之风的兴起是元代花鸟画坛在审美情趣、精神内涵上的革新。水墨花鸟画在种种内因与外因的推动下形成了成熟的水墨风格，并且对明清大写意花鸟画产生了直接的影响。在元代水墨花鸟画的形成与演变中，探其脉络可分为"墨花墨禽"样式与"梅兰竹"君子画样式。这两种样式的形成，标志着元代无论是文人还是画师均选择运用水墨表现。因此，水墨之风的形成可以证明并非偶然，而是一种理性的、有选择的转变，甚至说是针对宋代艳丽画风的直接抵抗和革命。

笔者通过文献考证结合作品分析，从自身在绘画领域的实践结合元代现有的绘画作品，分析了水墨之风的兴起，不仅是水墨与丹青的转变，更深层次的是画家审美意向及情感趣味的转变。画家由宋代注重写实的"状物精微"转变为注重表现的"逸笔草草"。这种由工到写的变化，由再现到表现是画家们由具象审美向抽象审美过渡转变的必然趋势。元代画品将

"逸品"提升为最高品格，"逸品"的品评标准给元代花鸟画指明了新方向。正是这种对"逸"的追求，让元代花鸟画家开始追求"意趣"与"逸趣"的表现，在现在的大量花鸟画作中，不难发现这种审美趣味的变化。元人求"意"，不求形似，不求颜色似，正是符合了水墨善于表"意"的特性。于是，"逸"与水墨之间产生了内在的微妙的联系，形成了文人花鸟画的特定样式。

赵孟頫提出"书画同源"的理论思想，在元代首次形成了书画同源的审美体系。同时赵孟頫提出的"贵古"思想对元代水墨画的成因有巨大的推动作用。笔者结合宋代苏轼的文人画理论对"贵古"思想做出了新解，认为这里的"古"指的就是北宋时期苏轼倡导的文人画理念。笔者在史料考证时发现，赵孟頫原为"元四家"之首。现在对于"元四家"的定论是董其昌评定的，他将赵孟頫删去，替换了倪瓒。笔者认为以赵孟頫对元代绘画的贡献及其艺术高度，应恢复其"元四家"的地位。水墨之风的盛行，诚然，离不开赵孟頫的贡献。他道出了书法与绘画之间的联系，确立了以书入画的审美观。

书法诗词等画外因素融入绘画品评标准中，这对画家的修养提出了更高的要求。诗与画的融合，书法与画的结合，文人们不断地拔高文学、书法对于绘画的重要性，处处标榜自身文人的地位，从此中国绘画开始走向另一个审美标准体系，即文人审美体系。继明清形成工、写两派的格局后，文人与画匠、工与写之间产生了不可逾越的鸿沟。这种在审美趣味、题材演绎、品评标准上都有着巨大差异的画种，使得至今都在谁高谁低的问题上争论不休，至今画家们依然为不能"写"而感到羞愧。这也是自北宋苏轼提出文人画观念之后，在元代得到完善的发展以来，为画家提出了更高更多的要求。无疑，写意性的审美意向对于画家的画外功夫要求更多，品评标准也更加复杂。因此，元代开始形成的这种介于具象与抽象之间的意象性审美观，让写意画增添了几分难以言传的趣味性。从此，历朝历代的写意画家无不在笔墨这个抽象的概念中孜孜不倦地探索真谛。

元人在这种意象性审美中探索写意性的精神实质与追求更加高尚的思想内涵，是元代画家从两宋的"无我之境"向"有我之境"的转变，标志着画家们自我意识的觉醒。画家从表现自然、描绘景物开始转变为表现自我的内心情感世界。"我"成为绘画的主体，借景抒情、借物寓意的思想在元代花鸟画中实现真正意义上的诠释，画家不再是描摹自然的媒介，而是上升为创造的主体。画家地位的提升与思想意识的升华，带来了中国画的一次全新的改革。他们不再将自己的姓名隐藏起来或者躲在不起眼的角

落，而是潇洒地、大方地落于纸面应有的位置。由于文人的介入，画品与人品之间也产生了微妙的联系。"人品即画品"的评价，使得画家们将修身放在了首要位置。这是高尚品格的体现，也是符合中国儒、释、道修为的标准。这其中的种种表现与原因都相互联系，相互影响，最后形成了元代这样一个具有全新面貌的时代。

　　元代的文化大融合，来自多民族的文化，多样性与多元化的发展。在这期间相互碰撞形成了由工到写、由丹青到水墨、由"无我"到"有我"、由"写形"到"写意"的全方位转变。元代绘画的改革，在有意与无意之间改变了中国花鸟画由宋代院体发展起来的特定轨迹。自元之后，明初的沈周到文徵明再到陈淳、徐渭，将元代水墨花鸟画风格继续发展形成了大写意的绘画形态，无论在思想内涵还是笔墨精神、审美趣味上，都是对元代水墨花鸟画的继承与发展。元代花鸟绘画起着承上启下的重要作用，元人的创新改革精神影响深远，为中国画开辟了另一片广阔领域。对于中国绘画传统的研究，笔者只是做了九牛一毛的努力，中国的传统绘画是一场饕餮盛宴，需要细细品味，慢慢深入挖掘其价值意义，能成为当今画家大展道路上的明灯。"以史为鉴，知兴衰"，绘画史是当代画家、学者探索道路上的明镜，借鉴传统文化中的精髓，深研传统，才能提高精神层次，提高绘画修为，达到更高的境界，开拓更广的天地。

参考文献

一、古人论著：

[1][宋]邓椿. 画继[M].卢辅圣.中国书画全书（第2册）[Z].上海：上海书画出版社，1992.

[2][宋]米芾.画史[M]. 卢辅圣.中国书画全书（第1册）[Z].上海：上海书画出版社，1992.

[3][宋]周密.齐东野语[M].北京：中华书局，1983.

[4][宋]黄庭坚.山谷集[M].影印文渊阁四库全书.

[5][元]元好问.遗山先生文集[M].影印文渊阁四库全书.

[6][元]赵孟頫.松雪斋集[M].影印文渊阁四库全书.

[7][元]顾瑛.草堂雅集[M].影印文渊阁四库全书.

[8][元]杨维桢.东维子集[M].影印文渊阁四库全书.

[9][明]高濂.燕闲清赏笺[M].黄宾虹，邓实.美术丛书（第2册）[Z].南京：江苏古籍出版社，1997.

[10][明]顾复.平生壮观[M].卢辅圣.中国书画全书（第4册）[Z].上海：上海书画出版社，1992.

[11][清]顾嗣立.元诗选[M].北京：中华书局，1994.

[12][明]宋濂等撰.元史[M].北京：中华书局，1976.

[13][宋]宣和画谱[M].俞剑华译.南京：江苏美术出版社，2007.

[14][宋]郭若虚.图画见闻志[M].南京：江苏美术出版社，2007.

[15][明]董其昌.容台集[M].南京：江苏美术出版社，1992.

[16][明]董其昌.画禅室随笔[M].周远斌点校纂注.济南：山东画报出版社，2007.

二、今人论著：

[1]徐复观.中国艺术精神[M].桂林：广西师范大学出版社，2007.

[2]冯友兰.中国哲学简史[M].新世界出版社，2004.

[3][美]高居翰.诗之旅[M].洪再新，高士明，高昕丹译.北京：生活·读书·新知三联书店，2012.

[4][美]高居翰.隔江山色[M].宋伟航等译，北京：生活·读书·新知三联书店，2009.

[5][美]高居翰.画家生涯[M].杨贤宗，马琳，邓伟权译.北京：生活·读书·新知三联书店，2012.

[6][美]高居翰.气势撼人：十七世纪中国绘画中的自然与风格[M].上海：上海书画出版社，2003.

[7][美]高居翰.山外山[M].上海：上海书画出版社，2003.

[8][英]迈克尔·苏立文.徐坚译.中国艺术史[M].上海：上海人民出版社，2014.

[9]陈高华.元代画家史料[M].上海：上海人民美术出版社，1980.

[10]余英时.士与中国文化[M].上海：上海人民出版社，2003.

[11]樊波.中国书画美学史纲[M].长春：吉林美术出版社，1998.

[12]牛克诚.色彩的中国[M].湖南：湖南美术出版社，2001.

[13]阮璞.中国画史论辩[M].西安：陕西人民美术出版社，1993.

[14]阮璞.论画绝句[M].上海：上海书画出版社，2007.

[15]汤麟.中国历代绘画理论评注·元代卷[M].武汉：湖北美术出版社，2009.

[16]张其凤.宋徽宗与文人画[M].北京：荣宝斋出版社，2008.

[17]陈广恩.金元史十二讲[M].北京：中国国际广播出版社，2009.

[18]周振鹤.中国历史政治地理十六讲[M].北京：中华书局，2013.

[19]孔六庆.中国画艺术专史·花鸟卷[M].南昌：江西美术出版社，2008.

[20]梅忠智.20世纪花鸟画艺术论文集[M].重庆：重庆出版社，2001.

[21]徐建融.宋代绘画研究十论[M].上海：上海大学出版社，2008.

[22]张晓凌.中国原始艺术精神[M].重庆：重庆出版社，2004.

[23]宗白华.美学散步[M].上海：上海人民出版社，1981.

[24]刘治贵.中国绘画源流[M].长沙：湖南美术出版社，2003.

[25]章华.思想的形状——西方风景画的意蕴[M].北京：北京大学出版社，2011.

[26]李泽厚.美的历程[M].北京：生活·读书·新知三联书店，2009.

[27]王世襄.中国画论研究[M].桂林：广西师范大学出版社，2010.

[28]卢辅圣主编.中国花鸟画通鉴·富贵野逸[M].上海：上海书画出版社，2008.

[29]卢辅圣主编.中国花鸟画通鉴·得于象外[M].上海：上海书画出版社，2008.

[30]卢辅圣主编.中国花鸟画通鉴·浣却铅华[M].上海：上海书画出版社，2008.

[31]卢辅圣主编.中国花鸟画通鉴·姹紫嫣红[M].上海：上海书画出版社，2008.

[32]卢辅圣主编.中国花鸟画通鉴·霜前雁后[M].上海：上海书画出版社，2008.

[33]卢辅圣主编.中国花鸟画通鉴·墨花墨禽[M].上海：上海书画出版社，2008.

[34]卢辅圣.文人画通鉴[M].石家庄：河北美术出版社，2002.

[35]卢辅圣.倪瓒研究[M].上海：上海书画出版社，2005.

[36]卢辅圣.王蒙研究[M].上海：上海书画出版社，2005.

[37]潘天寿，王伯敏.黄公望与王蒙[M].上海：上海人民美术出版社，1982.

[38]范景中，曹意强.美术史与观念史[M].南京：南京师范大学出版社，2001.

[39]石守谦.风格与世变：中国绘画史论集[M].台北：台北允晨文化实业公司出版，1996.

[40]蒋勋.美的沉思[M].长沙：湖南美术出版社，2014.

[41]林鹏程.五代宋元花鸟画[M].杭州：西泠印社出版社，2005.

[42]王伯敏.中国绘画通史[M].北京：生活·读书·新知三联书店，2000.

[43]周积寅.中国画论辑要[M].南京：江苏美术出版社，1985.

[44]萧启庆.元史新探[M].台北：台北新文丰，1983.

[45]萧启庆.蒙元的历史与文化[M].台北：台湾学生书局，2001.

[46]邓绍基.元代文学史[M].北京：人民文学出版社，1991.

[47]韩儒林.元朝史.[M].北京：人民出版社，1986.

[48]欧阳光.宋元诗社研究丛稿[M].广州：广东高等教育出版社，1996.

[49]么书仪.元代文人心态[M].北京：文化艺术出版社，1993.

[50]申万里.元代教育研究[M].武汉：武汉大学出版社，2007.

[51]黄仁宇.万历十五年[M].上海：上海三联书店出版社，1997.

[52]孙克宽.元代汉文化之活动[M].台北：台湾中华书局，1968.

[53]王明荪.元代的士人与政治[M].台北：台湾学生书局，1992.

[54]桂西鹏.元代进士研究[M].兰州：兰州大学出版社，2001.

[55]黄仁生.杨维桢与元末明初文学思潮[M].上海：东方出版中心，2005.

[56]蒋星煜.中国隐士与中国文化[M].上海：中华书局，1947.

[57]王德毅，李荣村，潘柏澄.元人传记资料索引[M].北京：中华书局，1987.

[58]谢巍.中国画学著作考录[M].上海：上海书画出版社，1982.

[59]刘九庵.宋元明清书画家传世作品年表[M].上海：上海书画出版社，1997.

[60]卢辅圣.中国书画全书（1—14）[M].上海：上海书画出版社，1997.

[61]王朝闻，邓福星.中国美术史[M].济南：齐鲁书社，明天出版社，1992—1999.

[62]俞剑华.中国美术家人名辞典[M].上海：上海人民美术出版社，1981.

[63]俞剑华.中国画论类编[M].北京：人民美术出版社，1986.

[64]徐邦达.古书画伪讹考辨[M].南京：江苏古籍出版社，1984.

[65]徐邦达.历代书画家传记考辨[M].上海：上海人民美术出版社，1983.

[66]徐邦达.古书画过眼要录[M].长沙：湖南美术出版社，1987.

[67]谢稚柳.鉴余杂稿[M].上海：上海人民美术出版社，1989.

[68]金维诺.中国美术史论集.[M].北京：人民美术出版社，1981.

[69]薛永年.晋唐宋元卷轴画史[M].北京：新华出版社，1991.

[70]阮璞.画学丛证[M].上海：上海书画出版社，1998.

[71]杨新，班宗华.中国绘画三千年[M].台北：台北联经出版事业工司，2001.

[72]陈传席.中国山水画史[M].天津：天津人民美术出版社，2001.

[73]方闻.心印[M].西安：陕西人民美术出版社，2004.

[74]郑旭.中国画学全史[M].上海：上海古籍出版社，2001.

[75]黄专，严善錞.文人画的趣味、图式与价值[M].上海：上海书画出版社，1993.

[76]白谦慎.傅山的世界[M].北京：生活·读书·新知三联书店，2006.

[77]韦宾.宋元画学研究[M].兰州：甘肃人民出版社，2009.

[78]傅申.元代皇室书画收藏史略[M].台北：台北故宫博物院，1982.

[79]杨仁恺.国宝沉浮录[M].上海：上海人民美术出版社，1991.

三、论文

[1]薛永年.梅竹风行水墨兴——元代的花鸟画[J].重庆：重庆出版社，2001.

[2]薛永年.元代白描画家张渥与《九歌图》[J].文物，1997（11）.

[3]余辉.超越两宋的写实艺术——读元代工笔画[J].紫禁城，1998（3）.

[4]余辉.遗民意识与南宋遗民绘画[J].故宫博物院院刊，1994（4）.

[5]余辉.吴镇世系与吴镇其人其画——也谈《义门吴氏谱》[J].故宫博物院院刊，1995（4）.

[6]汤德良."元四大家"名称之演变及其所揭示的问题[J].美术观察，2014（1）.

[7]潘文婷.管道昇书画艺术研究——管道昇、赵孟頫书画互惠影响之探讨[D].锦州：渤海大学艺术与传媒学院，2014.

[8]蔡星仪.画品与人品的再思考[J].美术观察，2008（09）.

[9]文成英.画意入诗·诗情入画——论"题画诗"的艺术特色[J].云南师范大学哲学社会科学学报，1994（12）.

[10]张远珑，万勇.论"诗中有画，画中有诗"——诗情与画意的结合[J].美术大观.

[11]任德太.论传统文人画的人文内涵[J].艺术百家，2010.

[12]周祺.论画品与人品[D].安徽：安徽师范大学，2004（5）.

[13]刘健彤.论元人山水散曲与元代山水画的异曲同工之妙[J].石家庄：石家庄学院学报，2014（7）.

[14]贺小敏.南宋诗学与书画艺术的融合研究[D].天津：南开大学文学院，2013（5）.

[15]陈梦婕.浅论"书品"与"人品"之关系[J].艺术研究，2011（1）.

[16]黄易.须知书画本来同——试论书法与绘画的姻缘和渊源[D].湖南师范大学，2009（5）.

[17]王帷.逸格在中国绘画史上的意义[D].江西科技师范学院艺术设计学院，2011（6）.

[18]王进.元代后期文人雅集的书画活动研究——以玉山雅集为中心的展开[D].中国艺术研究院，2010（4）.

[19]李杰荣.元四家诗画研究[D].广州：暨南大学，2011.

[20]周忠元，张磊.中国古代"人品与文品"理论的衍变[J].东方论坛：2007（5）.

[21]李铸晋.赵孟頫的《鹊华秋色图》[J].新美术，1997（3）.

[22]李铸晋.复古：元代山水画风格成因研究[J].美苑，2005（3）.

[23]洪再新.元季蒙古道士张彦辅《棘竹幽禽图》研究[J].新美术，1997（3）.

[24]杜哲森.元代山水画基本格局与审美心态[J].美术研究，1988（4）.

[25]傅申.杨维桢的一幅山水画[J].故宫季刊，1997.14（3）.

[26]范琛.蒙元统治及其对元代绘画的影响[J].解放军艺术学院学报，2006（3）.

[27]孙丹研.朱德润与曹知白：元代李郭传统山水画与文人画风[J].紫禁城，2005（1）.

[28]马明达.元代墨工考[J].西北民族研究，2003（1）.

[29]彭茵.元末文人雅集论略[J].南京政治学院学报，2004（6）.

[30]何传馨.元代书画题咏文化[J].故宫学术季刊，第十九卷第四期.

[31]陈爽.忽必烈时期南方士大夫政治地位的浮沉：元代"南人"地位的局部考察[A]."多元视野中的中国历史"——第二届中国史学国际会议论文[C].2004.

[32]黄仁生.杨维桢与元末明初文学思潮[D].上海：复旦大学，1997.

[33]荣平.倪瓒与元代隐逸文化研究[D].南京：南京师范大学，2004.

[34]罗小东.论元代末年的世风与诗风[J].华中师范大学学报，2003（6）.

[35]彭茵.元末江南文人风尚与文学[D].南京：南京师范大学，2006.

四、外文文献：

[1]Franke,Herbert.Two Yuan Treatises on the Technique of Portrait Paining.*Oriental Art*,Ⅲ,No.1(1950),pp.27–32.

[2]Laing,Ellen Johnston.Six Late Yuan Dynasty Figure Painting.*Oriental Art*,N.S XX,No.3(Autumn,1974),pp.305–316.

[3]Lee,Sherman E.and Wai–Kam Ho.*Chinese Art Under the Mongols:The Yuan Dynasty*.Cleveland,1968.

[4]*The Development of Painting in Soochow During the Yuan Dynasty.Proceedings of the International Symposium on Chinese Painting* (Taipei,1970).

[5]"The Uses of the Past in Yuan Landscape Painting",in *Artists and Tradition:A Colloquium on Chinese Art*.Princeton,1969.

[6]Mote,Frederick W. "Confucian Eremitism in the Yuan Period," in *The Confucian Persuasion*(A.F.Wright,ed.).Stanford,1960.

发表论文和参加科研情况说明

发表的论文：

[1]李夏夏：《论工笔花鸟的"线"造型观》，《国画家》，2014年5月。

[2]李夏夏：《时代新曲——论刘新华艺术风格》，《建筑与文化》，2015年1月。

[3]李夏夏：《论赵孟頫"贵古"思想的实质》，《国画家》，2015年3月。

[4]李夏夏、刘新华：《"状物精微"到"逸笔草草"——论宋元花鸟画审美情趣的转变》，《建筑与文化》，2015年3月。

[5]李夏夏：《冷冷的夏》《碧华清韵》《清泉石上流》，《美术观察》，2015年5月。

本人是实践类博士研究生，以下是本人参加国家级与省级展览的情况：

2008年，《碧华清韵》入选全国第七届工笔画大展，作品入编《全国第七届工笔画大展作品集》。

2008年，《碧华清韵之二》入选"纪念改革开放30周年——广东省美术展览"。

2009年，《丹华晴岚》入选"庆祝中华人民共和国成立60周年美术作品展览——广东省美术作品展"。

2010年，《密林深处有禽声》入选"2010年全国中国画作品展"，作品入编《2010年全国中国画作品集》，作品被苏州美术馆收藏。

2010年，《密林深处》入选"全国首届现代工笔画大展"，作品入编《全国首届现代工笔画大展作品集》。作品被相关机构收藏。

2013年12月，《醉梦》《装》《秋夜》《冷月》《觅》等5幅作品参加中国水墨新秀精品展。

2014年6月，《碧华清韵》《密林深处》《冷月》《冷冷的夏》参加"85后水墨派——新样本"联展。

2014年11月，《清泉石上流》入选"中国梦·南粤心——第十二届广东省艺术节优秀美术作品展"。

2015年1月，《清泉石上流》《密林深处》《冷冷的夏》参加"广州国家青苗画家"年度展，并被评选为"优秀青苗画家"。

2015年1月，《石榴多子》《秋夜》参加北京工笔重彩画会2014年度作品展。

致　谢

　　本论文的工作是在我的导师刘新华教授的悉心指导下完成的，刘新华教授严谨的治学态度和科学的工作方法给了我极大的帮助和影响。在此衷心感谢三年来刘新华老师对我的关心和指导。

　　刘新华教授悉心指导我完成了艺术创作和论文撰写工作，在学习上和生活上都给予了我很大的关心和帮助，在此向刘新华老师表示衷心的谢意。杨顺和、朝鸿教授对于我三年的学习创作和论文都提出了许多的宝贵意见，在此表示衷心的感谢。

　　感谢天津市科委贾堤主任多次对我的论文撰写提供的有益探讨与帮助。

　　感谢广州画院方土院长长期以来对我的学习、论文的撰写提供的有益帮助。

　　感谢北京大学安平秋教授、寇克让老师对我的论文书写期间的多次辅导。

　　感谢南开大学陈聿东教授对我的论文全篇提出的仔细具体的修改指导意见。

　　感谢广州美术学院陈少珊教授、吴慧平教授对我的论文提出的宝贵意见。感谢杨旭挺先生、郭浩满先生、郭浩明先生对于我博士期间艺术创作的推动与支持。

　　在工作实习及撰写论文期间，陈茜、王晓星等同学对我论文中的各项研究工作给予了热情帮助，在此向他们表达我的感激之情。

　　另外特别感谢我的父母，他们的付出、理解和支持使我能够在学校专心完成我的学业。